概念系列

Guitar Soloing

獨奏吉他

現代音樂即興指南

by Daniel Gilbert & Beth Marlis

翻譯 / 吳昀沛 蕭良悌

U0085714

典絃音樂文化國際事業有限公司

7777 W. BLUEMOUND RD. P.O. BOX 13819 MILWAUKEE, WI 53213

Visit Hal Leonard Online at
www.halleonard.com

序

　　每一個吉他手總希望能夠融會當代各種包羅萬象的吉他技巧、手法、理論及風格等等…藉此增進自己的功力與想法，進而自成一派。

　　現今坊間書店和樂器行賣的各種吉他教材，大多以唱片套譜或是某種風格為主題，練習這些教材的好處是可以讓技術層面提升，並且學到很多依靠天份一輩子都想不到的"酷"樂句(licks)，此外，能把教材聰明善用的人也可以在創作、即興演奏中出手成章，與眾不同。

　　但我認為，要學好吉他，以上這些都是屬於技巧提升類的教材，還缺乏了紮實的根基與啟發性。

　　就好像學武功一樣，練氣、練馬步等紮根基本功總是無趣的，但是有底子的人再學各種門派的武功，都更容易參悟其中的奧妙！沒根基的功夫，只不過是花拳繡腿。我去MI學習時，原以為學校會教一堆最現代最華麗的技巧，讓我變成像那些成名吉他手一樣厲害！雖然是有，但大部分的課程還是都以紮根為主，隨後我更發現，想彈出一手令人眼花撩亂的技巧，其實靠自修便可，並不用非去MI不可，基礎功夫仍然是最重要的！

　　流行音樂要創造出自我的風格，不是要複製成跟某個偶像一樣，這個觀念真的很重要！吉他屬於現代樂器，想把它玩弄於股掌之間，除了要有紮實的根基、對指板的熟悉與手感，更重要的是腦子裡的東西，也就是要有自己的想法！這本教材就是針對這部分的自我提升而寫的。

　　MI GIT最主要的進階基礎篇教材由Daniel跟Beth編寫，能在全世界數一數二的流行音樂學校、這麼多大有來頭的資深老師之中編寫教材，可見他們的教學必定是有循序漸進的系統！雖然是紮根的教材，卻一點都不會枯燥無聊，練習之中的進步與樂趣也可明顯地感受到，最重要的是非常具有啟發性！

　　我常鼓勵我的學生，想學好吉他，教材的錢沒什麼好省的，花幾百元買本教材，能學到的東西比花幾千元上課還多，希望各位在利用這個教材練習時，能從中感受學習的樂趣並且獲得更多的啟發！

<div style="text-align:right">信樂團 孫志群</div>

序者簡介

孫志群 **profile**

7歲	始學小提琴
16歲	開始學習吉他
18歲	立志成為職業吉他手
1996-1998	於MI進修 回國後曾任各大演唱會吉他手
2002	開始信樂團

關於作者

Daniel Gilbert生於紐約，1979年起開始在MI任教。他寫過許多本關於吉他的教學著作，包括「Single String Improvisation」、「Funk Rhythm Guitar」，以及「Applied Technique」。

在忙碌的錄音工作以外，Daniel也一直在加州、日本、美國東岸、歐洲等地的Pub演出、講習，並開設課程。現在Daniel正在錄製他以Rock、Jazz、藍調為底的第二張專輯。（他的第一張專輯「Mr. Invisable」已在歐洲發行。）

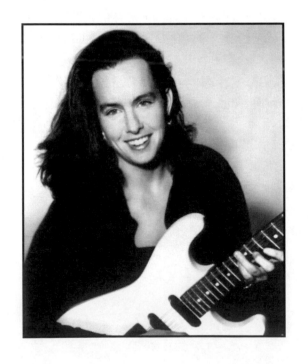

Beth Marlis 1987年開始在在Musicians Institute擔任講師。她教授的課程包括「Single String Improvisation」、「Rhythm Guitar」、「Music History」還有「Open Counseling」。

在她投身音樂界的同時，她獲頒U.S.C.（南加大）的音樂碩士學位，同時與許多樂手一同演出，包括Harold Land、Brownie McGee、Louis Bellson、Helen Reddy等。Beth是洛杉磯的職業樂手，參與許多音樂錄影帶錄製、錄音室錄音以及電影製作的計畫。

目錄

前言..6

練習方法..6

章節 1.開始...7

2.大調音階與模進...14

3.大調音階與分散和弦.....................................19

4.大調五聲音階...24

5.大調五聲音階與推弦.....................................30

6.小調音階...34

7.小調音階分散和弦.......................................38

8.小調五聲音階...42

9.小調五聲音階樂句.......................................47

10.一弦三音大調音階......................................51

11.順向撥弦與一弦三音小調音階............................56

12.大和弦分散和弦..61

13.大和弦分散和弦與掃弦..................................65

14.連結全部的指型..71

15.三個八度的音階..77

16.半音與經過音..81

17.調性彈奏..85

18.轉調..88

19.藍調..91

20.藍調變化..95

21.小調藍調..99

22.Dorian音階...103

23.Dorian音階與變化.....................................107

24.Mixolydian音階.......................................111

25.Mixolydian樂句.......................................115

26.大七和弦分散和弦......................................119

27.小七和弦分散和弦......................................123

28.屬七和弦分散和弦......................................127

29.小七減五和弦分散和弦..................................131

30.結合大調音階與分散和弦................................135

31.結合小調音階與分散和弦................................139

32.和聲小音階..143

33.小調音階調性彈奏......................................148

34.更多小調音階調性彈奏..................................152

35.在和弦進行下即興......................................155

36.在歌曲行進下即興......................................160

跋..162

前言

　　這是一本讓你能夠認識並且掌握在流行音樂中「吉他的即興藝術」之參考書。這本編排流暢、循序漸進的教材由兩位MI頂尖的老師共同出版，一方面建立你的技巧和音樂性，另一方面幫助你在各種樂風上展現專業的獨奏能力。每一個章節裡面都提供了圖表、練習、技巧、樂句，還有一些「內行人」給你的實用建議。附贈的CD裡面有一些很棒的節奏，可以幫助你把書中所學的運用在演奏中。裡面也包含了36個例句，放在每一個音軌一開始的地方。

　　這本書會提供你認識指板的堅實基礎，同時讓你能夠活用這裡面的素材。花些時間一頁一頁的好好練習，或是按照自己的需要精讀其中的重要章節。

　　快快樂樂享受你的獨奏吧！

練習方式

你會需要一個「適當」的地方來讓你做你的每日練習。一個好的練習場所包含下列條件：

A：一張舒服的椅子，讓你可以保持正確的姿勢（彈吉他的時候不要駝背！）。你需要放鬆並且保持專注。你也可以站著練（模擬一般表演時的姿勢）。

B：一個安靜的地方，讓你不會受到打擾（這有時候很難！）。

C：一張書桌，譜架，或是整齊的餐桌（適當的高度）讓你來讀這本書，節拍器（或是鼓機／節奏機），紙還有錄音機。

D：良好的光線也是相當重要的，這可以減輕你眼睛的酸痛疲勞。

E：你的研究室！

　　當然你不可能永遠都在你理想的「最終練習聖地」裡練習，你可以試著在你練習的地方找尋上面這些條件。

Getting Started
1 開始

目標 Objectives

- 了解左右手擺放的方式
- 練習左右手在下上交替撥弦時的基本協調性
- 對指板上格位的規則建立基本的了解
- 使用主音位在第六弦與第四弦，或第五弦與第三弦的指型，在指板上的任何一個調裡，彈出一個完整八度的大調音階
- 在大調和弦進行下以四分音符或八分音符的節奏彈奏音階內的音

練習一：伸展練習

在我們每一次開始練習之前，都先做一些暖身以及伸展練習是非常重要的。這樣做的主要目的，在於確保我們彈奏的時候能夠保持放鬆、自然、不給我們的肌肉和關節過多的壓力。在這本書接下來的部分裡，我們將會陸續為你介紹更多的暖身練習。讓我們從一些基本的放鬆練習開始，這會對你的血液循環以及肌肉放鬆很有幫助。

找一個舒服的姿勢坐著（或站著）。雙手高舉過頭，然後用力的甩動雙手約十到二十秒，然後讓雙手自然下垂到你身體的兩側。你會感覺到血液下流到你的指尖。重複這個動作。

左手姿勢 Fret-Hand Positioning

把你的手放到第一把位的位置上，讓每一隻手指都對應到一個琴格（第一把位表示食指的位置）。拇指指尖應該擺在指板的中間，剛好在你中指的後面。手腕和手肘的角度應該保持自然。把手指在指板上彎起來。當手指沒有壓在弦上的時候，也盡量靠近指板（離弦大約1／8到1／2英吋）。

右手姿勢 Pick-Hand Positioning

用食指及拇指緊握Pick，其餘的手指和手掌輕握。手腕輕輕的放在琴橋上（在琴橋上輕輕的移動是可以的，因為手腕並不是被「釘」在琴橋的任何一個位置上）。不應在你右手的手掌、手腕或手臂上過份的使力！

PICK的位置以及音的彈奏 Positioning of the Pick and Note Execution

讓Pick的角度稍微向下可以讓聲音表現的更好，同時也有利於撥弦之後做出下一個彈奏的動作。每一個撥弦的動作都是由手腕和手掌帶動的。實際彈奏的時候，盡量讓Pick及弦保持接近。讓Pick垂直動作的距離越小越好（遠離琴面的方向）。

這些說明是為了讓你的演奏在音色上能夠有一個好的開始,但仍然有許多吉他技巧需要你將上面所說的各種方式做一些改變,來符合每一個特別的狀況。很多優秀的樂手都有一些非常不一樣的彈法。無論如何,上面這些姿勢還有基本彈奏的說明,可以幫助你在樂器的掌握上更全面也更有效率。

記譜方式 Methods of Notation

為了讓讀者們盡快的彈出書裡面的練習,這本書將會使用三種記譜方式。第一種是五線譜,同時標出手指還有所壓的弦,第二種是六線譜,第三種是指板圖,加上如何彈奏的說明。下面是關於第二還有第三種記譜方式的解釋。

六線譜 Tablature

六線譜是一種專門給吉他使用的記譜方式。譜上有六條線,每一條線表示一條弦。數字表示弦上要彈的格位(琴格)。六線譜是一種非常不完整的記譜方式。請記得一定要參考五線譜上左右手手指的安排、節奏記號,以及其他必要的資訊。

圖一

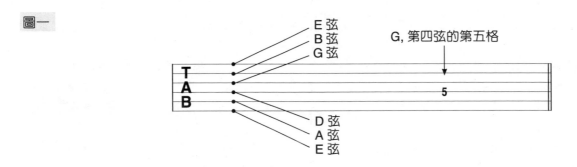

水平指板圖 Horizontal Fretboard Diagrams

水平指板圖表示了吉他指板的第一格到第十二格。水平線表示琴弦,垂直線表示琴格,黑點表示所要彈的音落在哪一弦的哪一格上。灰點表示吉他指板上有嵌入白點的格位,可以幫助你快速的找到正確位置。

圖二

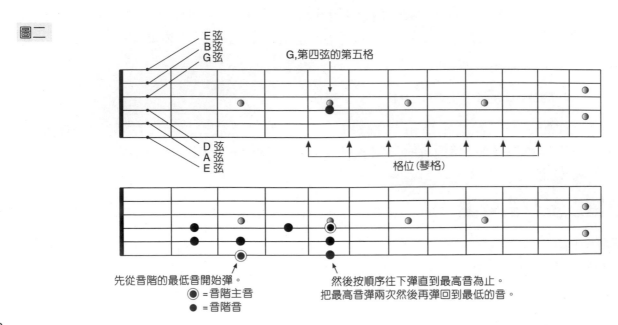

使用節拍器 Using a Metronome

節拍器（或是鼓機／節奏機）是一個有理想有抱負的吉他手最重要的工具之一。所有的練習都應該跟著節拍器一起做，也要注意你彈的速度還有節奏。一開始先練習四分音符（這是指跟著節拍器的每個響聲一起彈），再慢慢的開始練習其他的節拍（八分音符是指節拍器每響一下彈兩個音；十六分音符，彈四下；三連音，三下；依此類推）。還有許多跟著節拍器一起練的技巧。

下上交替撥弦 Alernate Picking

彈一個樂句的方法有許多種，這本書會陸續把它們一一介紹給你。在一開始，下上交替撥弦（連續的下撥上撥）是最有效的一種方式。你應該盡量注意，讓下撥和上撥（一般來說比較弱的聲響）的聲音聽起來是一樣的。除非特別說明，不然基本上都用下上交替撥弦。

基本練習 Basic Exercises

下面的練習可以幫助你左手和右手的協調性。依照前面所說過的原則來彈，盡可能的發出完整的聲音。

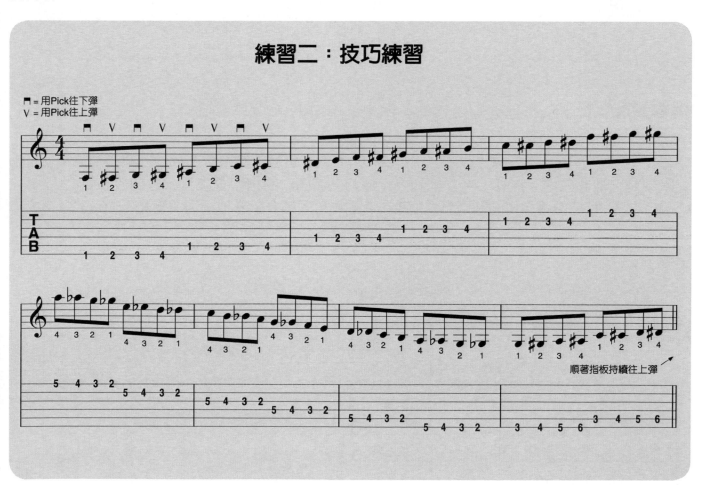

練習三：技巧練習

右手有許多部份需要注意。在整個練習裡面用下上交替撥弦。

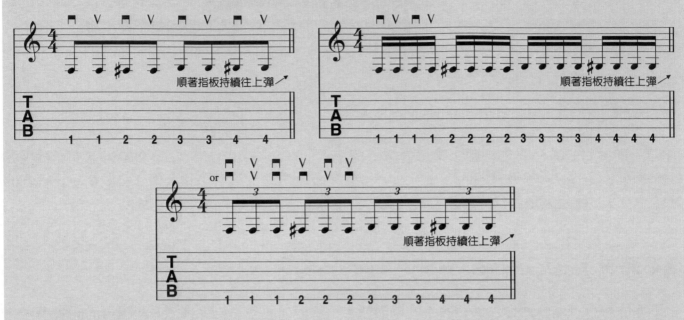

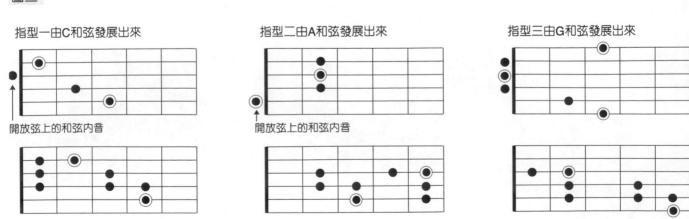

這個練習的目的在於增進雙手的協調性還有手指的靈敏度，雖然有的時候你也可以把它當作旋律的一部分來使用。

指板的設計 The"Layout"of the Fingerboard

在吉他上彈音階或是各種旋律的方式有很多。我們在這裡用的系統基植於五種指型（指型是指音階或是分散和弦的「形狀」）。這五種在一個八度範圍內的指型很接近五種開放和弦（C，A，G，E，D）。在把這些指型的基礎打穩以後，我們會再開始介紹其他不同的變化。

圖三

指型一由C和弦發展出來 指型二由A和弦發展出來 指型三由G和弦發展出來

開放弦上的和弦內音 開放弦上的和弦內音

指型四由E和弦發展出來

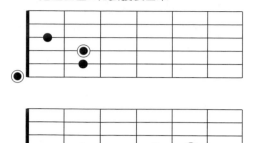

指型五由D和弦發展出來

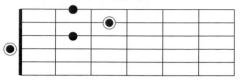

單弦即興 Single String/Improv

當這些指型首尾相連的時候，你就可以在指板上按圖索驥的來回彈出一個調裡面的完整音階。而當這些指型疊放在同一個位置的時候，表示的是五個不同的調。這樣的觀念可以應用到這本書後面的其他部分。

我們先從其中一部分開始，然後再拓展到全部的指型，綜合所有的指型來了解整個指板。要記住，我們的長期目標是能在指板上的任一個位置彈出任一個調的樂句，來做出好的音樂。而短期的目標（每天的）則是用我們「每一個當下」所學的指型彈出音樂！

彈奏可移動的大調音階指型 Playing Moveable Major Scale Patterns

我們將學到的所有指型都是可移動的。把指型移到不同位置表示不同的調。要在特定的調彈任何一個指型，只需移動指型，把圖中被圈起來的點對到目標調的主音即可。

我們先從一個八度的大調音階指型開始。這個指型表示了指型四裡比較低的一個八度。

圖四：指型四

把你的左手放在第二把位的位置，一隻手指負責一個琴格，彈出G大調音階。用上圖所標示的手指，從音階比較低的主音開始彈起，向上彈到這個指型裡的最高音（在這個例子裡面是G）。把最高音彈兩次以後再彈回到最低音。用下上交替撥弦的彈法。

現在，看看低八度的指型二。

圖五：指型二

■ = 根音

　　請注意，除了根音是落在第三弦以及第五弦以外，它和較低八度的指型四是完全一樣的彈法。也試著在G調上彈這個指型。把指型在指板上向上移動，直到被圈起來的點在第五弦及第三弦對上了G音。這樣會讓你的手最終落在第九把位上。用之前彈指型四的方法來彈這個音階（高音兩次，下上交替撥弦）。

使用大調音階 Using the Major Scale

　　不管你彈的是什麼音樂，旋律素材（melodic devices，有旋律性的小單位，而音階只是其中一種）的應用和你所彈奏的音樂在和聲上會有很緊密的關係。現在這本書要向你介紹大調音階的和聲，特別是根音為大調音階裡一級、四級還有五級音的和弦。CD裡有不同調I、IV、V和弦所組成的進行以及不同節奏組合，供你在這樣的伴奏下做獨奏練習。用伴奏CD來練習，讓自己熟練如何選擇符合伴奏和弦進行的音是非常重要的！

第一章例句

在第一章的和弦進行下彈奏這個樂句（見下頁）

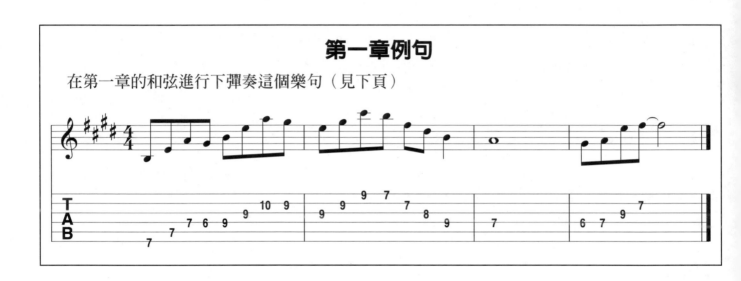

① 第一章和弦進行

　　這個E大調的進行使用了I、IV、V級的和弦。在CD的伴奏下彈奏你新學到的大調音階指型。

　　現在是你「向前衝」的時候了！在E大調下彈這兩個指型，嘗試不同的節奏（如八分音符、十六分音符、三連音、休止符、四分音符，諸如此類）！不要都彈一樣的節奏或是相同的音。試著彈一些短小但是富旋律性的句子。在這個進行下，只要你使用大調音階指型，你彈出的音都不會太奇怪。用這個練習好好的玩玩看吧。

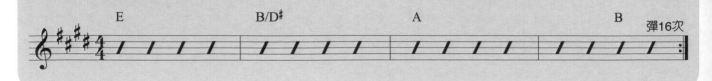

　　撥放CD的同時，試著在這樣的節奏下彈E大調音階的兩個指型。在每一個音階裡的音上面停留長一點的時間（讓音延長，比方說延長到一個全音符）。聽聽看不同的音在和弦下會產生什麼樣的聲響還有色彩；彈那些你自己聽起來覺得好聽的音。注意那些一起彈的時候聽起來特別棒的音是如何組成的。不要彈快！要聽！

●**創作建議：**

1. 把一些你能夠唱出來的、比較短的樂句試著用吉他彈出來（找出那些音）。也用一些「簡單的歌」試試看。

2. 把練習一、二、三從中間開始彈彈看，或是從最後開始彈！

3. 當你聽到音樂，或是在你自己練習的時候，去注意這個旋律（或是獨奏）是不是用到了大調音階。

●**想像建議：**

1. 在你的手臂上「彈」你所學到的全部練習！像是在彈「空氣吉他」一樣。試著在桌面上點出你新學到的指型。

2. 想像你自己正在做一場「夢幻演出」，和你最喜歡的樂團一起，拿你最喜歡的吉他，在你最喜歡的地方，而且彈的非常棒！

3. 晚上睡覺前，回想／記住你一天之中和音樂有關，最美好的時刻。

第1章	總結

1. 認識並練習雙手應該擺放的位置。

2. 從本章開始彈奏簡單的練習。

3. 能使用較低八度的指型二及指型四，在指板上彈出任何一個調的大調音階。

4. 能在本章的練習下彈奏含有全音符、二分音符、四分音符的句子。

Major Scales and Sequencing
2 大調音階與模進

目標 Objectives

● 認識並練習彈奏高一個八度的指型二與指型四。
● 認識大調音階模進的概念。
● 認識彈奏大調音階指型二與指型四的兩種模進。
● 在大調的和弦進行下用完整的兩個八度音階指型和模進來彈奏。
● 在特定的和弦進行下用四分音符還有八分音符的節拍來即興。

練習一：技巧練習

這個練習是第一章技巧練習的變化型（1-2-3-4的手指組合）。目的在於建立敏捷度、協調性還有準確度。後面的幾章還會有更多的練習。

a. 向「上」（上行）彈：1-3-2-4指型；（下行）：4-2-3-1。
b. （上行）彈：2-1-3-4；（下行）彈4-3-1-2。

大調音階指型 Major Scale Petterns

我們要利用認識及練習在較高八度的指型二以及指型四，來繼續討論大調音階。看看在較高八度的指型四：

圖一：大調音階指型四

要注意在這個指型裡，較高八度的主音之後還延伸出去了一個音（在比較低的主音前也多加了一個音）。我們以後會學到的指型裡，將時常包含比主音要更高或是更低的音。現在看看在較高八度上的指型二：

圖二：大調音階指型二

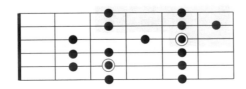 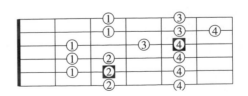

這個指型並不包含兩個完整的八度。指型二也有比相對之下較低的主音還要更低的音。

從這兩個指型的最低音開始彈,向上彈到圖上的最高音(可能是也可能不是音階的主音),然後向下彈到指型裡的最低音,再往上彈到較低的主音。這讓我們可以在指型裡彈出這個音階中所有的音。在所有的調上練習彈這兩個指型。

練習二

在我們建議的調裡,用八分音符還有下上交替撥弦,彈兩個八度大調音階的指型二及指型四。從根音開始,最後也在根音上結束。

變化型:
a.同一音撥弦兩次(八分音符)來彈音階上的每一個音(節拍器每響一次在同一個音上彈兩下)
b.同一音撥弦三次來彈音階上的每個音(節拍器每響一次在同一個音上彈三下;這樣可以產生三連音的效果)

調性音階模進 Diatonic Scale Sequencing

很明顯的,大調音階的彈法並不是只有單純的上行下行而已。你必須學會可以自由運用這些音階裡所有的音(或是任何其他的音階),以能夠創作出更多的旋律。除了聽力以外,樂手能夠運用的方法之一就是「調性音階模進」。「調性」的意思是「僅使用音階內的音」,而「模進」可以解釋做「以固定的相對關係重複彈奏的編奏方式」。如果我們把音階音分別編號為1到8,1表示主音而8表示高八度的主音,調性模進可以表示做:1-2-3-4,2-3-4-5,3-4-5-6,依此類推。我們稱這個叫「四音一組」的模進。彈奏其中的一組,然後依照這樣的規則順著音階音往上彈到指型裡最高的音,最後再把這樣的模進反過來,一路彈到最低的音(下行的規則是:8-7-6-5,7-6-5-4,6-5-4-3,依此類推)。

音階模進是彈奏單音時一種很重要的方法。它可以做到下面幾點:

1.讓你熟悉音階指型。
2.鍛鍊手指。
3.提供你發展「動機」(motif)的素材。(按:「動機」指以特定的樂句作為主題,在其上發展音樂的方式)
4.訓練聽力,讓樂手能夠更容易的聽見其他樂手在彈什麼。

音階模進有數不清的彈法。再次強調,這提供了讓你構築旋律的素材;這樣的練習你知道的越多,你就可以做的越好。這是一個必須持續不斷進行的過程,而且只能當做所有練習裡面的一種。下圖表示了四音一組的模進,在一個八度的大調音階裡面來回彈奏。

圖三:指型四「四音一組」的音階模進

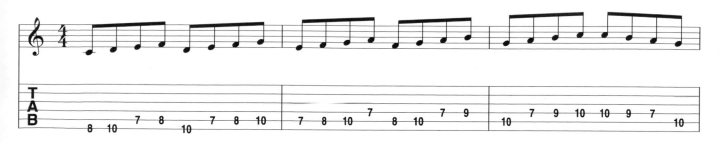

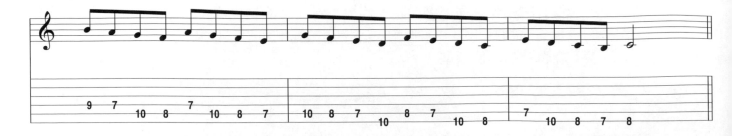

使用下上交替撥弦，把這個模進應用到指型四裡面所有的音，然後換指型二。在不同的調上面做這個練習。

注意：用音階指型上註明的手指來彈這些模進。不同模進用的手指有時候會有一點點不同。選擇對你來說最舒服的指型，盡可能和原指法及指型保持接近。

下一個模進稱為「調性三度音程」。這個模進的規則是1-3，2-4，3-5；下行是8-6，7-5，依此類推。這裡的音程由大三度還有小三度組合而來。下圖表示了在一個八度裡，這個音階模進的上行與下行。

圖四：指型二「調性三度音程」的音階模進

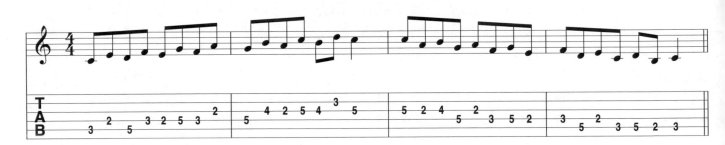

把這個模進應用到指型四與指型二裡全部的音。在不同的調裡面做這樣的練習。在這樣的練習裡面用下上交替撥弦彈奏，即使碰到跨弦的情況也一樣。這可以幫助你建立右手的靈敏度。

在大調的和弦進行下綜合應用音階模進
Combining Scale Sequences over a Major Chord Progression

現在試著把模進的各個部份綜合起來，像下面這樣：

 圖五

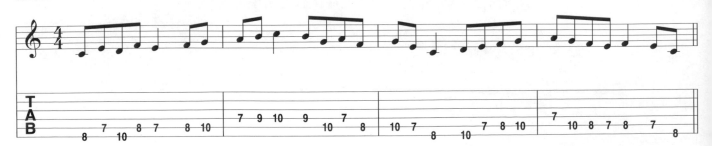

用慢速度自己試試看。差入二分音符（或四分音符）的拍長可以幫助你從一個模進換到下一個模進，而進入新的模進之後換成八分音符。

用之前提到過的方法以及八分音符，在本章末所提供的和弦進行下用不同的模進來彈奏。

使用四分音符以及八分音符節奏
Using Quarter- and Eighth-Note Rhythms

持續的八分音符、三連音、和十六分音符對於訓練聽力以及手指非常有幫助，但是同時運用音符及休止符會讓音樂更有趣味。這是只把休止符和不同的節奏做結合。看看下面的節奏範例，試著一面數拍一面跟著唱。從音階中選一些音出來，練習把這樣的節奏運用上去，像下面這樣：

圖六

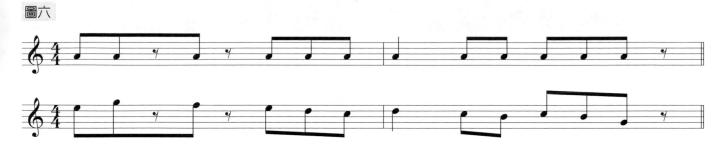

這是一個能讓你更專注於節奏的基礎練習。跟著和弦進行一起彈，把不同的節奏應用到你所選擇的音上面。

音樂不僅僅只是和弦進行下音與節拍的組合而已。這些練習目的在於讓你進一步培養更好的聽力。在後面的章節裡，我們會更多的討論這個部份。

第二章例句

在第二章的和弦進行下彈奏這個例句

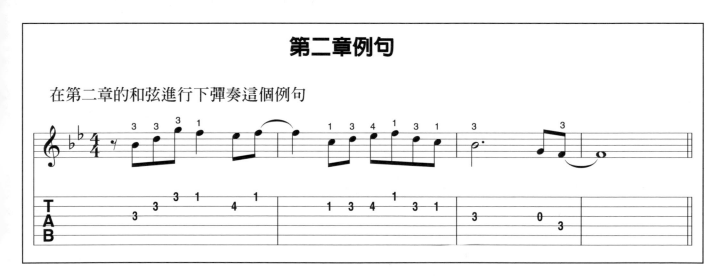

② 第二章和弦進行

這是B♭大調的I-IV-V和弦進行。

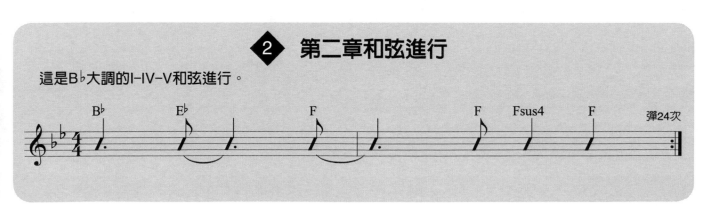

練習三

在指型二及指型四中的兩個八度裡彈音階模進。只用八分音符及下上交替撥弦。聽聽看你用模進所創造出的旋律和段落。

第2章	總結

1. 能在任何一個調上彈出兩個完整八度的指型二與指型四。

2. 能在任何一個調的指型二與指型四上面，彈奏上行與下行的「一組四音」、「調性三度音程」的模進。

3. 能在大調音階指型上了解並且應用新的模進。

4. 能在指定的大調調性和弦進行下合併使用模進以及不同節奏。

Major Scales and Arpeggios
3　大調音階中的分散和弦

目標　Objectives

- 介紹其他的指型，說明短期與長期的學習目標
- 認識指型二與指型四上面I、IV、V級和弦的三和弦分散和弦指型
- 結合音階以及分散和弦
- 介紹搥弦與勾弦
- 在大調調性的和弦進行下，結合先前所介紹的內容及搥弦與勾弦

練習一：伸展練習

用一隻手抓住另一隻手的手腕。被抓的那一隻手輕輕的（不要太緊）握住，先向順時針方向轉動，然後再向逆時針方向轉。換手，重複剛剛的動作。這樣的練習可以幫助手腕關節的放鬆。

大調音階指型，長期與短期目標
Major Scale Petterns,Long and Short Term Goals

下圖呈現了指型一、三、五在指板上的位置以及手指的擺放規則。

指型一　　　　　　　　　　指型三　　　　　　　　　　指型五

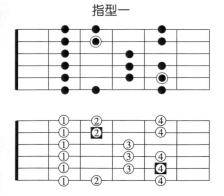
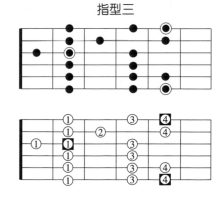
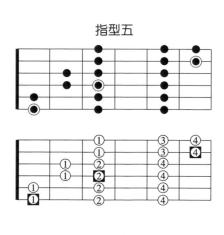

　　這些指型呈現了在第一章裡面所介紹過，基植於五種開放和弦的五種指型所組成的完整圖形。你必須在記住指型二與指型四，並且能夠隨時運用這兩個指型來彈奏旋律之後，才可以學這三個指型。這會因為一開始的進度不同而需要不同的時間來完成。然而這是必要的！熟練活用兩個指型，比含含糊糊的背了五種指型要更有意義。你的長期目標是用所有你所會的旋律素材（音階、分散和弦等等），在各種不同的調以及指板上的各個位置演奏。短期目標是用你目前為止所會的旋律素材，在兩個位置上彈出各種不同調的音樂。

Ⅰ、Ⅳ、Ⅴ級和弦的分散和弦指型
Arpeggio Shapes for the Ⅰ、Ⅳ、Ⅴ and Ⅴ Chords

目前為止我們僅僅使用了大調音階,現在讓我們來看一看分散和弦的彈法。分散和弦是指把和弦內音一個音一個音分開彈出來。它們可以用於表現和弦內的音,也可用於寫作旋律線。下面我們會討論如何用分散和弦的方式彈出大調音階的Ⅰ、Ⅳ、Ⅴ級和弦。因為這些和弦具有特定三個音的關係(根音、三度音、五度音),我們稱這些做「三和弦」。看看下面這些在較低八度的指型四裡,三和弦的分散和弦。

圖二:較低八度的指型四

Ⅰ	Ⅳ	Ⅴ

在這些指型上做上行下行的練習。同樣的分散和弦可以在較高的八度裡面找到,儘管他們的指型不大一樣:

圖三:較高八度的指型四

Ⅰ	Ⅳ	Ⅴ

現在讓我們看看在指型二裡較低八度的Ⅰ、Ⅳ、Ⅴ級三和弦分散和弦。在這些指型上做上行下行的練習。

圖四:較低八度的指型二

Ⅰ	Ⅳ	Ⅴ

結合音階及分散和弦
Combining Scale and Arpeggios Movement

你注意到分散和弦裡你彈的不同音程了嗎?這些分散和弦裡包含了大三度與小三度音。這可以鍛鍊你右手的下上交替撥弦。下面的練習綜合了C調指型四裡的三和弦分散和弦及音階。

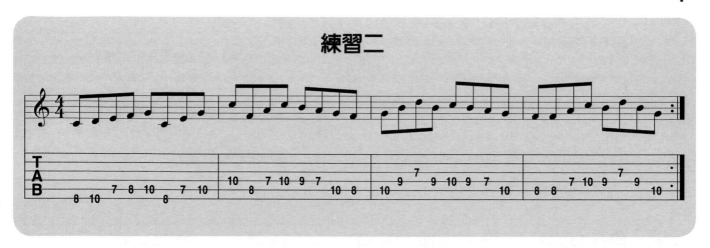

練習二

自己創作一個結合分散和弦還有音階的練習。試著去聽聽看I、IV、V級和弦的不同效果。這讓你想起任何你曾經聽過的歌曲嗎？應該會有的，因為大概有好幾千首歌是用這三個和弦寫出來的。跟著CD（第三首）即興看看，在聽到IV級和弦的時候去彈IV的分散和弦。I級和V級和弦的時候也這樣做。

搥弦與勾弦 Hammer-ons and Pull-offs

截至目前為止，我們都只用了下上交替撥弦來練習。現在讓我們來看看另外一種彈奏方法：搥弦與勾弦。

要做搥弦時，一開始要先下撥或是上撥來彈出一個音，然後用另外的手指在同一弦上搥擊一個位置比較高的音。這個動作在記譜上用一個弧線表示：

圖五：搥弦

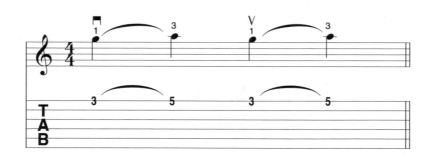

勾弦剛好相反。彈一個音之後把手指移開，發出在同一弦上比較低的音。在記譜上和先前一樣用弧線表示：

圖六：勾弦

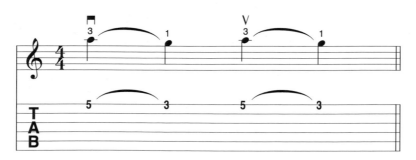

這樣的動作會需用更多的力量才能發出比較大的聲音。這個動作的重點在於，它可以產生不一樣的音色，並且讓你可以在一次撥弦的動作下就發出數個聲音。這樣彈的時候音色聽起來會更柔，不像原來用Pick撥弦的時候那麼尖銳。下面是一個很好的搥弦勾弦練習，並且示範了如何僅僅只撥一下就發出不只一個聲音。在不同的弦上做這個練習，同時以半音為單位移動（在各弦上上下移動）。

用目前爲止本章所提到的內容，在我們提供的和弦進行下練習。

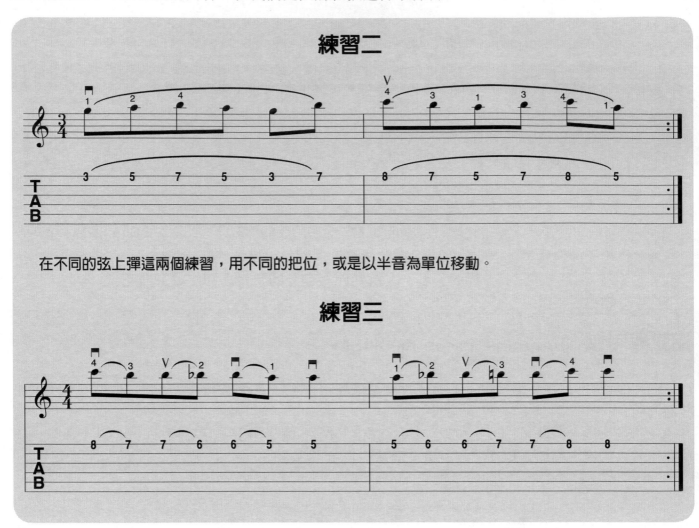

練習二

在不同的弦上彈這兩個練習，用不同的把位，或是以半音爲單位移動。

練習三

第三章例句

這個樂句用了搥弦與勾弦的技巧。在第三章的和弦進行下試試看。

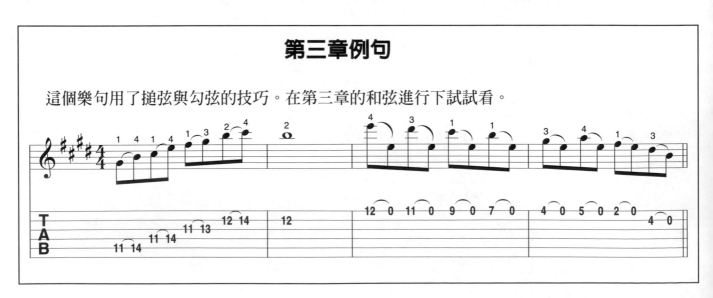

③ 第三章和弦進行

這是一個E大調的和弦進行，用I、IV、V和弦。。

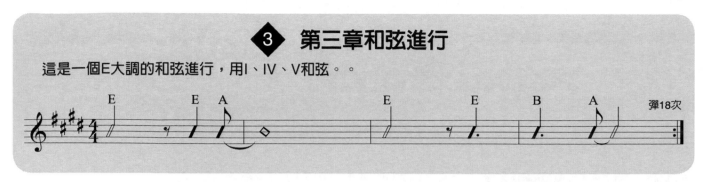

第3章	總結

1. 對大調音階與指型的短期目標與長期目標有所認識

2. 能在任何調的兩種指型裡，彈出I、IV、V級三和弦的分散和弦

3. 能在大調調性的和弦進行下，綜合應用音階與分散和弦

4. 能夠在大調調性的即興裡應用搥弦與勾弦

The Major Pentatonic Scale
4 大調五聲音階

目標 Objectives

● 認識大調五聲音階的結構
● 認識大調五聲音階的指型
● 在大調五聲音階裡彈模進
● 結合大調音階與大調五聲音階
● 認識「破音」

練習一：技巧練習

這個技巧練習手指的順序是1-2-3-4（像我們第一章裡的練習一樣），但是稍微有一點點不同！你彈的順序還是1-2-3-4，可是換弦了！整個看起來像是Z型曲線一樣。

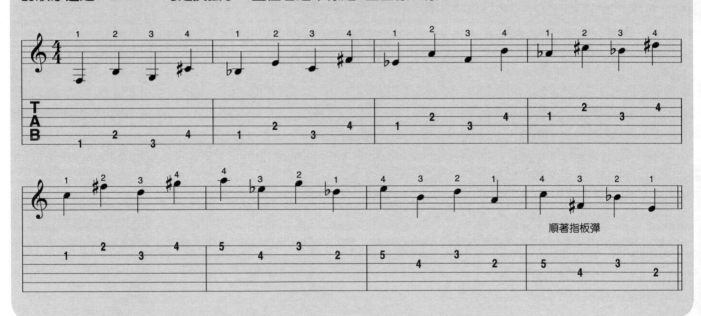

順著指板彈

大調五聲音階 Major Pentatonic Scale

在世界上可以發現許多種不同的五聲音階。它們是音樂裡最重要的基本元素之一，在許多的文化裡都可以找的到。

大調五聲音階包括了五個音，可以視做省略掉第四音與第七音的大調音階。從主音C開始，會得到如下列的音：

C	D	E	G	A	C
1	2	3	5	6	1(8)

音階的結構明顯的呈現小三度音程（E到G，A到C）。這讓五聲音階有了「開放」的感覺。大調五聲音階的聲音相當有特色，常常能夠在鄉村音樂裡聽到，也會在藍調、Rock、Jazz裡出現。試著在任何一個調上彈出大調五聲音階。再重複一次，你可以從目標調的大調音階裡拿掉第四音與第七音，來得到大調五聲音階。

大調五聲音階指型 Patterns of the Major Pentatonic Scale

這個音階的指型由大調音階衍伸而來。事實上，大調調性的任何音階都可以視做大調音階的一種變化型。下面是大調五聲音階的兩種指型（指型二與指型四）：

圖一

<div style="text-align:center">

練習二

用八分音符（或三連音）彈G大調五聲音階的指型四。然後，同樣彈G調的指型二（同樣的根音）。你會發現你在第二把位上彈指型四，第九把位上彈指型二。（按：以食指的格位為把位）

</div>

現在你應該可以在任何調上面，上行及下行的彈出大調五聲音階的這兩個指型。

大調五聲音階模進 Sequencing the Major Pentatonic Scale

讓我們從模進裡彈出一些旋律吧。下圖示範了僅僅在大調五聲音階的情況下「一組四音」的模進：

圖二：大調五聲音階「一組四音」的模進

當然，也有其他的模進。下圖呈現了上行下行的幾種模進版本。在大調五聲音階的兩個指型裡應用下面的模進。

圖三：大調五聲音階模進

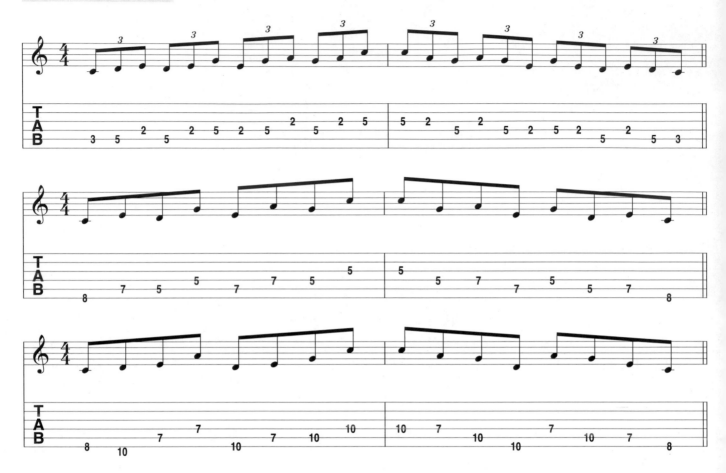

有的時候這些模進會讓你必須使用不同於指型裡的手指彈法。但這樣並沒有影響，只要保持在指型的範圍裡就沒有問題。右手在這些模進裡面必須保持下上交替撥弦的彈法，同時也要練習搥弦和勾弦。

練習三

在G調下，用八分音符在指型二及指型四裡彈「一組四音」的模進。

現在，在G調的指型二及指型四裡彈我們剛學到的幾種模進。這會花上一些時間，因為你正學著在新的音階裡彈新的模進！

要記得，大調五聲音階對你的手指來說應該不陌生，因為它是源自於大調音階的指型。注意大調五聲音階和大調音階之間不同的味道還有及色彩。

結合大調音階與大調五聲音階
Combining the Major and Major Pentatonic Scales

如我們之前所說過的，大調五聲音階可以視作省去第四音與第七音的大調音階。合併使用大調音階還有大調五聲音階的音，可以讓你的旋律多一點變化。最後，你會聽到大調五聲音階的旋律和大調音階的旋律融合在一起。在達到這個目標之前我們可以用一些技巧來幫助我們。首先，上行的時候彈大調音階，然後下行的時候彈大調五聲音階。

圖四

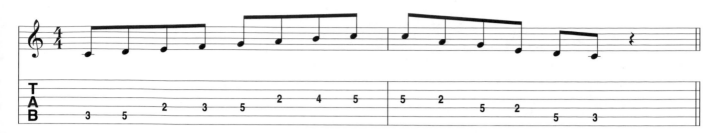

然後反過來：

圖五

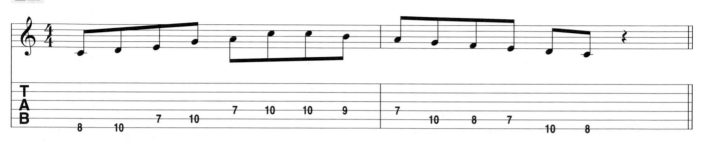

下面的範例包括了兩種不同的模進還有兩種音階。再一次強調，這些只是幫助你聽見這些音階，並且合併使用它們來寫作旋律的工具而已。

圖六

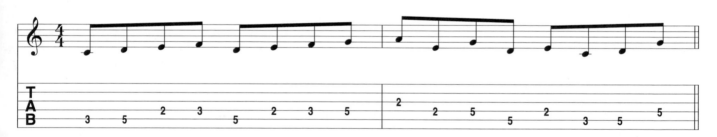

用「破音」來彈 Playing with a Distorted Tone

現代的電子學讓吉他手可以使用許多種不同的音色。Reverb、Echo、Flanging、Pitch shifting，還有其他許多的效果都是影響吉他聲音表情的重要因素。對當代吉他手來說，這些效果裡最重要的一個就是破音。這個效果可以直接從音箱，或是從外接的器材得到。不論是直接讓音箱的前級過載，還是外接另外的效果器，它們的效果都一樣。下面的討論重點將放在動作上，讓我們在這樣的音色下得到最乾淨的聲音。

右手 Picking Hand

破音一般來說比較大聲（或者至少在設計上就爲了讓它聽起來比較大聲）並且具有比較長的延長音。爲了不讓其他的弦震動還有發出一些不必要的雜音，右手的手掌應該把弦悶住。彈高音弦的時候手掌應該橫跨過琴橋。這裡的關鍵在於，要怎樣不讓其他弦發出太多多餘的震動，又同時不減損太多主要的聲音。這是極需靠「感覺」來掌握的。在上行與下行彈奏大調五聲音階的時候做不同程度的悶音。在比較乾淨和比較破的音色的時候都試試看。

左手 Fretting Hand

　　左手同樣可以用來悶音，只需要在目標音持續到我們所希望的長度之後，把手鬆開就可以了。另外，其他沒有壓弦的手指可以用來悶住其他不應該發出聲音的弦。小指的邊緣和其他手指的指腹都可以用來悶音。再一次強調，樂手應該對於在不同時刻該悶多少有「感覺」。這些悶音技巧對於控制破音的音色是非常重要的。在未來和推弦技巧合併應用時，讓你可以乾淨的做出更多其他現代吉他常用的技巧。跟著CD彈的時候，在Clean tone以及破音的不同情況下練習悶音。

第四章例句

　　這個用G大調五聲音階的搖擺（Swing）八分音符樂句裡用了一個B♭的經過音。在第四章的和弦進行下彈奏這個句子。

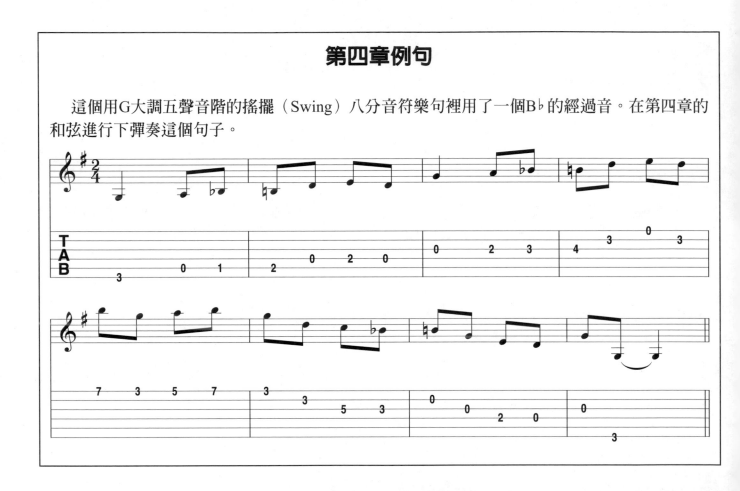

◆ 4　第四章和弦進行

　　這是一個比較快的「兩拍」進行。注意：在這個例子裡你不需要彈快，把注意力放在用大調五聲音階做出合適的旋律或是模進才重要！這個G大調和弦進行用了I、IV、V級和弦。

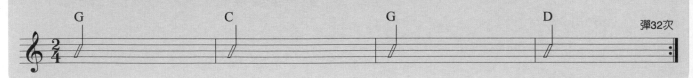

第4章	總結

1. 能在任何調上面發展出大調五聲音階。

2. 能在任何調上面彈出大調五聲音階的兩個指型。

3. 能在大調五聲音階的兩個指型上,用兩種模進完整的上行下行。

4. 結合大調五聲音階與大調音階。

5. 能在使用破音的情況下,利用雙手的悶音讓聲音乾淨。

6. 能在本章所附和弦進行下,綜合先前所提到的所有技巧與知識來彈奏。

5 Major Pentatonic Scales and Bends
大調五聲音階與推弦

目標 Objectives

● 認識大調五聲音階其他的指型
● 推弦的技巧與練習
● 在大調和弦進行下結合大調色彩的音階與推弦

練習一：想像練習

在你的樂器上想像任何一個大調音階的指型。比方說，你也許會「看」到A大調音階的指型四。你可以想像在它之前或之後的其他指型嗎？如果你從第五格開始的話，你可以看到A大調音階的指型三（從第二格到第五格）或是指型五（從第五格到第十格）嗎？你可以先看一下這些指型，然後彈彈看，再試著想像它。如果這樣做對你來說並沒有什麼困難，那麼試著想像A大調音階在整個指板上的五個指型（頭尾相連）！也試著在不同的調上面做這樣的練習。

大調五聲音階指型 Patterns of the Major Pentatonic Scale

這裡是其他的大調五聲音階指型（指型一、三、五）：

圖一

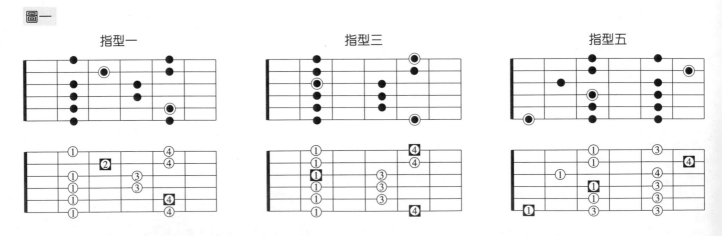

| | 指型一 | 指型三 | 指型五 |

記得在第三章討論過的短期與長期目標。當你能夠如反射動作一樣的立刻想到並且彈出指型二和指型四以後，再開始練習這些剩下的指型。準備好開始練習這些新指型的時候，先用模進在所有的調上面彈彈看。你也可以用它們跟著CD練習。

推弦的技巧與練習
Techniques and Exercises for the Use of Bends

推弦對吉他手來說是最實用的技巧之一。在許多樂風上被廣泛的使用－特別是在藍調還有Rock。推弦會需要你發展一些其他不同的技巧。首先，拇指對推弦來說是最重要的一點。它必須反扣在指板的上端，像「錨」一樣給推弦的手指一個反作用力。雖然這和我們第一章裡面所說的相違背，但就像後來我們所補充說明的，這些規則常常會因為要做出一些特別的聲音而改變。

把拇指「掛」在指板上端的邊緣。事實上是手指推動弦。然而有許多樂手爲了讓手指往上來完成推弦，常常會把手腕移動到指板的前面。到最後樂手們會需要用每一隻不同的手指來完成推弦的動作，但是現在，把注意力放在食指還有無名指上。把無名指放在第二弦的第八格上（G音），把弦朝你姆指的方向推。確定你手指上的力量足夠讓弦能夠安全的發出聲音，而不至於從你的手指底下滑開（這是一個很常見的問題）。當你這樣做的時候，聽！試試看把音向上推高一個全音。你會聽到一個A音。這是推弦最難的地方之一－音高。讓我們看看在譜上這是怎麼註記的：

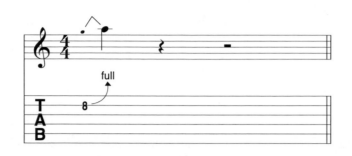

在TAB裡，上方用箭頭註明要推弦的音即是推弦的起始音，不是將要推到的目標音！在五線譜上，起始音跟目標音中間加了一個折線。半音、全音、大三度小三度，甚至更大的音程對推弦來說都是可行的。現在我們要開始練習全音還有半音的推弦練習。下面的練習用中指還有無名指在第二弦上推一個全音：

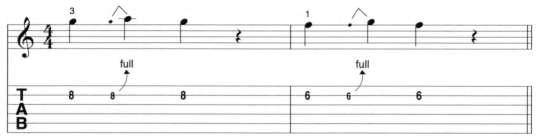

在第一、第二還有第三弦上練習這個動作。推弦的速度也可以有不同的變化。做這個推弦練習的時候，一開始先慢慢的向上推，然後變快。注意到這樣的效果了嗎？試試看在不同的弦上作半音的推弦練習：

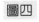
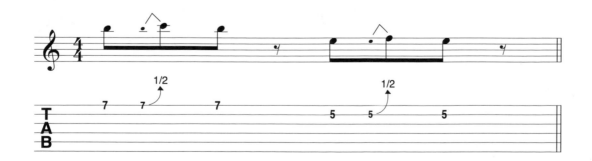

在心裡記得，推半音和推全音的時候，力度上有什麼差距。現在看看另外一種推弦技巧，釋弦。釋弦（或是預推弦）是從一個已經預先推好的弦開始。撥弦，然後再漸漸將弦鬆開，放回到原先還沒有推弦的位子。讓我們看看下面的圖裡他是怎麼樣做記號的。

圖五

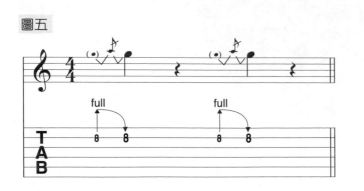

圖六

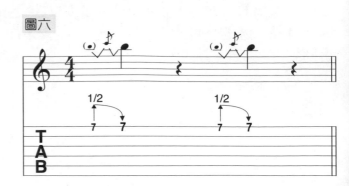

注意到釋弦的效果了嗎？在第一、第二還有第三弦上把上面的練習都做一次。當然在第四、第五還有第六弦上的音也是可以推的，但是從比較高的弦開始要更容易。有時候在第四、第五還有第六弦上的推弦是向著拇指的反方向推（向著地板的方向）。很多時候推弦及顫音會一起出現（Vibrato，音的音高或是音量快速的變動）。這部份會另外討論。

練習二

在開始這個練習之前，先花一點時間熟悉一下基本的食指及無名指推弦。你應該要能夠準確的做好一個全音和一個半音音程的推弦及釋弦。這也是一個好吉他手的標誌，也就是能夠每一次都把音推到該有的音高上！練習二把C大調音階在第一弦上分散開來做推弦的練習。只用你的無名指，在每一條弦上做這個練習。

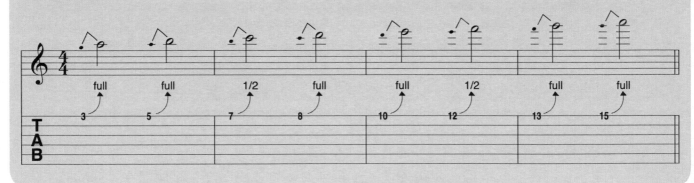

在大調調性下用推弦來即興
Using Bends to Improvise in the Major Tonality

在這個地方常常會發生的問題是：要推到哪些音上？答案很簡單，你可以推到大調音階的任何一個音。我們來看一些更明確的選擇。在大調音階上推第二音（推到第三音）還有第五音（推到第六音）。在G和弦上彈下面的句子。

圖七

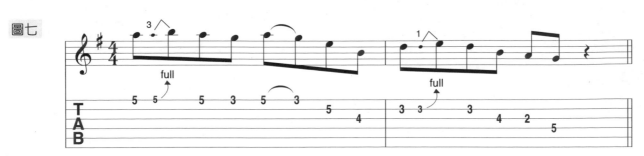

聽到了嗎？在CD中的和弦進行下（第五首），把這些音推高一個全音。

現在試試看把第三音推高一個半音（推到第四級），還有第七音也推高一個半音（推到主音）。照下圖所表示的來彈：

圖八

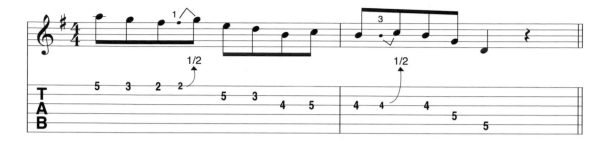

聽到了嗎？在CD的進行下用全音推弦（第二音及第五音）和半音推弦（第三音跟第七音）來即興。也試試看用一些釋音。用食指還有無名指推弦會讓你的音階指型有一點改變。這是可以允許的。試著讓你的指法保持彈性。等你可以自在的用食指跟無名指推弦時，再開始練習用中指還有小指。

第五章例句

這個句子來自G大調五聲音階，推全音，然後釋弦（所有推弦都用你的無名指）。在第五章和弦進行下做這個練習。

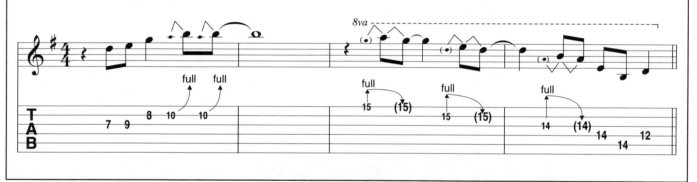

5 第五章和弦進行

這是一個用了Shuffle節奏的G大調I、IV、V級和弦進行。

第5章	總結

1. 把大調五聲音階其他的指型加進來，做到長期及短期目標。
2. 認識並且知道如何運用推弦。
3. 能彈出全音推弦、半音推弦，還有全音釋弦、半音釋弦。
4. 能在大調和弦進行下，在指定的大調音階音上用推弦做即興。

The Minor Scale
6 小調音階

目標 Objectives

● 認識小調音階結構
● 認識小調音階的兩種指型
● 在小調音階裡應用模進
● 認識小調的I、IV、V級和弦進行
● 在小調和弦進行下即興

練習一：技巧練習

下面練習對你的跨弦彈奏技巧非常有幫助。這個新的指法練習目的在建立你左右手之間的協調性。在你能把它彈好之前千萬不要彈的太快（彈得乾淨點！）

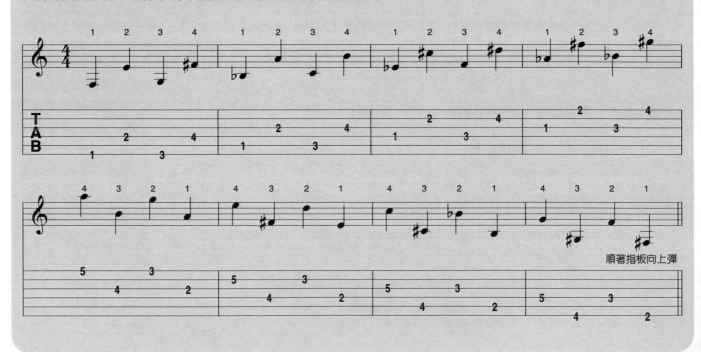

小調音階結構 Construction of the Minor Scale

這個音階也稱做自然小音階或是Aeolian調式（艾奧利安調式音階）。小調音階有很多種。但是無論怎麼說，自然小音階是大部份小調音階的和聲基礎，所以關於小調調性的介紹我們需要從它開始。

小調音階在第二音和第三音、第五音和第六音之間距離一個半音。以C為主音，會發展出如下的音：

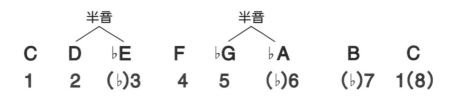

在這裡對理解這個音階的兩種方式做解釋是很重要的。很明顯的，在C小調音階和E♭大調音階裡存在有某種關係。這兩個音階共用相同的音、相同的升降記號，而且它們是彼此的關係大調和關係小調。比較「平行調」之間的不同也是很重要的，比如C大調和C小調。對於即興來說，具備聽得懂、看得懂大調和小調音階的能力是很重要的。

小調音階指型 Patterns of the Natural Minor Scale

我們將從小調音階的指型二和指型四開始。（注意，任何根音落在第六、第四、第一弦上的音階，我們都稱它做指型四。這樣的觀念可以應用到其他的所有指型。）

圖一　　　　　　　　指型四　　　　　　　　　　　　　　　指型二

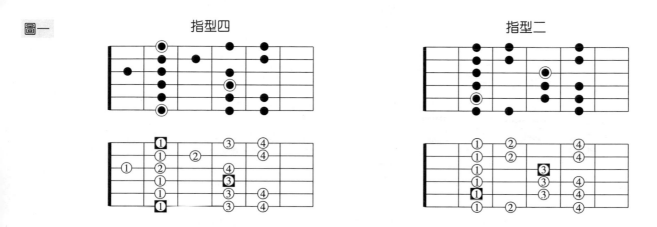

在所有調上面用上行和下行來練習。記得要從根音開始，最後到根音結束，這樣小調特有的聲音才可以被「聽見」。開始的時候用下上交替撥弦。等到你熟悉以後，在不同的地方加入搥弦和勾弦。

練習二

下面這個練習是以C小調音階為基礎發展出來的，請把裡面的空格填上。你可以用音階裡面任何的音，任何節奏，搥弦、勾弦、還有推弦。

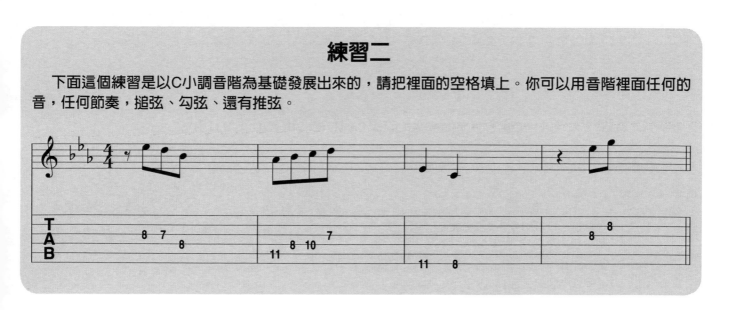

自然小音階模進 Sequencing the Natural Minor Scale

像大調音階一樣，模進是認識指型和發展獨奏的一個好方法。把下面的每一個例子擴展到整個指型裡。在這裡也一樣，先從下上交替撥弦開始，再加上搥弦和推弦。

圖二：自然小音階模進

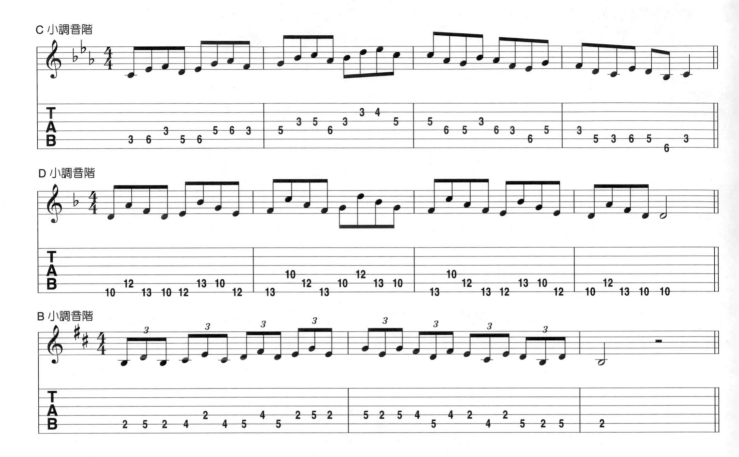

小調和弦進行 Chord Progressions in the Minor Tonality

和大調音階一樣，我們會從小調音階的I、IV、V級和弦進行還有調性和聲開始。在小調音階這幾級上面發展出來的和弦都會是小三和弦。聽聽看CD裡的C#小調和弦進行（第六首）。試著抓住小調I、IV、V級和弦的感覺。一般認為，和大調具有的「高興、積極」相比，小調的聲音聽起來具有「悲傷、消沉」的味道。能夠在這兩種調性下即興並且把它們綜合起來是很重要的。第六章的和弦進行會用到小調音階的I、IV、V級和弦。在後面的章節裡，所有小調（還有大調）的調性和弦都會被用到這些進行裡。

在小調和弦下即興
Improvising over Minor Tonality Chord Progressions

在CD裡，這章的和弦進行是一個C#小調的進行。

下面的圖示範了在這個和弦進行下小調音階的應用。學著慢慢用譜上標明的搥弦、勾弦，以及推弦來彈奏。先用Clean tone，再用破音。別忘了把譜上的技巧用破音還有推弦一起彈出來。

圖三

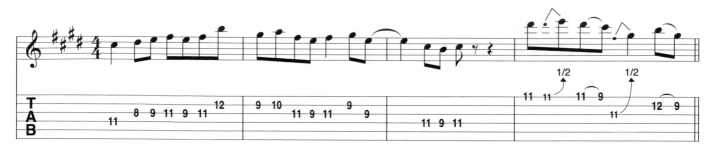

　　每一次練習都用這些技巧（搥弦、勾弦、推弦、破音）來彈。即興的時候讓每一個想法都盡可能有音樂性。

第六章例句

在第六章和弦進行下試試看這個句子。

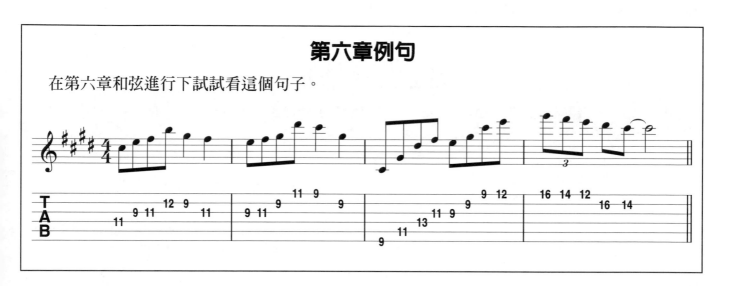

⑥ 第六章和弦進行

這是一個C#小調的和弦進行。

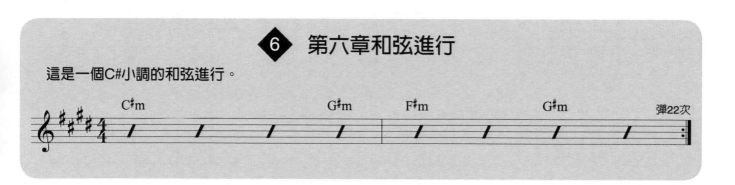

第6章	總結

1. 能在任一個調上彈出小調音階。

2. 能在任一個調上彈出小調音階的兩個指型。

3. 能在小調音階指型上完整的彈奏上行下行模進。

4. 能在小調調性的I、IV、V級和弦進行裡即興，結合下上交替撥弦、搥弦、勾弦，還有破音。

Minor Scale Arpeggios
7 小調音階中的分散和弦

目標 Objectives

- 認識小調音階的其他指型
- 認識小調I、IV、V級和弦的小三和弦分散和弦指型
- 在小調調性下綜合分散和弦及音階
- 討論新的技巧－顫音，同時運用到你的即興裡
- 在小調和弦進行下結合分散和弦、小調音階以及顫音

練習一：伸展練習

把右手手掌立起來（朝向天花板的方向），把手指輕輕的朝地板的方向拉。慢慢的做，深呼吸。換左手再做一次。

自然小音階指型 Patterns of the Natural Minor Scale

下面是其他的小調音階指型。再一次提醒你，不要忘了長期目標還有短期目標。在記住指型二與指型四，並且能夠隨時運用這兩個指型來彈奏旋律之後，才可以學這三個指型。

圖一

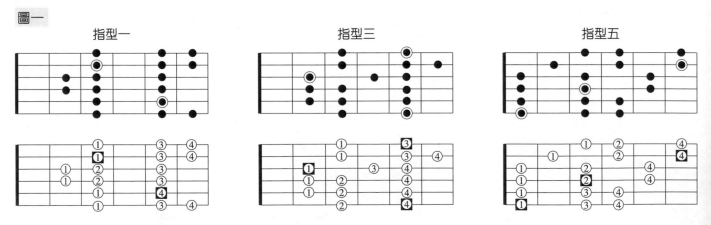

指型一　　　　　　指型三　　　　　　指型五

準備好以後，在每一個調上面用下上交替撥弦來彈這些指型，再加上搥弦和勾弦。

小調I、IV、V級分散和弦指型
Arpeggio Shapes for the I、IV、and V Chords of the Minor Tonality

如之前所提過的，小調音階的I、IV、V級和弦都是小三和弦。下面的圖列出了指型四裡，較低八度的小三和弦分散和弦指型。

圖二：較低八度的指型四

I　　　　　　IV　　　　　　V

練習這些指型上行和下行的彈法。較高八度的分散和弦如下：

圖三：較高八度的指型四

現在看看較低八度指型二裡的分散和弦指型：

圖四：指型二較低八度

在每一個調裡用下上交替撥弦來彈這些指型，再加上搥弦和勾弦。

綜合小調音階與分散和弦 Combining Minor Scales and Arpeggios

下圖示範了在A小調和弦進行下，結合了音階與分散和弦的彈法：

圖五

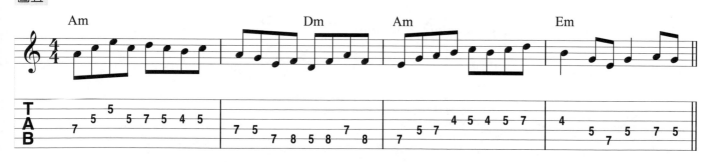

練習二

現在自己寫一個練習。用小調音階的不同指型來做做看。用I、IV、V級和弦的分散和弦，再結合搥弦、勾弦，還有推弦。

顫音技巧 Techniques of Vibrato

顫音是一個樂手最有感染力的工具之一。這也常常被看作一個樂手的「招牌」音色；很多樂手只有從顫音音色裡才能讓人認出來！什麼是顫音？顫音就是音在音高或是音量上的變動。許多樂手用音高上的變動來達到這個效果，而實際上就是加一點點的推弦。下面是幾種作出這個技巧的方法：

方法一：

用任何一個在指板上的手指在指板上「畫」圓。這樣會移動弦，產生輕微的推弦。

方法二：

壓住一個音的時候，把手腕向前移動，再順著指板的方向離開（這樣也就移動了手指，也讓弦被輕輕的推動）。

這兩種方法事實上都些微地改變了音高。顫音的速度也是可以變動的。試試看把上面的速度加快或是放慢，得到比較快或是比較慢的顫音。

方法三：

這個方法是在音量上做改變。當你彈一個音的時候，壓住它，然後手指順著弦的方向在琴格的範圍內移動。這樣可以得到「脈搏在跳動」一樣的效果。

單弦／即興基礎
Single String/Improv Foundations

如你所看到的，有很多方法可以做出顫音，每一種方法都有一點點不同。用上面提過的各種方法，來彈慢的及快的顫音。顫音的記譜法是在目標音上面做一個折線的記號：

圖六

用上面提過的方法在下面句子裡指定的音上作顫音：

圖七：使用顫音的句子

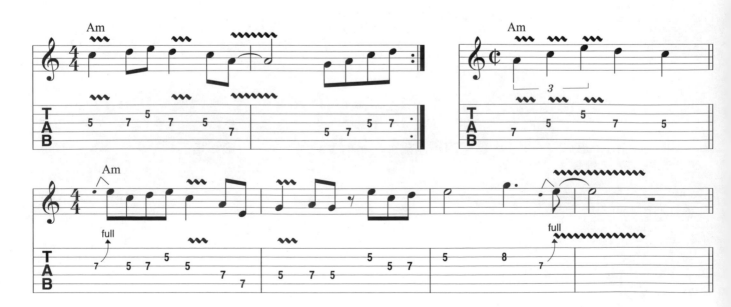

這個技巧可以讓你的句子聽起來更有音樂性和感染力。

第七章例句

這是一個比較快的Rock例句,加上了一些新古典的元素,還有推弦及顫音。在第七章和弦進行下彈這個練習。

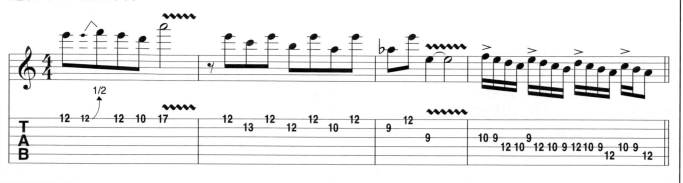

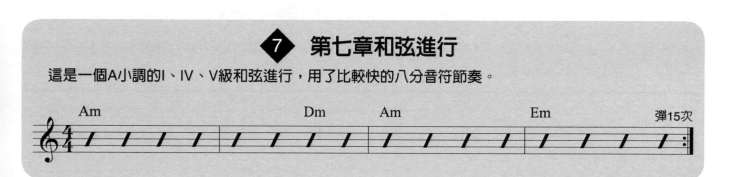

7 第七章和弦進行

這是一個A小調的I、IV、V級和弦進行,用了比較快的八分音符節奏。

| | 第7章 | | | 總結 | | |

第7章	總結

1. 認識所有自然小音階指型的長期與短期目標。

2. 能在各個調下面彈奏小調I、IV、V級的分散和弦。

3. 能在CD中的小調和弦進行下,結合分散和弦、音階。

4. 能用上面的三種方法來作顫音。

5. 能在小調(或大調)色彩的和弦進行下,把顫音應用到即興裡。

The Minor Pentatonic Scale
8 小調音階分散和弦

目標 Objectives

- 認識小調五聲音階的結構
- 認識小調五聲音階的兩種指型
- 在小調五聲音階上彈奏模進
- 應用滑音（Slide）
- 在小調色彩的進行下結合小調音階與小調五聲音階

練習一：技巧練習

這是我們1-2-3-4指法練習的另一種變化型。現在你必須讓你的無名指與小指張開更大的幅度（一個全音），然後上行與下行彈奏。

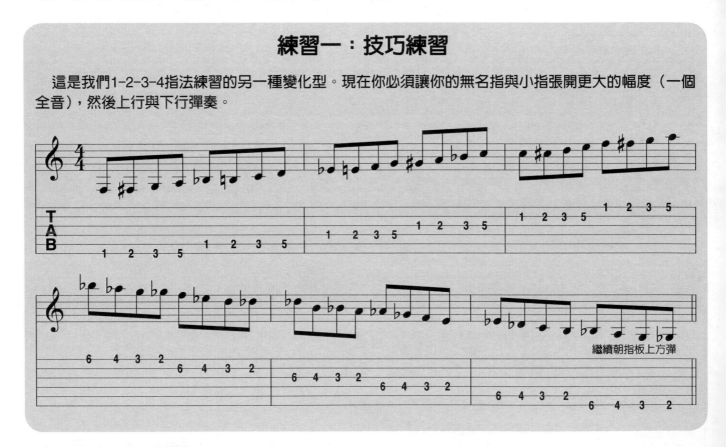

繼續朝指板上方彈

小調五聲音階結構 The Construction of the Minor Pentatonic Scale

小調五聲音階來自小調音階。把小調音階的第二音與第六音省略就可以得到小調五聲音階。以E為主音，我們可以得到下面的音階：

<div align="center">

E　　G　A　　B　　D　E

1　(♭)3　4　　5　(♭)7　1(8)

</div>

小調五聲音階廣泛的被應用在Rock、藍調，還有其他的樂風裡。只要演奏者需要那樣的「聲音」之時，在能用小調音階的地方都可使用小調五聲音階。

小調五聲音階指型 Patterns of the Minor Pentatonic Scale

如同之前提到的，小調五聲音階的音（還有指型）來自小調音階，它的指型也同樣和小調音階相對應。這樣的指型就像是從第六級開始的大調五聲音階。用這種方法理解這些指型比較簡單，

但是從另外一方面來說，也容易混淆。我們建議重新記憶這些指型，並且從根音開始彈，如此才可以在聽眾的聽覺上建立印象。下面是小調五聲音階的指型二和指型四：

圖一　指型二　　指型四

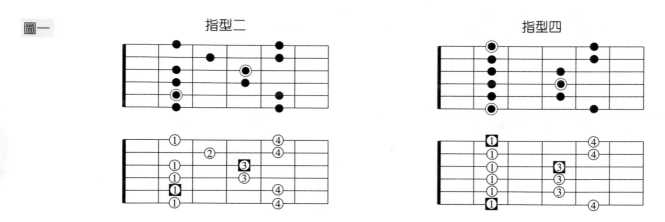

在每一個調上面來回彈這兩個指型，先用下上交替撥弦，再加上搥弦、勾弦。

小調五聲音階模進 Sequencing the Minor Pentatonic Scale

模進讓我們可以記住音階的聲音特色，也可以作為獨奏時靈感的來源。雖然如此，我們不應該把音階模進視為創作音樂時，應用音階的唯一方式。長樂句、一些發展獨奏的方法、短樂句（lick）還有別人的獨奏，都一樣是彈音階很好的方法。你遲早都得學會這些。現在，認識下面的音階，把它們用到我們給你的整個指型裡。要能夠在所有的小調裡面彈這個模進。

圖二：小調五聲音階模進

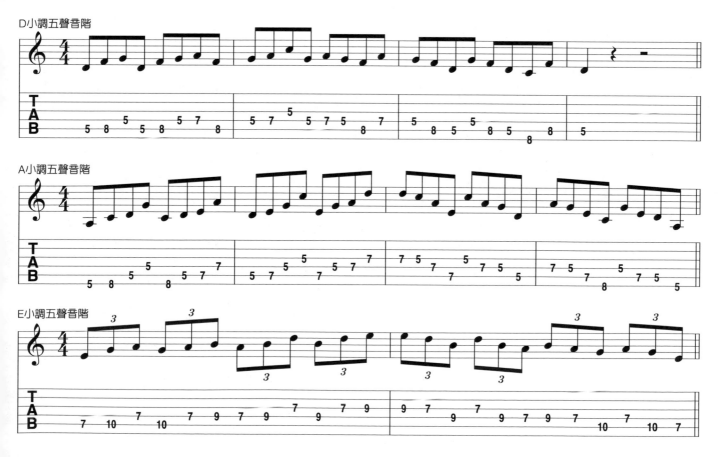

運用滑音 Using Slides

滑音在吉他上是一個非常自然的動作。它可以解釋做從一個音上滑或是下滑到另一個特定的音，或是在同一弦上用同樣的手指在音和音之間滑動。在記譜上用一個短斜線表示，斜線的方向表示滑音的方向。往上滑（或往下）把下面的音彈出來。

圖一

圖一

當在特定的兩個音之間滑音的時候，這個動作可以有兩種不同的做法。看看左邊的圖：

第一種方法是，先彈第一個音，等音停下來以後，滑到第二個音上。另外一種方法是，在第一個音仍持續發出聲音的情況下，用同樣的手指順著同樣的弦滑到另一個音上，這樣就會聽到兩個音之間所有的音（也稱做「滑奏法」，glissando）。用這兩種方法來練習這個技巧。第一種方法聽起來好像你的音還在原來的位置，第二種方法聽起來就像是你的音真的改變了。這是一種非常有感情的聲音（第二種方法）。這樣的技巧讓樂手能夠在指板上上下移動，但是如果你對這之間的音階指型不熟悉的話，這些中間的模糊地帶可能會給你帶來困擾。滑音應該僅僅使用在你目前所熟悉的指型上。這會讓指型在指法上有一點改變，所以你應該讓你的指法保持彈性。彈下面的句子。把注意力放在指法上：

圖五：滑音樂句

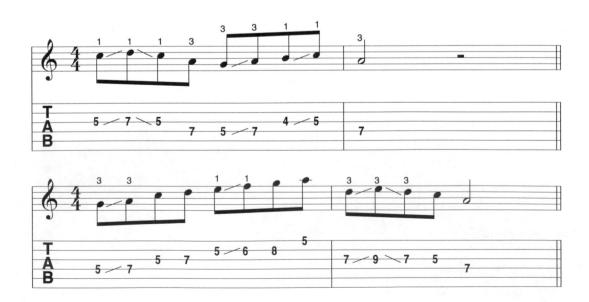

練習二：在音階的第四音與第五音之間運用滑音

在下面的小調五聲音階上彈出指定位置的滑音。注意滑音在串連指型、樂句，還有在指板上做長距離移動的時候，可以發揮怎麼樣的效果。

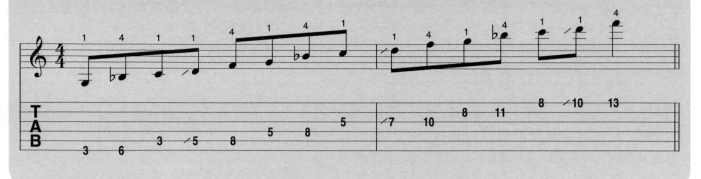

在小調色彩的和弦下綜合小調音階和小調五聲音階

Combining the Minor,and Minor Pentatonic Scales over a Minor Tonality Chord

8 第八章和弦進行

下面是B小調的和弦進行，四四拍的標準八分音符節奏。

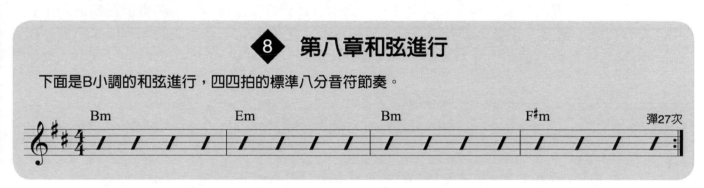

下面的練習都可以在第八章的和弦進行下面彈奏。讓我們從一個大家都已經很熟悉的上行小調音階和下行小調五聲音階開始：

圖六

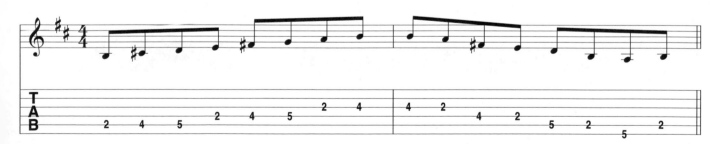

現在我們把它反過來：

圖七

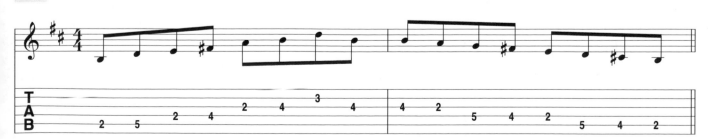

下面四小節的練習綜合了這兩種音階：

圖八

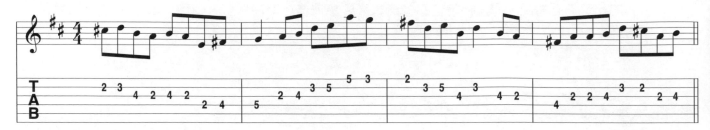

當你可以彈奏這些練習以後，反覆的彈奏它們，加上一些諸如破音或是Clean tone，搥弦、勾弦、滑音、推弦、顫音等其他可以應用的元素。注意聽聽看加上這些變化之後，原本這個再簡單不過的句子可以被賦予什麼樣的音樂性還有情感。

第八章例句

在第八章和弦進行裡試試看下面這個句子；這個從B小調五聲音階指型四發展出來的句子裡用了全音推弦，滑音、搥弦、勾弦等技巧。可以的話，把這個句子在不同的調裡面試試看。用Clean tone和破音彈這個句子，看看哪一種的效果比較好。。

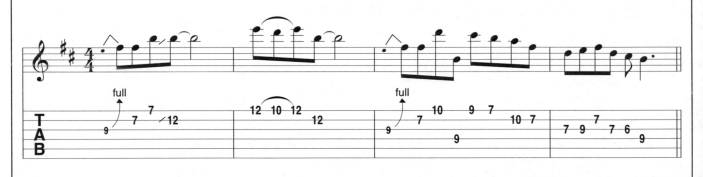

第8章	總結

1. 能在任何一個調上面，發展小調五聲音階。

2. 能在任何一個調上來回彈奏小調五聲音階的兩種指型。

3. 能在任何一個調的小調五聲音階兩種指型上，用模進來回彈奏。

4. 能使用滑音。

5. 能在小調和弦進行下綜合小調音階與小調五聲音階，應用你所學到每一種技巧（Clean tone和破音、搥弦和勾弦、推弦、還有顫音）。

Major Pentatonic Phrases
9 小調五聲音階樂句

目標 Objectives

● 認識小調五聲音階其他的指型
● 認識小調五聲音階樂句
● 在獨奏裡應用所有的演奏技巧（搥弦和勾弦、推弦、顫音、還有Clean tone及破音）

練習一：技巧練習

　　本章的技巧練習同樣是擴張手指間距的指法練習。把食指和中指之間的距離擴張到一個全音。上行下行的指型一樣。

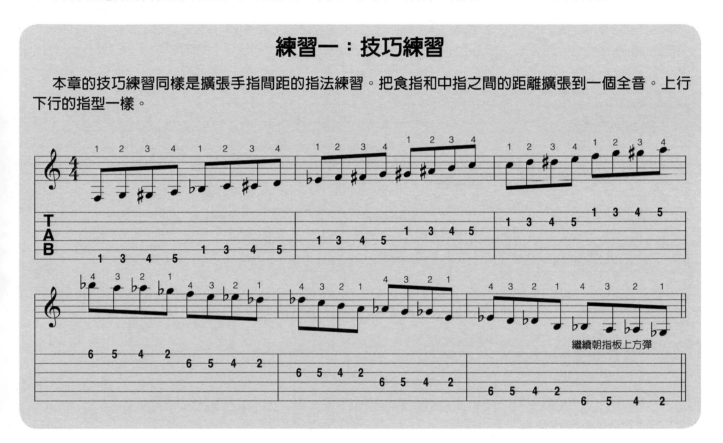

繼續朝指板上方彈

其他的小調五聲音階指型 Remaining Minor Pentatonic Scale Patterns

　　下面是小調五聲音階的指型一、指型三，還有指型五。把它們記起來，並在其上應用所有可能的模進還有撥弦方式。

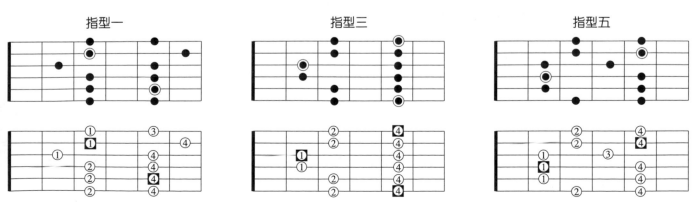

指型一　　　　　　　　　　指型三　　　　　　　　　　指型五

小調五聲音階樂句 Minor Pentatonic Scalr Phrases

下面的句子長度不同，但都來自小調五聲音階指型。在指定的和弦進行還有調下面彈奏：

圖二

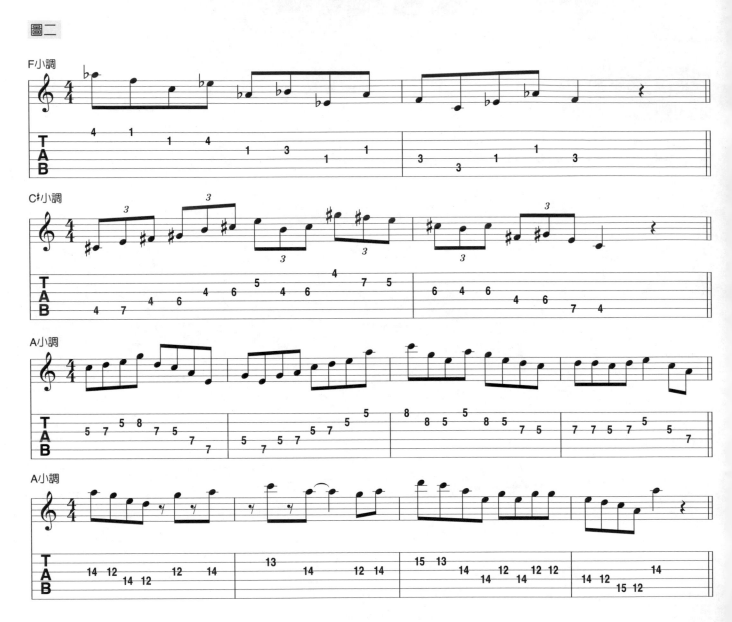

　　把這些樂句變換不同的地方來彈奏是很重要的。換句話說，在不同的把位，用不同的指型和不同的調來彈他們。試試看依你個人的喜好來加上或是省去一些音。這可以讓你更快的記住並且運用它們。

在獨奏裡運用演奏技巧
Applying Performance Techniques to a Given Solo

　　下面是在第九章和弦進行下發展出來的樂句（伴奏CD裡的第九首）。六線譜裡面有的地方是空白的，同時也沒有技巧符號的註記。這樣你就可以試著用你自己的方法，把獨奏改寫成你所希望的樣子。最好的方法是，先選定一個可以應用這些句子的指型，然後隨機的把滑音、搥弦、勾弦、顫音，合併Clean tone還有破音一起使用。花一點時間好好想一想你最喜歡滑音、搥弦、勾弦出現在什麼地方。哪一個音用顫音最好？你會用哪一種顫音？你想把推弦用在哪一個音上？當你對於把這些技巧用在什麼地方有一個想法以後，把它們寫在五線譜和六線譜上。到最後，你應該在旋律一開始的時候就把這些技巧應用進去。

圖三

⑨ 第九章和弦進行

下面是E小調I、IV、V級的和弦進行，四四拍標準八分音符節奏。

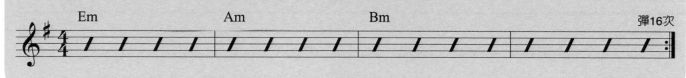

第九章例句

　　在第九章和弦進行下面彈這個句子。這個句子全部用E小調五聲音階寫成。也可以自由的加上搥弦和勾弦。

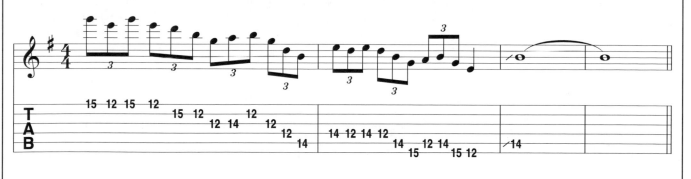

第9章	總結

1. 準備好以後，認識更多的小調五聲音階指型，並將模進運用於其上。
2. 能在別的位置和調上面，彈奏小調五聲音階的其他指型。
3. 能把學過的所有技巧都用到獨奏裡，在譜上把它們記下來。

There Note-Per-String Major Scales
10 一弦三音的大調音階

目標 Objectives

● 在一弦三音的模式下彈奏大調音階
● 認識一弦三音形式的練習及樂句
● 「單弦」練習
● 在大調的和弦進行下運用一弦三音的音階指型

練習一：創意練習

這是一種「中式菜單」單點的方法。這可以讓你找出在你習慣以外的組合，還有其他新的聲音。選一個節奏（比方說：三連音），選一個音階還有調（比方說：D大調五聲音階），然後再選一種技巧（比方說：搖弦）。然後用這三種素材來彈（或是「攪和」它們）。每天都嘗試三種不同的選擇。

一弦三音大調音階 Three Note-per-String Major Scales

我們曾經用過的五種大調指型是目前為止我們拿來彈這個音階的唯一方式。另外有一種一弦三音的系統，可以發展出七種不同的指型。之前曾經提過的大調音階指型五就是一個這樣的例子：

圖一：大調音階指型五，一弦三音指型一

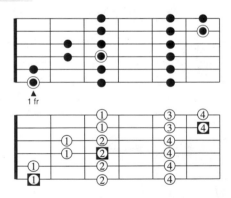

順著指板往上（F大調的情況下），從音階的第二音開始彈，然後第三音，依此類推，我們可以得到後面的指型：

圖二

一弦三音指型二 一弦三音指型三 一弦三音指型四

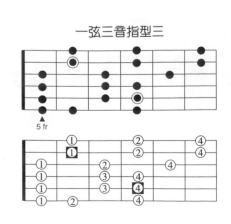
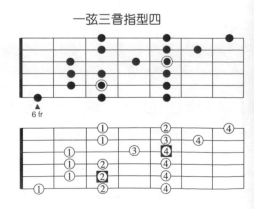

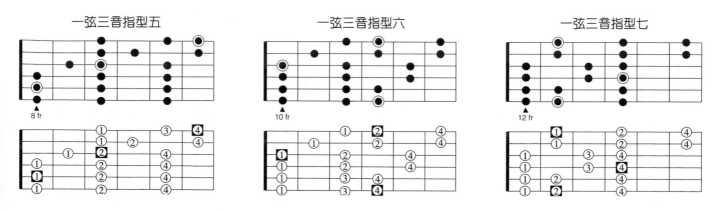

一弦三音指型五　　　　　　　一弦三音指型六　　　　　　　一弦三音指型七

　　你也許會問，這些指型的好處是什麼？許多樂手發現這是一種彈音階時又快又簡單的方法。需要把手指張的更開一點，而且不是那麼容易就可以跟和弦相對應，但是這樣的指型在動作上卻有相當的優勢。在撥弦的時候，一些樂手發現綜合了一條弦三個音及一條弦兩個音的指型不是那麼好彈，而一弦三音的指型似乎可以彈的更快。它們也被視做「速彈金屬」或是一些其他特殊樂風所常使用的指型。

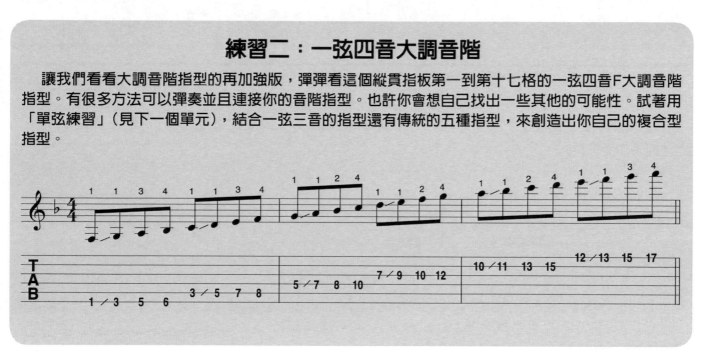

練習二：一弦四音大調音階

　　讓我們看看大調音階指型的再加強版，彈彈看這個縱貫指板第一到第十七格的一弦四音F大調音階指型。有很多方法可以彈奏並且連接你的音階指型。也許你會想自己找出一些其他的可能性。試著用「單弦練習」（見下一個單元），結合一弦三音的指型還有傳統的五種指型，來創造出你自己的複合型指型。

一弦三音練習與樂句
Exercises and Phrasesin the Three Note-per-String Patterns

這些指型衍伸出不同的樂句及練習。用下上交替撥弦彈下面這兩個練習：

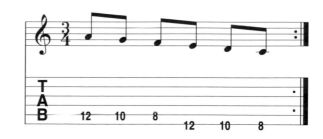

下面是這兩種句型組合在一起，發展出在整個指型裡上行下行彈奏的練習：

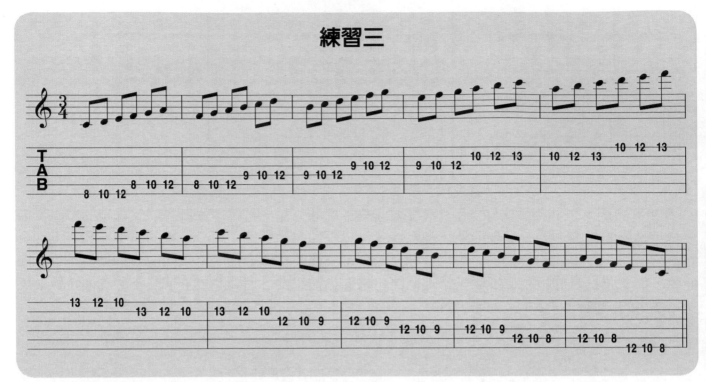

注意Pick的動作方式。上行的時候Pick在弦的「外部」運動，下行的時候Pick在弦的「內部」運動。這兩種動作方式帶來不一樣的感覺，而對你來說，這兩者都是必須注意與練習的。

把這個練習應用到一弦三音的指型五（根音落在第五弦、第三弦，還有第一弦）。以這個指型為基礎彈奏下面的句子：

圖四

「單弦」練習　"One String" Exercises

目前為止我們所彈的都還圍繞在指板上某個固定的位置附近。這些新的指型可以讓你在指板上移動並且擴展彈奏的位置。「單弦」練習是在單弦上面做上行和下行的模進。下面這個C調的模進僅在第二弦上彈奏。注意它的指法：

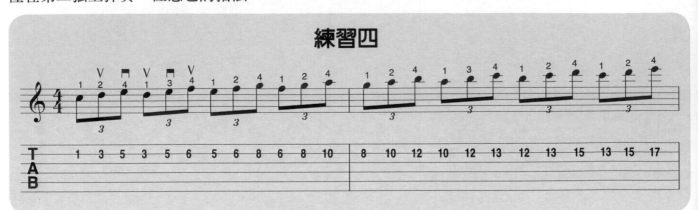

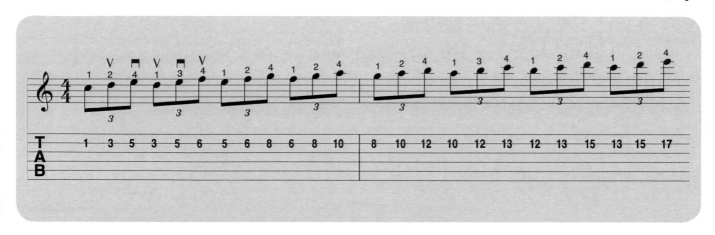

在同一個調裡面，把這個練習應用到其他弦上（其實應該是在每一條弦上），音符在整個指板上的排列方式就會漸漸浮現了。這個練習是在第四弦上，C調裡：

練習五

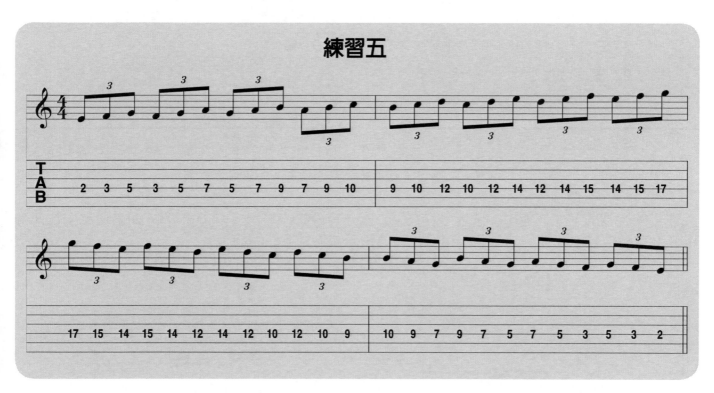

彈下面的單弦練習。從第二弦開始，像之前的練習一樣在一個八度的範圍裡來回彈奏。注意指法：

練習六　　　　　　　　　　　　　　　　**練習七**

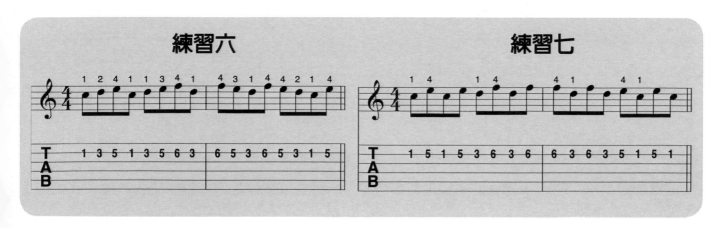

在後面的章節會更深入的探討把位的移動以及指型的連結。一弦三音的指型因著必須擴張手指的關係，更適於彈奏這種單弦練習。

在大調進行下使用一弦三音指型
Using Three Note-per-String Patterns over Major Tonality Chord Progressions

下面的練習使用一弦三音的D大調指型，CD裡的第十軌（第十章和弦進行）：

圖五

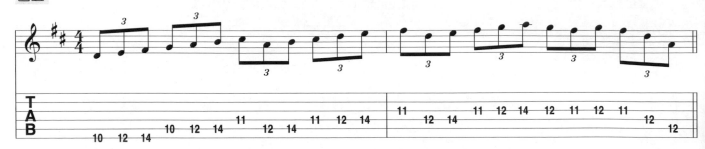

⑩ 第十章和弦進行

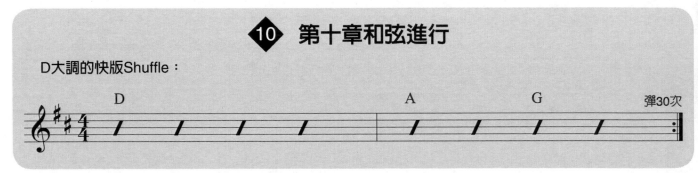

注意圖五裡面是如何運用三連音。現在用十六分音符在CD第十軌上面即興。如果速度太快使得用下上交替撥弦不好彈的話，請改用搥弦和勾弦。彈彈看下面的練習：

圖六

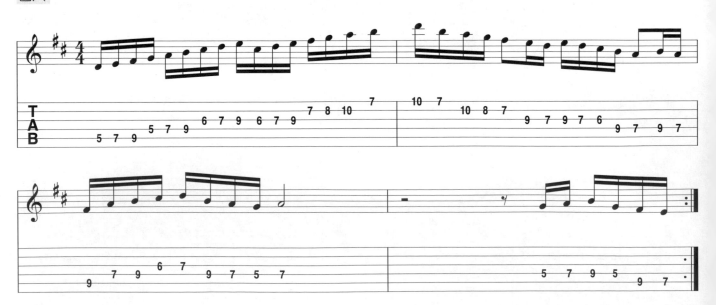

你現在應該可以用一弦三音的兩種指型來即興了。可以這樣做以後，用「單弦」練習在指板上不同的指型間移動。

第十章例句

在第十章和弦進行下彈這個句子。注意指法；想想看三和弦的按法。要跟上CD裡的速度會需要花上一點時間喔！

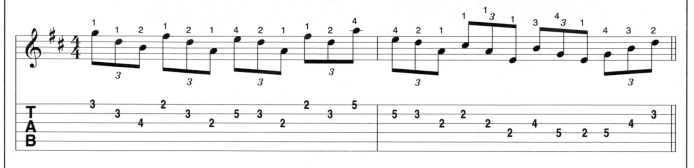

第10章	總結

1. 能在一弦三音的兩種指型上行下行彈奏。

2. 能在一弦三音的兩種指型上彈奏指定的練習。

3. 能彈奏「單弦」練習。

4. 能在大調的和弦進行下運用這些指型即興。

Economy Picking and Three Note-Per String Minor Scale

11 經濟撥弦與一弦三音指型

目標 Objectives

- 認識小調音階一弦三音指型
- 認識經濟撥弦
- 應用跳音與連音（staccato & legato）
- 在小調的進行下應用所有技巧

練習一：技巧練習

本章的練習仍舊是1-2-3-4指法的另一種變化型。在八分音符的節拍下：隨機地在指板不同的位置上移動。在跟上節拍器速度的情況下，試試看最「勇敢」的跳躍。也用三連音還有十六分音符試試看這個練習。比如：

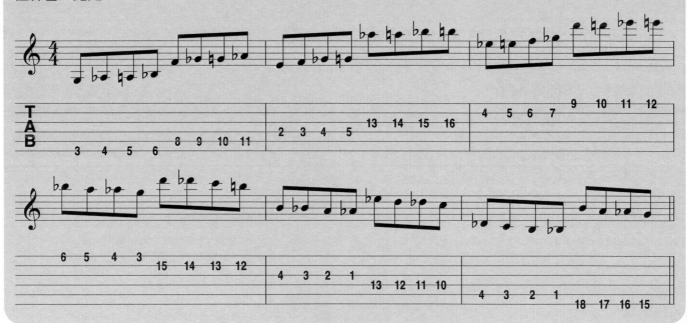

一弦三音小調音階　Three Note-per-String Major Scales

我們繼續來看看一弦三音音階指型；這次輪到自然小音階。注意下列指型的根音落在什麼地方（在F小調的情況下）。

把注意力集中在指型一還有指型五上。把前面章節學過的練習應用到這些小調指型上（大調的一弦三音指型）：

一弦三音指型一

圖一

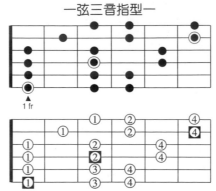

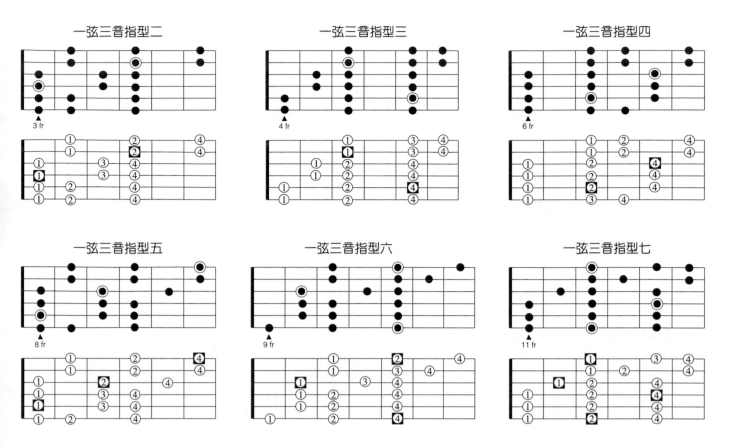

一弦三音指型二　一弦三音指型三　一弦三音指型四
一弦三音指型五　一弦三音指型六　一弦三音指型七

經濟撥弦 Economy Picking

『經濟撥弦』是訓練右手的另一種方式。這包含了在換弦的時候連續上撥或是下撥。這可以讓右手的動作簡化。彈奏下面的練習：

圖二

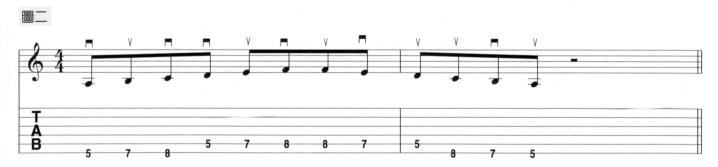

注意，從第六弦換到第五弦的時候，我們連續用了兩次下撥。而從第五弦換到第六弦的時候，則用了兩次上撥。這樣的撥弦方式一開始必須慢慢來，因為連續下撥的時候容易變的稍微有點快（你順著地心引力走了！），而連續上撥的時候容易變的稍微有點慢（你背著地心引力的方向彈！）。下面的練習用經濟撥弦在小調音階上面彈上行下行兩種。

圖三

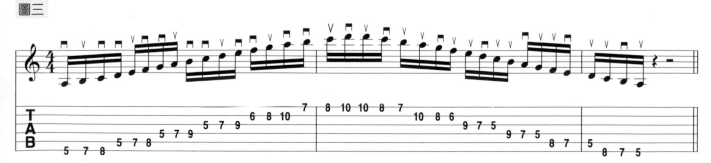

下面的練習綜合了小調音階。注意撥弦的方向：

圖三

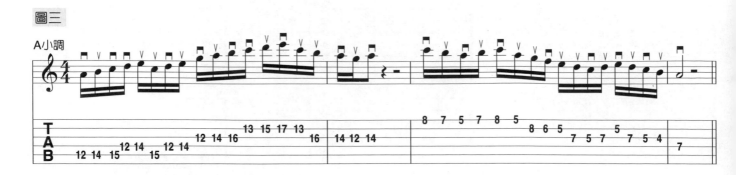

　　這是在吉他上彈奏的另一種方式，但並不能完全取代之前講過的任何一種方法。你應該練習這種技巧，然後應用到你的獨奏裡。要怎麼樣彈一個句子？事實上沒有一個標準答案。我們應該嘗試所有的方法，最後的選擇則取決於我們聽覺上的喜好！

跳音與連音　Stacco and Legato

　　跳音與連音是我們需要加進我們演奏技巧列表的另兩個項目（其他如推弦，顫音，等等）。這些是比較次要的項目；也許會有一些樂手說這些技巧是最重要的，因為這讓他們的音樂更有情緒跟感染力。

　　跳音（或稱斷音staccato）是一種彈奏時間比譜上拍值要更短的技巧，可以利用把左手手指輕輕的從弦上拿起來，或是用右手手掌悶音的方式來做。這樣做也會有一點點加強重音的感覺。聲音聽起來應該要「清脆」。用跳音來彈下面的練習。下上交替撥弦，因為這樣可以比較容易掌握這種特殊技巧。

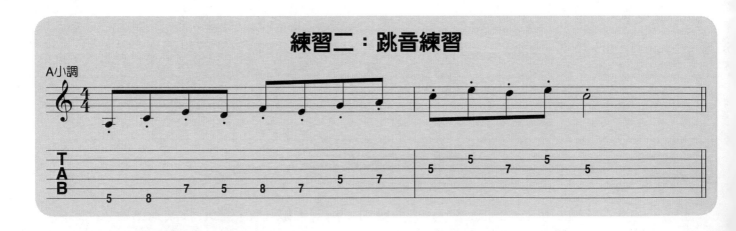

　　連音（或稱圓滑奏legato）剛好和跳音相反，因為它要盡可能的讓音延長。彈這些音的時候要比較輕，之間不要有空隙。在吉他上，我們通常盡可能在指板上壓的久一點來達成這個目標，或是用搥弦和勾弦減少一開始的起音音量。一弦三音的指型很適合彈奏連音，尤其是在破音的時候。用破音彈下面的練習，同時用搥弦和勾弦來得到比較「輕柔」的音色。

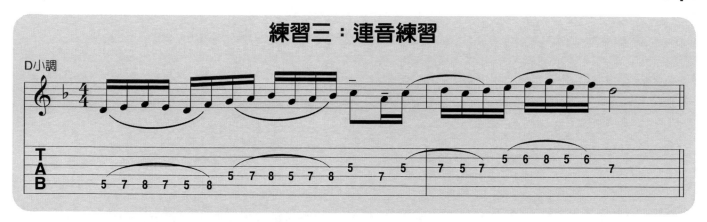

把你在這本書裡面喜歡的句子（或是你自己的句子）全部拿出來，然後加上跳音還有連音吧。注意聽聽看在加上這樣的技巧之後聲音有什麼樣的改變。

在小調和弦進行下用跳音及連音彈奏一弦三音指型
Using Three Note-per-String Patterns and Staccato and Legato over Minor Tonality Chord Progressions

在CD第七軌（第七章和弦進行）上練習這個句子。在可以彈這個句子以後，試著在不同的地方加上跳音及連音。看看在不同地方使用這些技巧的時候，對旋律產生了什麼不同的效果。在和弦進行下面自己即興一段。試試看把一弦三音的指型和之前所學過的指型結合起來。用上所有的演奏技巧，展現你自己！

圖五

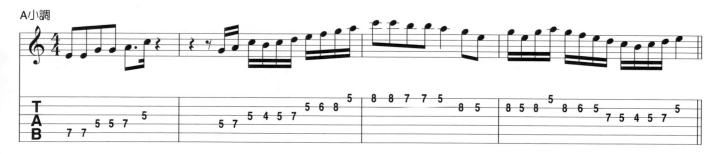

🔟1 第十一章和弦進行

這是一個A小調標準八分音符快板和弦進行。

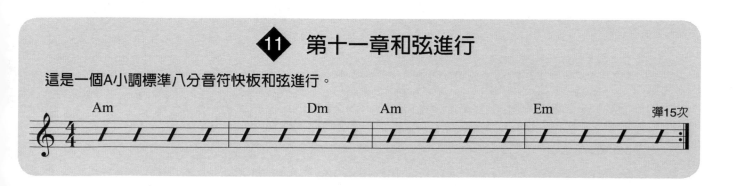

第十一章例句

在第十一章和弦進行下彈這個句子。

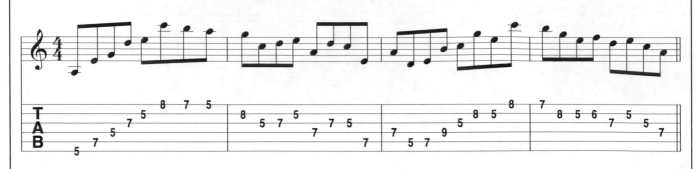

第11章	總結

1. 能彈奏兩種小調一弦三音指型（指型一和指型五）。

2. 能用經濟撥弦彈奏。

3. 能在指定的和弦進行下，用小調一弦三音指型結合跳音、連音來彈奏。

Major Arpeggios
12 大和弦分散和弦

目標 Objectives

- 認識五種指型上，一個八度與兩個八度的分散和弦
- 認識以大調分散和弦為基礎的練習和樂句
- 在大調色彩的和弦進行下，綜合大和弦分散和弦和大調音階

練習一：伸展練習

這個伸展練習稍微複雜一點，但是慢慢做的話對手腕及前臂會很有幫助。把右手伸到你身體的前面（像是要跟別人握手一樣）。轉動手腕，讓拇指朝下對著地板的方向。用左手把右手向後拉，讓右手成一個「Z」字形。當右手越來越靠近身體，你會想要增加讓手指向上指（對著天花板的方向）的壓力。在舒服的情況下把壓力加到最強，做最大的伸展，維持一段時間，然後換左手重複這個練習。這會是一個很有用的伸展練習，在一開始慢慢的並且輕輕鬆鬆的做吧！

大和弦分散和弦 Major Arpeggios

我們之前曾經看過三和弦的分散和弦。大和弦分散和弦將之前的指型延伸，在指板上彈出所有的根音、第三音，還有第五音。下面的指型根源於原來的五種指型（不是一弦三音指型），涵蓋了所有原來指型的範圍。這些指型裡面有一些包含兩個八度，有一些比兩個八度還要再更多一點。從根音開始用下上交替撥弦彈奏這些指型。其他彈奏的方式會在後面說明。

圖一

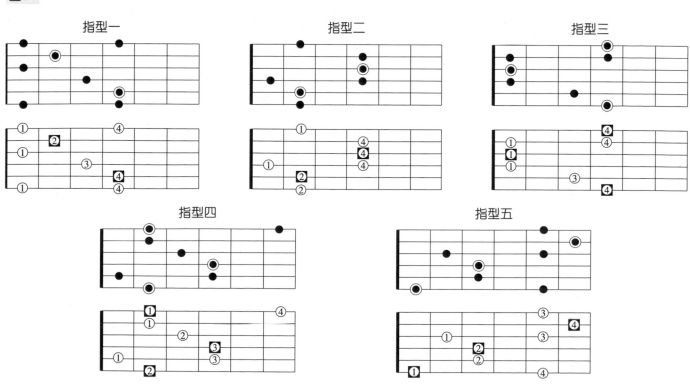

大和弦分散和弦模進與樂句

Seqences and Phrases Based on the Major Arpeggios

下面是一些可以用在整個大和弦分散和弦指型裡的模進。用下上交替撥弦。這些彈法包含了一些跨弦的動作，對右手會有一點挑戰。

圖二：大和弦分散和弦模進

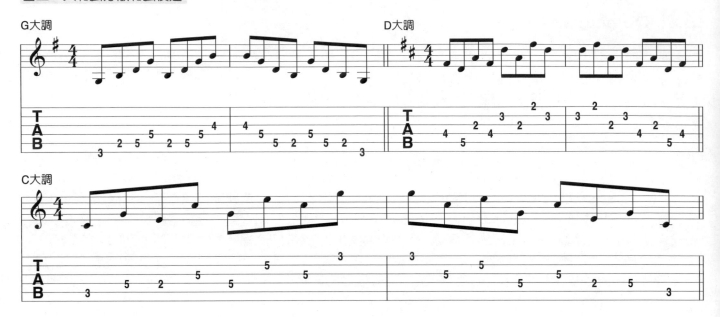

下面的練習是一些用了分散和弦，在指板上做折線動作（按：Scalar movement指手指在指板上壓的格位排列呈折線狀，後稱「折線動作」）的樂句。學會這些句子以後，試試看放一些搥弦、勾弦，還有其他技巧進來。

圖三：大和弦分散和弦／音階樂句

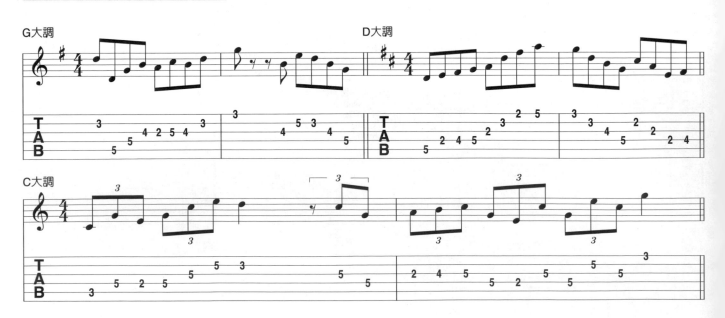

在大調和弦進行下結合大調音階與大和弦分散和弦

Combining MajorScales and Major Arpeggions over Major Tonality Chord Progressions

下圖中的練習是以CD中的第五軌為基礎（第十二章和弦進行）。和前一個練習一樣，用下上交替撥弦先彈熟，再加入其他可能的技巧和其他撥弦的方式。

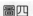 圖四

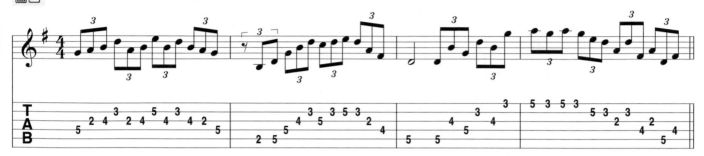

⑫ 第十二章和弦進行

下面是一個Shuffle節奏的G大調和弦進行。

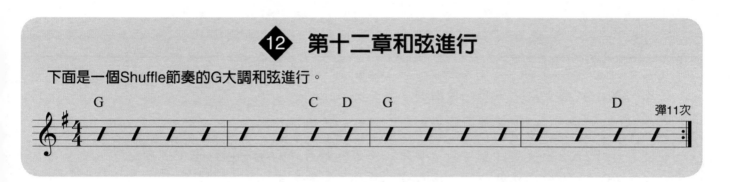

第十二章例句

在第十二章的和弦進行下彈這個句子。這裡面包含了G大調的大和弦分散和弦、調性六度音程，還有一些其他的音：

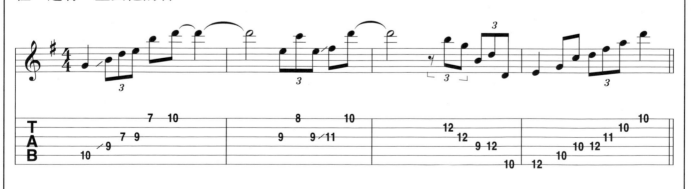

練習二

　　以大調分散和弦為主，還有大調音階，在下面四個小節裡填上可以在第十二章和弦進行下彈奏的句子。記得你用的音必須要「標明」和弦的特性，或者是彈出和弦內音；換句話說，你要在G和弦下用G和弦分散和弦，然後在D和弦的時候改彈D和弦分散和弦，依此類推。最重要的是要把你所選用的音順暢的連結起來，同時搭配上好聽的節奏。不一定要彈很多的音，或是彈的太過「理性」。

第12章	總結

1. 至少彈出三種大和弦分散和弦指型。

2. 能將本章裡的三種模進應用到大和弦分散和弦指型裡。

3. 能在第十二章和弦進行下，結合所有技巧來彈圖五裡的樂句還有第十二章例句。

4. 能在指定的大調和弦進行下，用分散和弦加上折線動作來彈奏。

Minor Arpeggios and Sweep Picking
13 小和弦分散和弦和掃弦

目標 Objectives

● 認識五種指型上，一個八度與兩個八度的小和弦分散和弦
● 認識以小和弦分散和弦為基礎的練習與樂句
● 認識掃弦，並且應用在分散和弦裡
● 在小調的和弦進行下，綜合小和弦分散和弦和大調音階

練習一：技巧練習

這個練習是1-2-3-4指法的另一種變化型。經由音程間的跳躍，你可以訓練你左右手的協調性。同樣的，做這個練習的時候注意你彈出來的音。有沒有任何一個音是不清楚的？漏撥了哪一個音嗎？要確定你可以清楚並且乾淨的聽見你彈的每一個音！

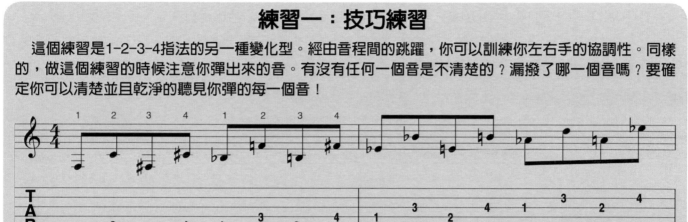

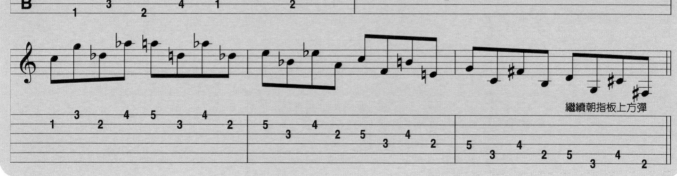

繼續朝指板上方彈

小和弦分散和弦 Minor Arpegios

讓我們繼續練習分散和弦，把焦點集中在小和弦分散和弦上。下面的指型源自小調音階的五種指型，涵蓋了原來指型的所有範圍。這些指型裡面有一些包含兩個八度，有一些比兩個八度還要再更多一點：

圖一

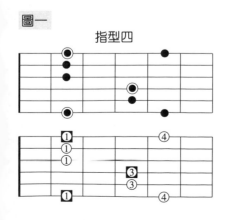

指型四

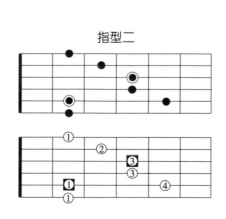

指型二

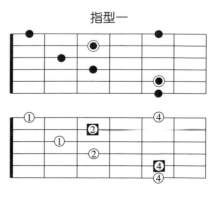

指型一

65

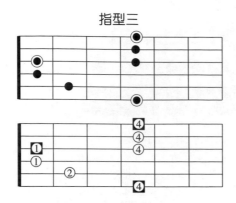

指型三

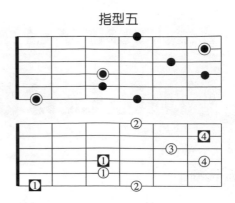

指型五

用下上交替撥弦從這些指型的根音開始彈。

小和弦分散和弦模進與樂句

Sequences and Phases Based on the Minor Arpeggio Shapes

　　把下面的模進應用到分散和弦的整個指型裡，上行下行反覆的練習。用下上交替撥弦（這個練習包含了很多跨弦技巧，非常有挑戰性！）：

圖二：小和弦分散和弦模進

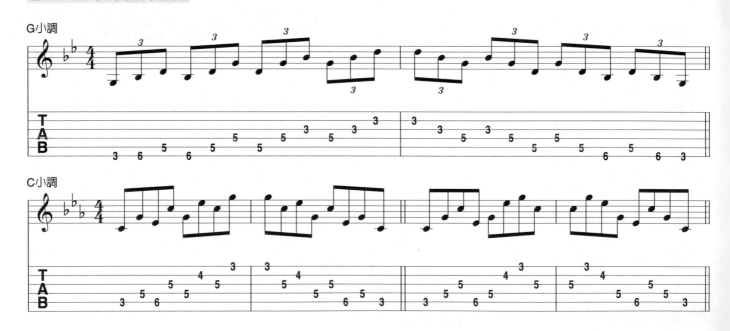

下面的練習是一些運用了分散和弦，在指板上做折線動作的樂句：

圖三：大調音階／分散和弦樂句

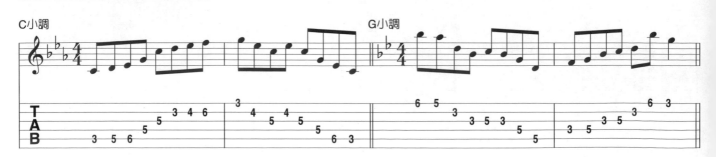

學會這些句子以後，放一些搥弦、勾弦，還有其他技巧進來。

掃弦 Sweep Picking

　　對相鄰的兩條弦或兩條以上的弦，做連續上撥或是下撥的動作，我們稱之為掃弦。這個方法適用於每一條弦上只有一個音的分散和弦指型。掃弦具有像管樂器一樣柔順的音色，同時也可以幫右手省下不少力氣。像經濟撥弦一樣，掃弦並不可以取代任何一種其他的撥弦方式，它只是樂手彈出音來的另一種選擇而已。下面我們看看這種撥弦方式在一些動作上需要注意的地方。

　　下面的練習用到了開放的高音三弦。三次連續下撥必須當作一個動作。在上面做一個特別的記號，因為樂手常常會把連續三次上撥當作三個分開的動作。顧名思義，「掃弦」或是把Pick從弦上拖過，這個動作允許Pick在下一次撥動前在弦上先做停留：

圖四

　　在上撥的時候試試看改變手的角度（當然也包括Pick啦！），這樣可以讓音色有不同的變化。現在試看看掃高音四弦：

圖五

　　現在在三弦掃弦上加一些音。用這種方法彈奏時，音發出來以後手指也必須跟著鬆開一下，不然所有掃過的弦都會一起發出聲音。（在同一格上掃弦的時候，手指必須在指板上滾一下，讓之前彈過的弦停止發出聲音。）注意一下動作的時間，讓所有音長聽起來都一樣：

圖六

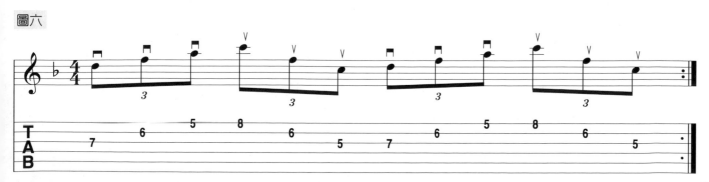

現在我們會加一些上撥的音，然後掃回來：

圖七

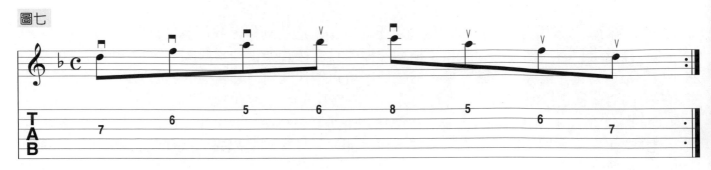

現在加一些音到四弦掃弦裡：

圖八

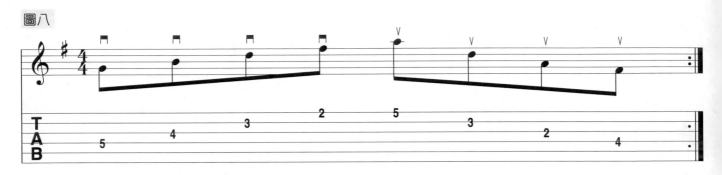

整個分散和弦可以用這種方式來彈：

圖九

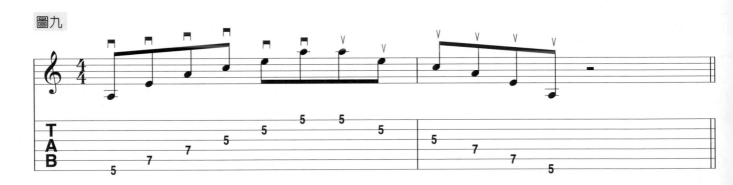

要注意到有一些音從指型上拿開了，所以在一條弦上只有一個音。也有其他方法可以把音加進來，掃弦的時候結合搥弦，或是從上撥開始：

圖六

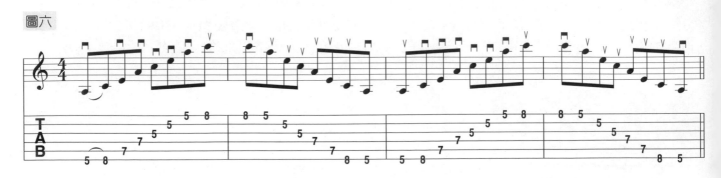

這些練習只是掃弦的皮毛而已。經過這些練習以後，你應該要能夠習慣掃弦的動作方式，像這樣的句子可以用在很多不同的和弦指型上。

用很慢的速度來練習這種技巧，讓每一下撥弦的音量一致。你會漸漸想要加快掃弦的速度，但是如果你這樣做的話，每一個音就不會那麼清楚了！慢慢來，在上撥換到下撥的時候不要改變你手（Pick）的角度！

這個簡短的練習用了G小調（一、二小節）還有G大調（三、四小節）的I、IV、V級分散和弦。裡面有很多比較短的掃弦段落，準備好做把位移動！

圖十一：練習曲

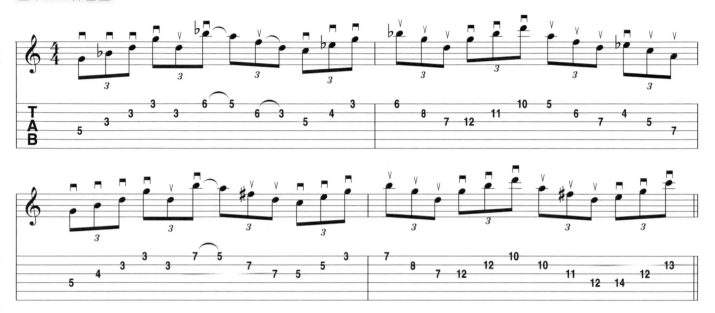

在小調和弦進行下結合小調音階與小和弦分散和弦 Combining Minor Scales and Minor Arpeggios over Minor Tonality Chord Progressions

用CD裡的第十一軌（第十三章和弦進行），在下面四個小節裡寫上你自己想到的練習。在裡面運用音階及分散和弦，也加上所有可能的演奏技巧。直到你可以在不同地方用不同的技巧彈出你自己寫的練習之前，調整這些技巧上音的使用來得到最好的效果。

練習二

⑬ 第十三章和弦進行

下面的和弦進行是F小調快板的Shuffle節奏和弦進行。

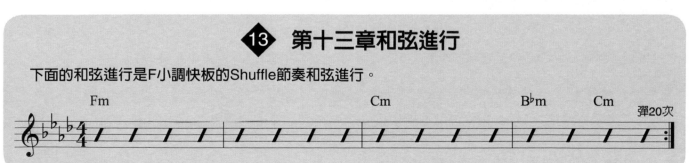

第十三章例句

在第十三章和弦進行下面彈這個句子。速度很快！用搥弦或是掃弦的演奏技巧。第一和第二小節用了五聲音階模進，第三第四小節用了小和弦分散和弦。

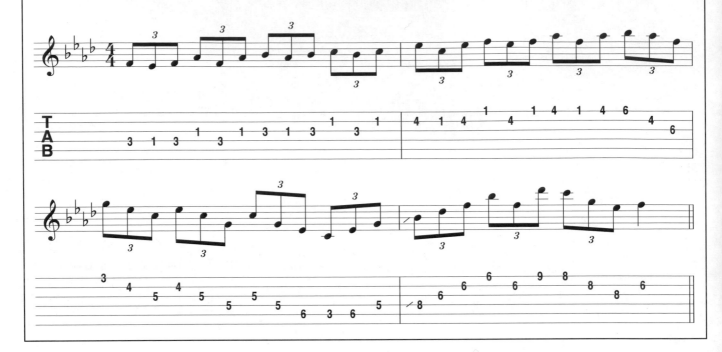

第13章	總結

1.至少能彈出三種小和弦分散和弦指型。

2.能將本章裡的模進應用到三種小和弦分散和弦指型裡。

3.能彈奏簡單的掃弦練習與例句。

4.能在第十三章和弦進行下，結合所有技巧來彈自己寫的練習。

5.能在指定的小調和弦進行下，用分散和弦合併折線動作來彈奏。

Connecting All Patterns
14 連結所有指型

目標 Objectives

● 在開始認識變換把位之前，用來連接所有指型的方法包括：
1. 滑音
2. 伸展
3. 把位移動

練習一：想像練習

　　每天多花一點時間閉著眼睛彈吉他。可以用這種方式彈單音（即興、彈旋律），也可以彈和弦。你可以想像音階指型、樂句，或是其他的旋律，然後閉著眼睛彈。或者，你可以隨意的跟著節奏一起彈，跟朋友合奏或是自己一個人獨奏，彈的時候把眼睛閉著。這樣把焦點放在音樂創作上，也同時真正的去聽聽自己到底在彈什麼。你的「音樂直覺」可以經由這種方法獲得成長。

在指板上變換把位 Changing Positions on the Fingerboard

　　下面兩個章節我們將討論指板上的把位移動。對吉他手來說，老是在同一個把位上彈就好像是天大的罪過一樣。這樣限制了一個人的彈奏範圍。在指板上來回移動可以讓音樂有更多的表情。在吉他上，這會要花一點功夫。第一件事就是要對五個指型建立起基本的概念。這需要花上一點時間，但隨著你對指型越來越熟悉，在指板上變換把位就會變的越來越容易。第二件事就是在指板上流暢的移動。在指板上變換把位有三種方法：

1. 滑音（Slide）：這是用相同的手指在指板上來回移動，彈連續兩個音的動作（不要把這個跟滑奏（Gliss）弄混了！）。
2. 伸展：這是指把左手手指間的距離加大，以跨越更多格位的動作。
3. 把位移動：這是指把整個手掌換到不同的把位上，用不同的手指彈之後的音。

下面讓我們進一步的看看這幾個部分：

用滑音來變換把位 Changing Positions Using Sliding

　　這也許是把位移動的方法裡最簡單的一種，用同樣的手指上移（或是下移）到同一弦上其他的音。不要和滑奏（Gliss）弄混了，用滑奏的時候在起使音與目標音之間的所有音都會發出聲音。我們需要的是乾淨的滑音，所以在兩個不同的音高之間稍微減輕一下按在弦上的壓力。下面的練習用大調音階示範在G大調指型四還有指型五之間的連接：

圖一

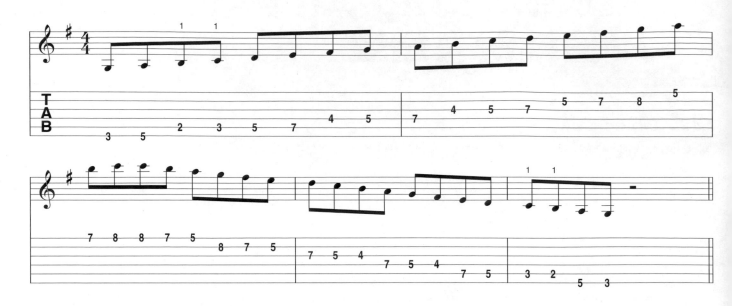

上面示範了用半音滑音連接兩個G大調音階的指型。繼續這樣做，我們可以用滑音把範圍再擴展開來：

圖二

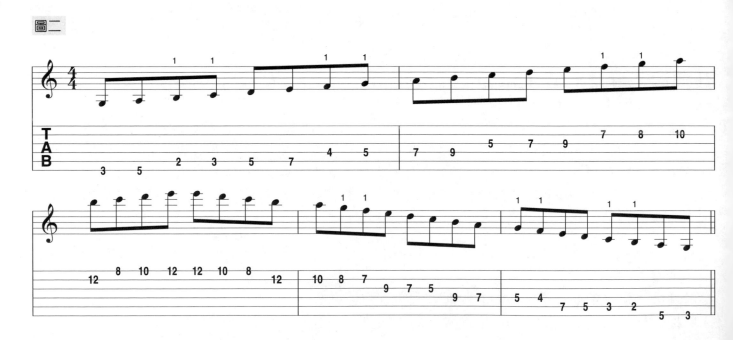

現在用同樣的概念在不同的弦上做全音滑音：

圖三

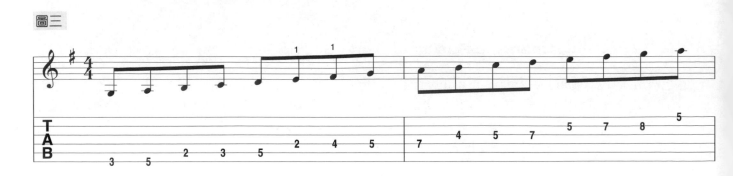

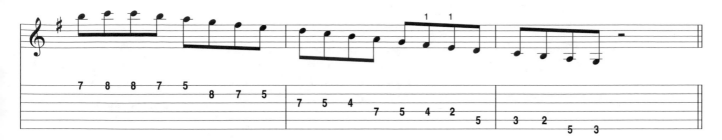

現在試試看下面這個在大調五聲音階指型上的滑音練習：

圖四

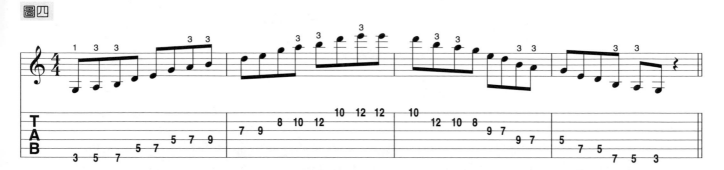

　　如你所見，這讓你在指板上可以彈奏的範圍增加了。到最後，你會可以下意識的在指板上做這樣的移動，但是現在先讓我們從這些位置開始練習。我們建議可以用滑音來連接兩個相鄰的指型，然後慢慢的擴展到整個指板。在不同的弦上練習加上半音及全音的滑音。

用伸展動作來變換把位 Changing Positions Using Stretching

　　就像你在前面的例子裡可以看到的，一弦三音的指型已經含蓋不少的指型範圍了。這樣的指型便於做把位變換，也可以作為五個基本指型間的橋樑。伸展的動作會需要你在同一弦上彈出四個音。下面的範例示範了在一條個弦上彈四個音，串連指型四（G大調）和指型五：

圖五

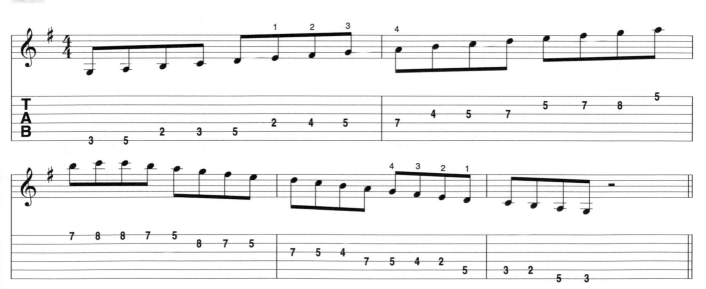

在第二弦上再做一次這樣的動作，移動到比較高的把位：

圖六

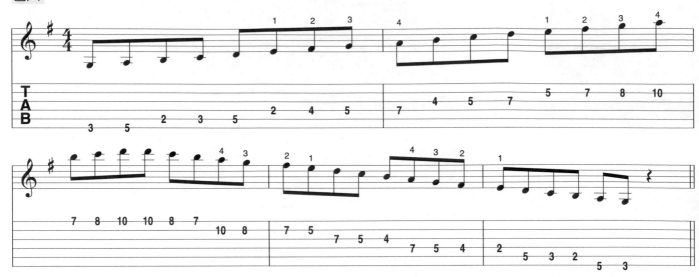

這樣一弦四音的指型會需要相當大的伸展幅度。雖然如此，它畢竟含括了較大的範圍。下面一個例子也用了伸展的概念，但是是在大調五聲音階的指型上，一條弦上彈三個音：

圖七

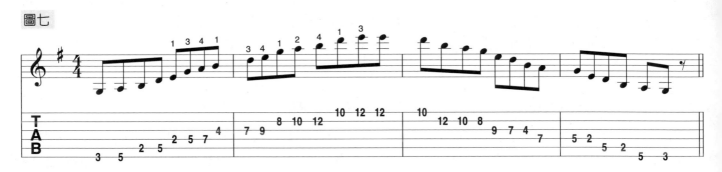

練習用一條弦上彈四個音的方法連接鄰近的大調音階，用一條弦上彈三個音的方法連接鄰近的大調五聲音階。

練習二

下面的練習是三連音結合伸展的動作，還有大調音階「調性三度音程」的上行模進：

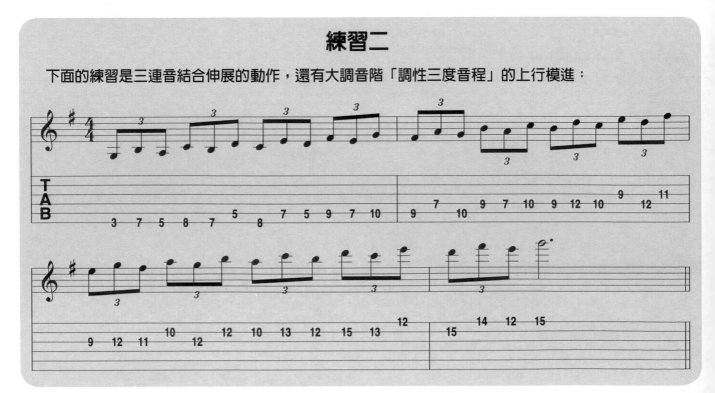

用把位移動來變換把位 Changing position using Position Shifting

　　把位移動是指，改變手在指板上的位置，用不同的手指彈不同的音。這樣的方式跟伸展的差別在於，它仍舊遵循著「一指一格」的原則，並且把整個手掌都移到新的位置，而不是把手指撐開去彈更多的音。這樣的動作對所要彈的音範圍比較大的時候特別有效。下面的例子裡，從G大調的指型四移動到指型一，是從第四弦上用小指彈的G音移動到同一弦上用食指彈的A音：

圖八

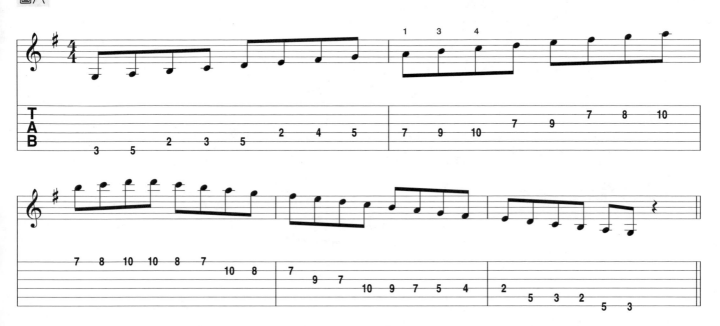

　　要彈的恰到好處是非常不容易的。演奏的人必須不用看就能夠掌握指板上移動的距離。下面的範例串接了D大調五聲音階的指型一及指型三：

圖九

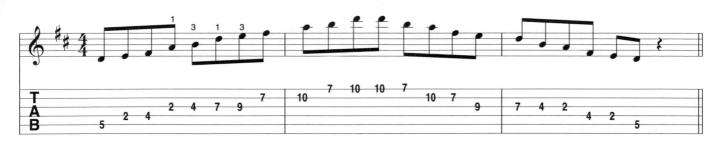

　　用不相鄰的兩個指型來練習把位移動（指型四到指型一、指型二到指型四、指型一到指型三、指型三到指型五、指型五到指型二）。試試看在不同的弦上做這樣的移動。多花一點時間。每次花一或兩個禮拜來練習一或兩種的把位移動。

　　本章我們談到了在指型間變換把位的三種基本方式。下面的章節我們將用這樣的概念來發展旋律、動機，還有短樂句。花一點時間練習這三種變換把位的方式，讓你自己在每一種方式上有至少兩種以上的方法。

在CD裡每一個大調的和弦進行上練習這三種技巧。

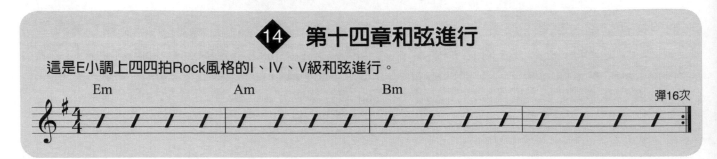

14 第十四章和弦進行

這是E小調上四四拍Rock風格的I、IV、V級和弦進行。

彈16次

第十四章例句

讓這個例子裡的開放弦像鐘聲一樣延續下去。當你伸展手指的時候,必須要讓你彈的音是乾淨的。在第十四章和弦進行下試試看。

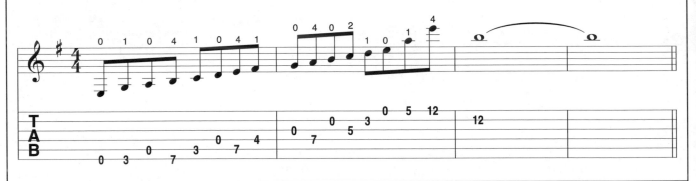

第14章	總結

1. 認識在指板上三種變換把位的方法,並且了解為什麼是重要的。

2. 能彈奏滑音練習。

3. 能彈奏伸展練習。

4. 能彈奏把位移動的練習。

Three-Octave Scales
15 三個八度的音階

目標 Objectives

● 繼續使用下面的方法連結指板上的指型：
　　1.滑音
　　2.伸展
　　3.把位移動
● 介紹三個八度的音階
● 認識變換把位的動線

練習一：技巧練習

　　這是一個讓你熟悉如何在指板上大幅度移動的技巧練習，也可以加上其他的音或是做出一些改變（像我們之前做過的技巧練習一樣），發展出許多不同的變化型。用搥弦、勾弦，還有三連音、八分音符、十六分音符種種節奏，再加上一些新的音、改變指型等方法，來做一些變化。這個綜合練習裡包含了主音、九度音、小三度、減五度、增五度還有六度，皆以對稱的音型重複出現。你也許可以試試看在F7#9和弦上彈第一句（從F開始），這個句子還有和弦是可以搭配得起來的。在後面的章節裡我們會繼續看到這種例子，現在讓我們先把焦點集中在如何把音彈的更精準以及如何讓動作更簡潔。

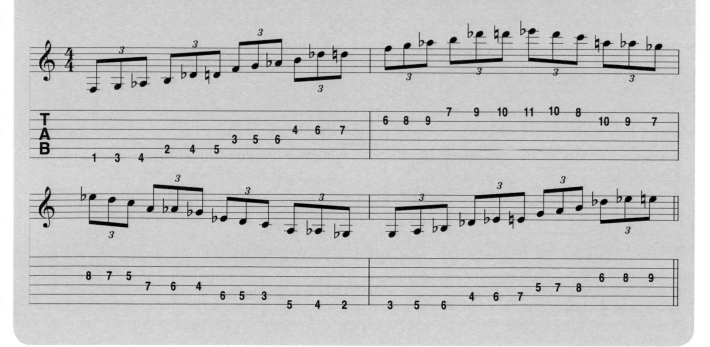

三個八度的音階 Three Octave Scales

　　在指板上用我們之前提過的三種方法上移與下移，是有可能彈出三個八度的音階的。下面的每一種方法都示範了這個音階的不同彈法。慢慢的嘗試每一個範例，把每一個滑音、伸展，還有把位移動的地方彈出來：

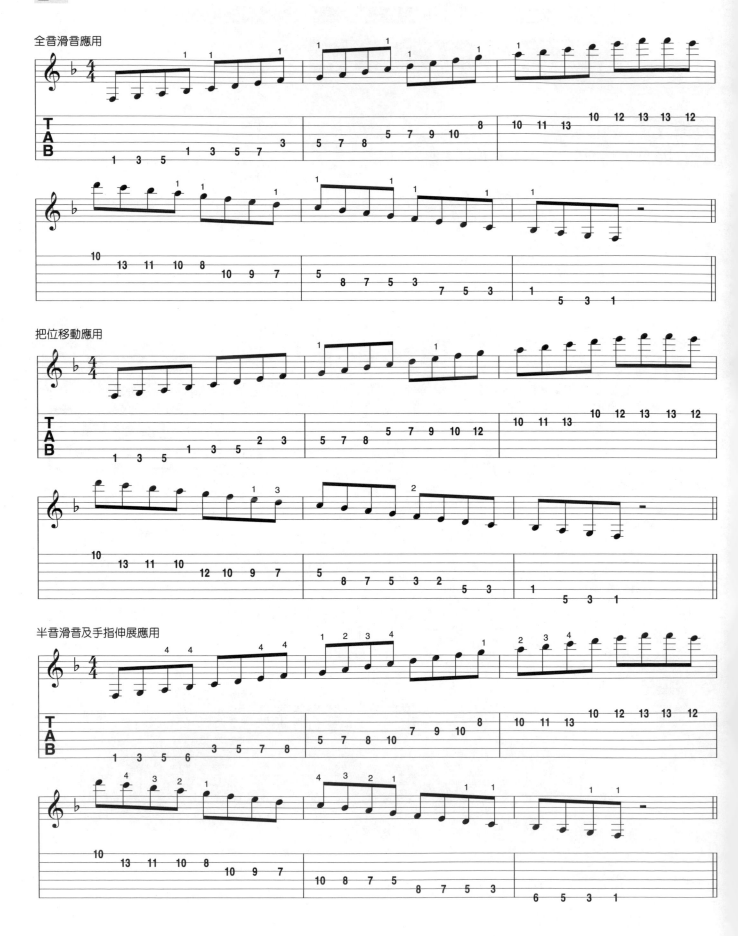

78

用很慢的速度彈這些練習。這些練習的目的不是要讓你在三個八度的音階上彈得很快，而是要讓你建立起關於把位移動上你自己的想法。這些音階只是提供了一些可能性而已。練習用不同的撥弦方法來彈奏。

變換把位的動線 Lines that Change Position

這些練習示範了變換把位三種不同的方法。用書上的和弦來彈，然後把他們用到目前為止我們所碰過的所有和弦進行裡：

圖二

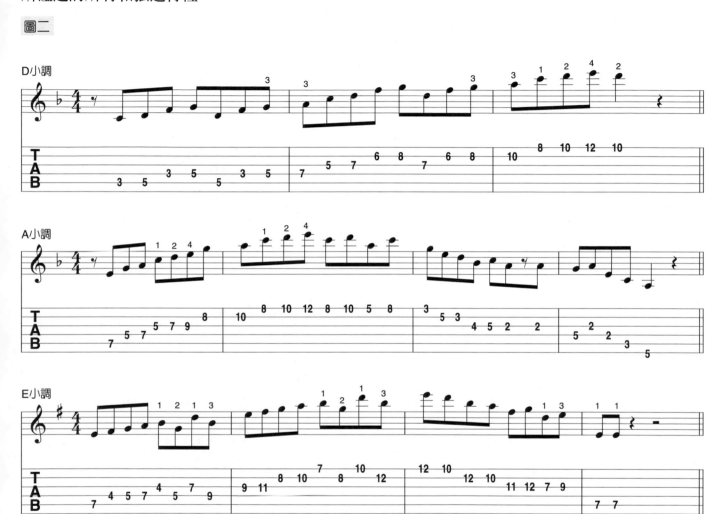

還是一樣，學會這些動線以後，把搥弦、勾弦、顫音等等的技巧用進來。

把這些動線用到CD的進行裡面，在不同的調還有指型下面試試看。要記得這些都只是長期練習的一小部分而已，不要妄想兩個禮拜以後你就可以變成把位移動的大師了。讓把位移動的練習變成你每天的例行功課。

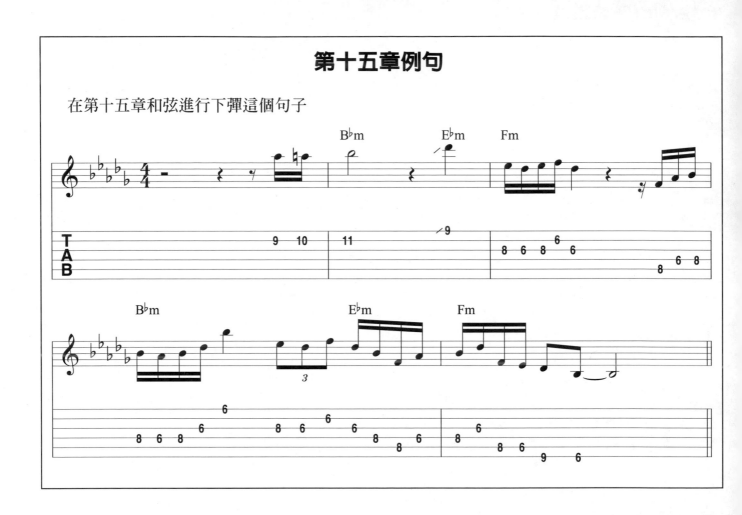

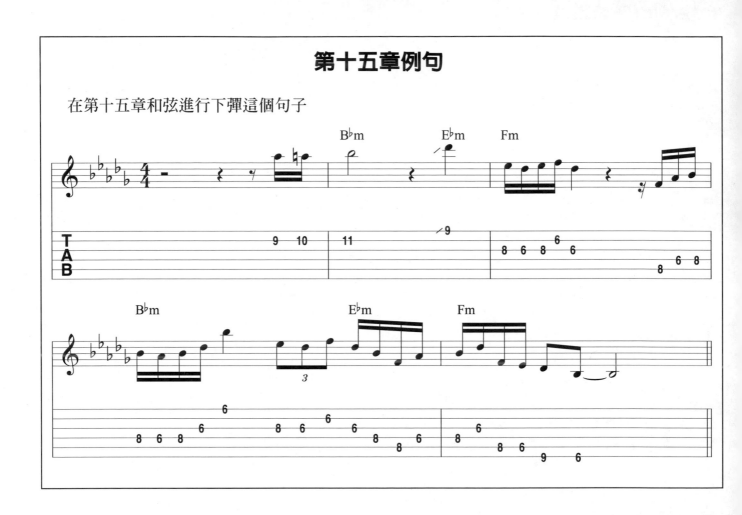

第15章	總結

1. 能用範例或是自己設計的練習來彈三個八度的音階。

2. 能用指定的動線來做把位移動。

3. 能在每一個伴奏的和弦進行下做包含了把位移動的即興。

Chromaticism and Passing Tones

16 半音進行與經過音

目標 Objectives

● 在旋律線裡加上半音進行
● 在大調與小調音階裡加上經過音
● 在一弦三音的指型裡加上經過

練習一：技巧練習

　　這章的技巧練習提供了另一種左右手協調性訓練的方式。在左右手協調性訓練的時候，你可以用這個練習來「除蟲」。

　　1.用下撥從C開始一個循環，注意Pick如何在弦與弦之間的「內部」移動。
　　2.用上撥從C開始另一個循環，當你從B弦換到E弦的時候Pick在「外部」移動。
　　3.用搥弦及勾弦彈奏。
　　用你所能夠做到的最快速度來彈這個練習！

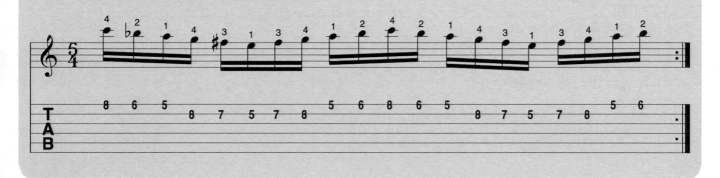

半音的基本應用 Basic Use of Chromaticism

　　到目前為止，我們在指板上的動線除了折線以外就是分散和弦。這兩種動線可以和比較短的半音樂句結合，從而發展出更有趣的形式（以及聲音）。這些比較短的半音樂句可以增加我們旋律的「流暢感」。

　　半音，就我們現階段的目標來說，將會大量的拿來用在做為音階還有分散和弦的經過音上。半音不只可以這樣使用，這只是其中一種比較簡單又能立即運用的方法而已。

在大調及小調音階裡加上半音經過音

Adding Chromatic Passing Tones to the Major and Minor Scales

　　下面的例子做了這樣的示範。把下面的例子展開到至少兩個指型的範圍。下面是大調音階的兩種可能彈法：

圖一

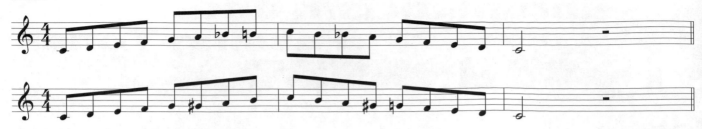

下面是一些可以表現這類聲音的樂句。

圖二

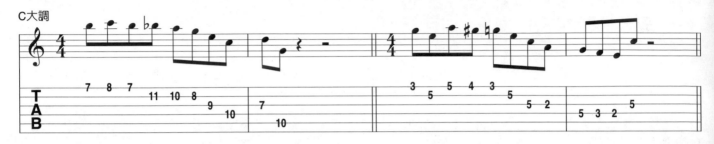

現在試試看在小調音階裡加進一些經過音：

圖三

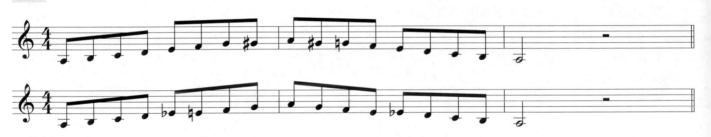

下面是一些可以表現這類聲音的樂句。

圖四

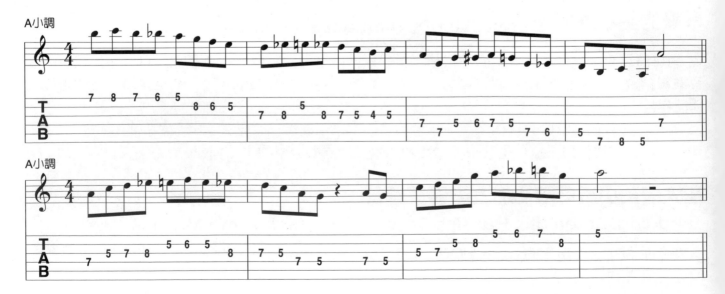

　　這些半音的節奏是很重要的。聽眾會覺得，半音用在正拍的時候會比落在反拍的時候要更不和諧一點。

練習二

下面這些短句（動機）是各種不同把半音當作經過音的範例。這些也可以稱做高音鄰近音或是低音鄰近音（upper / lower neighbor tone），或是為了彈到目標的調性音而圍繞在附近的半音。我們的目標音是和弦內音C。你可以用這樣的方式來彈任何一個色彩強烈的調性音（和弦內音），讓你彈的東西更切中當下的和弦。

把這些音在每一個「C型」的和弦（以C為主音的和弦）下試試看，用Funk的味道來彈C9和弦，用Rock來彈C和弦，用Bossa Nova彈Cmaj7和弦，或是用Pop的節奏來彈Cm和弦。

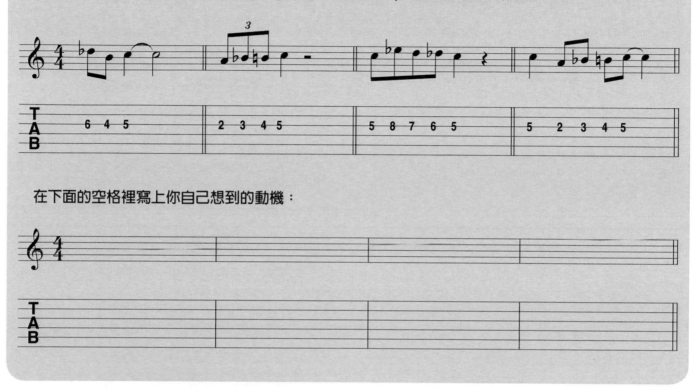

在下面的空格裡寫上你自己想到的動機：

在一弦三音的指型裡加上經過音
Adding Passing Tones to the Three Note-per-String Scale Patterns

讓我們隨機的在一弦三音的指型裡加上經過音。彈下面每一個句子：

圖五

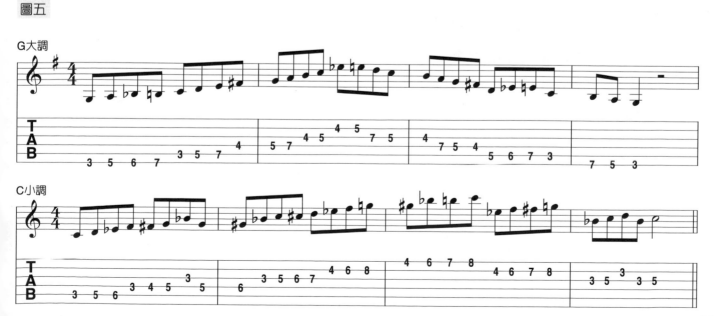

一弦三音的指型好像可以讓這些經過音的指法變的比較容易。你可以聽得出加上半音之後旋律變的更流暢嗎？不論是用基本的五種指型還是一弦三音的指型，把它們加上這樣的經過音之後在每一個伴奏的和弦進行下彈奏。當然，還要加上所有你已經會的演奏技巧。

第十六章例句

下面的例句用半音來引起聽眾的興趣（特別是在第二小節）。把這個句子在第十六章和弦進行下面彈看看。

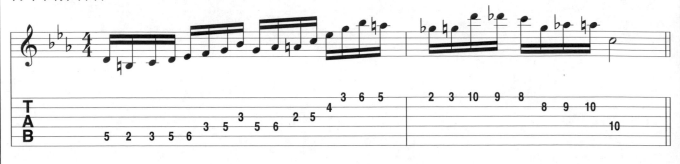

16 第十六章和弦進行

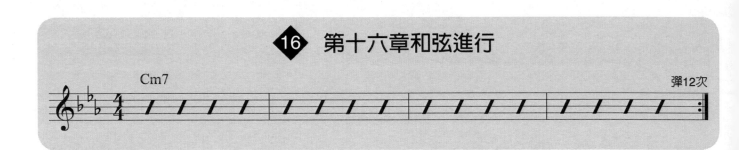

第16章	總結

1. 能在大調和小調音階的兩種指型上用經過音。

2. 能彈奏使用這種技巧的範例。

3. 能彈奏加上經過音的一弦三音指型。

4. 能彈奏指定的練習。

Key Center Playing
17 調性中心彈奏

目標 Objectives

● 解釋在大調色彩下的調性中心
● 在七和弦的進行下做調性彈奏
● 在三和弦的進行下做調性彈奏

練習一：伸展練習（一分鐘）

把手平放在桌面上，讓所有指頭接觸到桌面。慢慢的把食指舉起來，其他手指依然和桌面保持接觸。盡可能把手指舉到最高的位置，停留幾秒，然後慢慢的放下來。讓右手的每一隻手指都做一次這個動作，然後換到左手做一遍。

大調色彩的調性中心彈奏 Key Center Palying in Major Tonality

調性中心的彈法提供了一種「在任何和弦進行下都能組織和弦並且對它們做出簡單判斷」的方式。先在相近的和弦裡找出一個調，然後用這個調的音階在這個和弦進行下即興。這樣的概念可以讓你彈的更順。對大調和聲的完整概念在這裡是很重要的，它可以讓你對和弦間的關係做出快速的判斷。一旦相近的和弦可以被視為同一個調下的和弦，就可以在上面使用音階還有分散和弦來寫作旋律。讓我們來看看要如何做到這一點。

用調性中心的概念在大調色彩的和弦進行下彈七和弦的分散和弦
Using Key Center Playing over Seventh Chord Progressions in Major Tonality

看看下面的和弦進行：

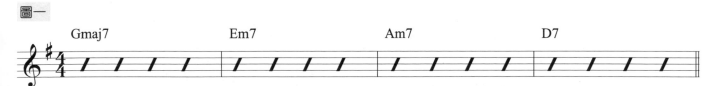

圖一

要找出調的一種方法就是把這些和弦會屬於什麼調的所有可能都寫出來：
Gmaj7－G調的I級和弦，D調的IV級和弦
Em7－D調的ii級和弦，C調的iii級和弦，G調的vi級和弦
Am7－G調的ii級和弦，F調的iii級和弦，C調的vi級和弦
D7－G調的V級和弦

現在，你可以從上面發現它們有一個共通的調－G調。這提供了我們在大調色彩的和弦進行下彈奏的一種可能：找到屬七和弦，而這個和弦通常會目標調的五級和弦，再去彈那個調的音階。找到這些和弦可以使用的所有音階，能讓你很快就找到答案。當然最好的方式是去彈這些和弦，然後找到調性中心！這就要靠經驗了。（得要把幾百首歌彈到爛熟！）

下面的例子是在這個和弦進行下的獨奏，使用了音階還有分散和弦：

圖二

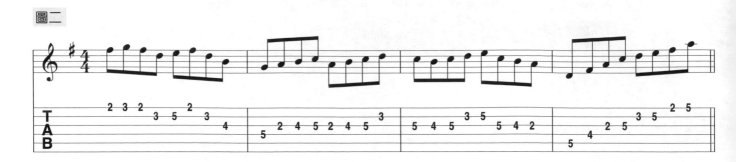

練習二

在下面的空白裡寫上你在這個和弦進行下想到的練習：

應用調性中心的概念在大調色彩的三和弦和弦進行下 Using Key Center Playing over Triad Chord Progressions in Major Tonality

17 第十七章和弦進行

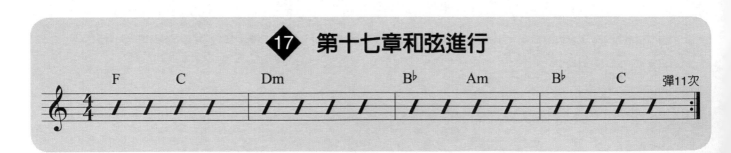

練習三

在大三和弦的和弦進行下，因為沒有屬七和弦的關係，要找到一組和弦進行所屬的調會花上一點時間。看一下第十七章和弦進行，把所有和弦可能歸屬的調寫在下面的地方。然後再找出它們的調：

F：

C：

Dm：

B♭：

Am：

注意聽這個和弦進行，然後找出這個進行的傾向。聽到是什麼調的了嗎？把這個調裡面包含的音唱唱看，相信過不了多久你就會找到這個調的調性中心了。同樣的，演奏的人經由這種方式也就不用再去分析整個進行了。現在彈看看下面的練習。譜上面註明了一些演奏技巧：

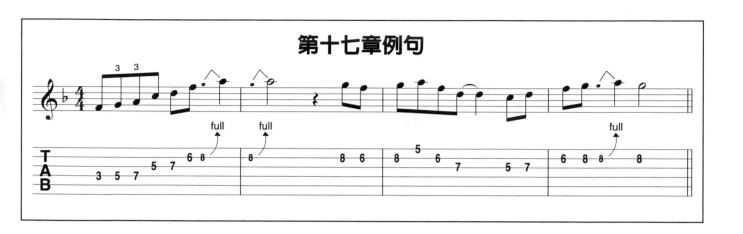

練習四

在下面的空白裡，寫上在指定和弦進行下你自己想到的句子。寫上你在這裡用到的所有演奏技巧：

用調性中心的概念在這個和弦進行下面即興，用上我們提過的所有技巧。用這些素材來做音樂吧！

第17章　　　　　　　　　　　總結

1.瞭解調性中心演奏的觀念。

2.能在大調色彩的三和弦或七和弦的和弦進行下，找出該調的調性中心。

3.能在和弦進行下彈奏給定的練習。

4.能彈奏自己寫的練習。

5.能在指定和弦進行下即興。

Modulation
18 轉調

目標 Objectives

● 在轉調（改變調性中心）的和弦進行下即興

練習一：技巧練習

下面的練習除了增進你的演奏技巧以外（使大幅度的音程跨越更準確），也提供了在大調音階下即興的好方法。像這種在調性音之間作音程跳躍的方法有很多，這裡我們先從這一種開始，其他的練習會在後面的章節裡提到。

練習一在G大調指型四的一個把位裡，用下上交替撥弦來彈奏調性六度音：

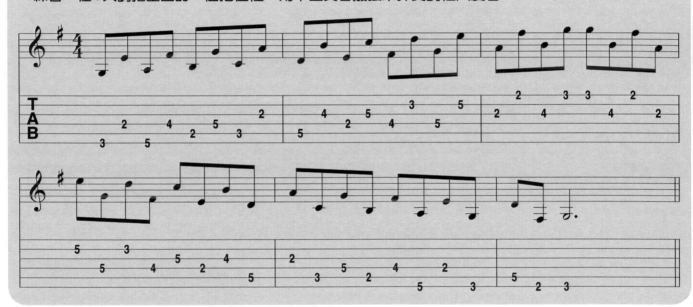

在轉調的和弦進行下即興 Improvising over Modulating Key Centers

目前為止我們即興時所使用的和弦進行都維持在同一個調裡面。本章的練習裡，和弦進行的調性會有所改變。（在曲子裡面調性中心的轉換我們稱做轉調。）讓我們看看兩種用到了轉調的和弦進行。第一個進行事實上是兩個不同調下相同的和弦進行：

圖一

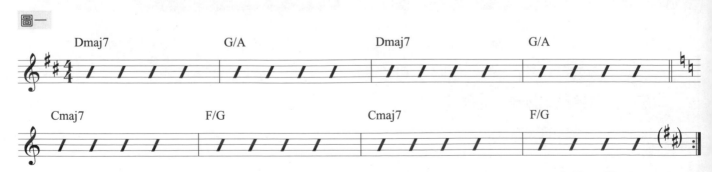

注意到整個和弦進行下降了一個全音。要讓這樣的彈奏聽起來流暢，最重要的一點是，在指板上的同一個位置上找到所要彈的音階（或是讓要彈的音階盡可能靠近）。下面的例子每個音都可在第二把位上彈出來。這個句子是根據前面的和弦進行而編成。

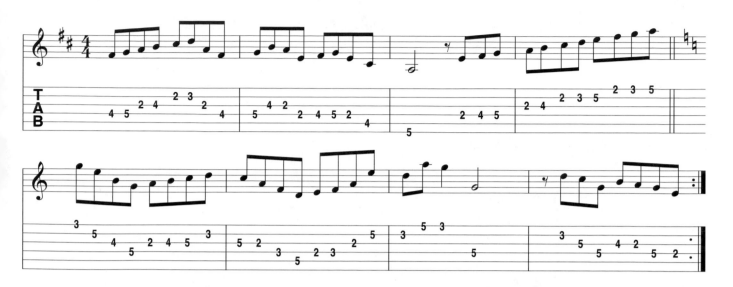

注意在D大調的進行下你如何運用指型一，在C大調的進行下你如何運用指型二。現在試試看在第四及第五把位彈這個範例。這要用到D大調的指型二，還有C大調的指型三。

彈奏轉調的和弦進行時，盡量讓音階指型維持在相同的位置上。這可以使得從一個調轉換到另外一個調的時候聽起來更順暢。讓我們看看另外一個和弦進行。

這個例子用了兩組不同的和弦進行，是比較突兀的轉調方式。

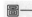

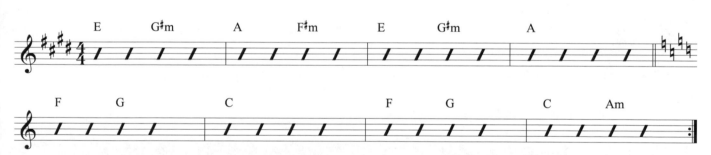

下面的例子用了兩個不同的調，E大調和C大調各四個小節。試著在第四及第五把位彈彈看，然後換到第六把位和第七把位（我們把六線譜拿掉以免譜面看起來太複雜）：

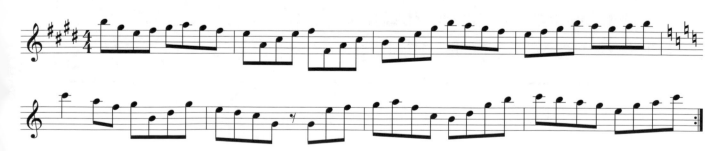

在每一個和弦進行下盡可能用最接近的指型來即興。試試看用不同的速度和感覺。等到你可以適應轉調的段落以後,加上所有的演奏技巧。很多範例都用八分音符的節拍來達到手指練習的目的。但是,你必須在你的句子裡加上更多種不同的節奏!我們稍後會有更多的討論。

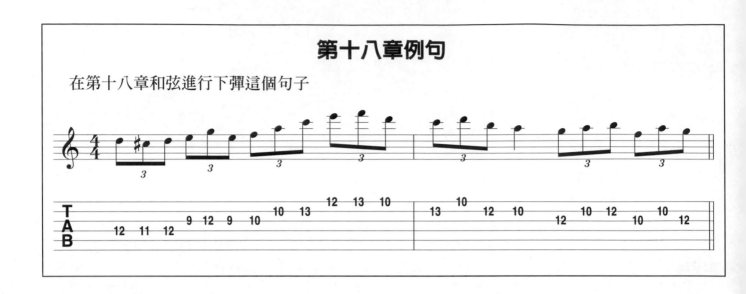

第十八章例句

在第十八章和弦進行下彈這個句子

18 第十八章和弦進行

Dm7

彈28次

第18章	總結

1. 能彈出指定的兩個和弦進行並且錄起來。

2. 能在兩個不同的把位上彈指定的旋律練習。

3. 能用最近的音階指型在不同和弦進行下彈奏。

The Blues
19 藍調

目標 Objectives

- 開始學習藍調
- 認識藍調音階的指型及結構
- 學習藍調音階的樂句
- 認識兩種標準的藍調十二小節進行
- 用藍調音階與藍調樂句在標準藍調十二小節下彈奏

練習一：創意練習

　　想一個比較有音樂性的句子，先唱，再試著彈出來！一開始你會有點不習慣，但是我們在這裡的重點並不是要你變成一個好歌手。你的耳朵會比你的手還要熟悉這些音，因為搞不好你已經聽了一輩子的音樂了呢！如果你試做這個練習的話，你就可以像你在夢裡面那樣來彈吉他了（就像你聽過的那樣）！讓句子短一點（你只是在寫樂句，不是在寫交響樂）。警告！這可以讓你大幅度的進步！

藍調調性色彩 The Blues Tonality

　　藍調色彩（在最簡單的形式下）是大調及小調的組合。藍調和聲就是大調 I、IV、V 級的和聲。但是和弦都是屬和弦性質（屬七和弦）。在這些和弦下即興時可用的音階包括了小三度音（不是所有情況下都是這樣），還有多加一個降五度音。這樣的組合用在「唱與合」（call and response）上產生了藍調裡痛苦、哭泣似的聲響。這雖然是一個概略式的說明，但是卻可以給你一個正確的方向。事實上，藍調著重的不是音階，而在它的「感覺」。我們所使用的音階及和弦，其實只是試著做出這種感覺的工具而已。我們將會用藍調音階，藍調音階的變化型，還有一些其他的音階來在藍調進行下彈奏。

藍調音階 The Blues Scale

藍調音階，如同大部分人都知道的一樣，是在小調五聲音階上加上一個降五音：

C小調五聲音階： C　 E♭　 F　　　　 G　 ♭B　 C
　　　　　　　　 1　 3　　 4　　　　　 5　 7　 1(8)

C藍調音階： C　 E♭　 F　 G♭　 G　 ♭B　 C
　　　　　　 1　 3　　 4　 ♭5　 5　 7　 1(8)

下面是藍調音階的指型四與指型二。在指板圖上有建議的指法：

圖一

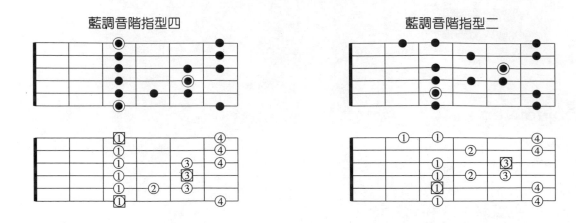

藍調音階指型四　　　　　　　　　　　　藍調音階指型二

　　請用我們之前彈音階的方法來練習這個音階（在不同調和不同把位上從最低音彈到最高音，用下上交替撥弦、搥弦、勾弦等等技巧）。到目前為止，在音階裡使用模進是彈出旋律的方法之一，但是這個方法在藍調音階上並不能有很好的表現。多學一點藍調樂句會是比較好的方式。

藍調音階樂句　Blues Scale Pheases

　　下面的句子示範了藍調聽起來應該有的味道。在指定的位置用指定的指型彈這些句子，然後在不同調、不同指型、不同把位上做練習：

圖二

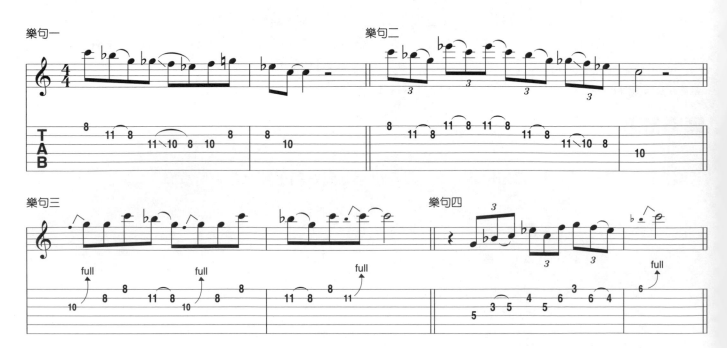

　　看看有哪些音在這裡用推弦處理。仔細處理在每一個音階指型裡第七音和第四音的推弦。注意推弦時的「語氣」。

藍調和弦進行 Blues Chord Progressios

如同之前討論過的,藍調和聲建立在主調的 I、IV、V 級和弦上,並且這些和弦都是屬和弦(也有小調的藍調進行,我們會在後面討論)。藍調十二小節是這種風格的標準形式。下圖示範了C調下兩種藍調十二小節的進行:

圖三

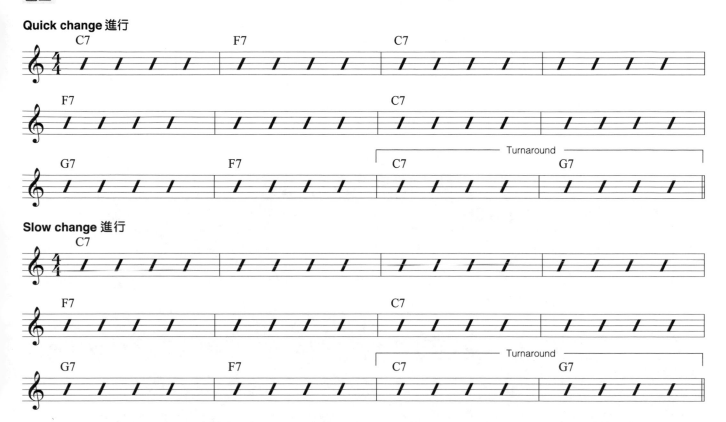

注意看看上面兩種進行的差異。在第一個進行裡,四級和弦在第二小節出現。這稱做「Quick change」,而第二種進行我們稱做「Slow change」(四級和弦出現在第五小節)。藍調進行的最後兩個小節我們稱做「Turnaround」。Turnaround有很多種變化型。讓我們現在一個小節先用一級和弦,另一個小節用五級和弦就好。

在藍調和弦進行下即興 Improvising over Blues Chord Progressios

用之前已學過的藍調樂句開始即興。現在讓句子盡量簡短並重覆出現是很重要的。回想你曾經聽過的藍調音樂,注意看在歌詞上是怎麼重複一個相同的主題的(通常我們稱這個叫「唱與和」):

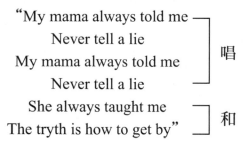

在你的即興裡利用「唱與和」。這是讓你的聽眾可以接受的好辦法。也在本章的和弦進行下面試試看。

第十九章例句

這裡主要運用了A調藍調音階。在第十九章和弦進行下彈這個句子。用標準的八分音符節奏（Straight eights，指不Swing的彈法）還有Shuffle的節奏來彈這個句子。

⑲ 第十九章和弦進行

這是一個A調的Quick change藍調

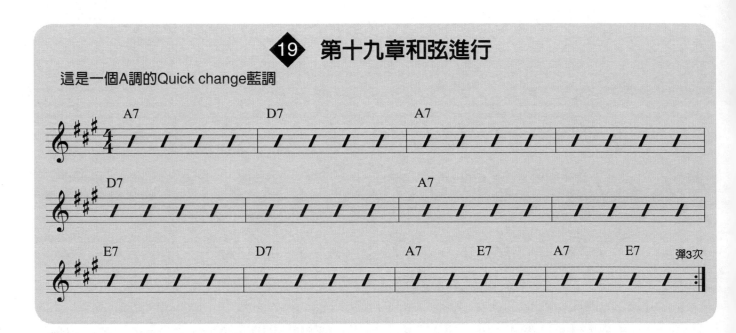

第19章	總結

1. 了解基本藍調色彩。

2. 了解藍調中Quic change及Slow Change兩種不同的和弦進行。

3. 能在任何調下面用兩種指型彈兩個八度的藍調音階。

4. 能在任何調下面彈本章的藍調樂句。

5. 能在本章的和弦進行下即興。

Blues Variations
20 藍調變化型

目標 Objectives

- 認識藍調音階的變化型
- 認識其他藍調音階樂句
- 在藍調即興裡認識應用「唱與和」
- 認識更多的藍調進行
- 在藍調進行下應用所有技巧

練習一：想像練習

這裡的調性音程跳躍練習和第十八章的練習很類似。在G大調的指型四的同一個把位裡，用下上交替撥弦做調性五度音程練習：

藍調音階變化型 Blues Scale Variation

下面的藍調音階變化型用第六音取代了第七音。使得這個藍調音階句子聽起來更「大調」一點。下面是以C為主音的音階：

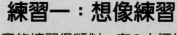

C藍調音階： C E♭ F G♭ G B C

1 ♭3 4 ♭5 5 7 1(8)

這不是「官方版」的音階。雖然如此，它還是可以讓你彈出很有藍調味的句子。下面是這種藍調變化型的指型二和指型四：

藍調音階變化型指型四

藍調音階變化型指型二

　　盡量試著不要把這當作一個全新的音階來看。對我們所熟悉的藍調音階來說，它只改變了一個音。在每一個調上面彈這個音階。

更多藍調音階樂句 More Blues Scale Phrases

　　下面是一些C調的藍調音階樂句，其中有一些用了藍調音階變化型。先在上面指定的位置練習，然後換到不同的調及不同位置上：

圖二

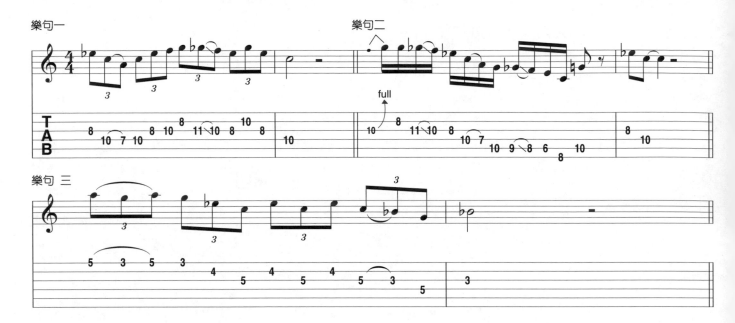

唱與和 Call and Response

　　「唱與和」是藍調色彩的即興裡面一種很重要的觀念。它是一種重要又簡單，又能吸引聽眾注意，很重要的方法。彈下面C調藍調的練習：

圖三

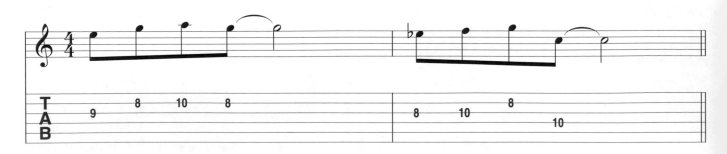

　　聽到這樣的效果了嗎？第一個句子丟出了一個問題，第二個句子回應它。「問句」結束在不是主音的音上，「答句」最後則落在主音。這就是「唱與和」。雖然簡單，但由於強烈的「對話性」，可以很快抓住聽眾的注意。等到你可以應用這樣的觀念時，試著結束在不是主音的音上。跟朋友一起彈，他「唱」，你「和」。用一個或兩個小節長的句子，並且要不斷互換角色。

更多藍調進行 More Blues Progressions

第十九章的時候我們討論過Slow change和Quick change兩種十二小節藍調進行。本章我們將介紹十六小節及八小節的藍調進行。

要能夠在任何一個調下面彈這些進行。藍調的進行有無窮多種，每一種都有它的特色。十一、十三、十五，還有十二小節的藍調都很常見。彈的時候注意聽，接受不同的可能性。

圖四

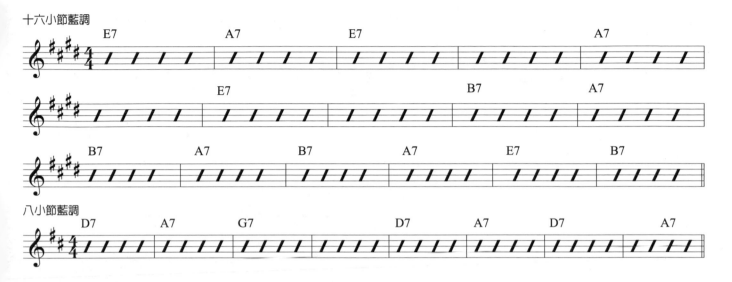

結合大小調五聲音階與藍調音階和其變化型
Combining Major and Minor and Minor Pentatonics with the Blues Scale, and its Variation

如同我們之前提過的，藍調的色彩結合了大調和小調。讓我們繼續試著把大小調五聲音階與藍調音階還有它的變化型混合在一起。下面我們將在藍調十二小節的不同地方插上不同的音階。所有音階都是從調性中心（主音）開始。下面的例子是一個C調Quick change藍調十二小節副歌上的獨

圖五

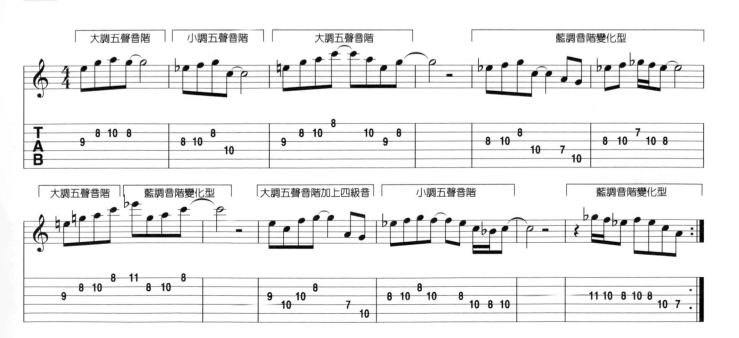

不同音階的運用為藍調帶來更特別的味道。事實上，去思考「用什麼音」比思考「用什麼音階」要更好，這樣可以讓演奏的人做出一些不同的選擇。注意一下在四級和弦（在這個例子裡是F7）下用的調性小三度音，還有在一級與五級和弦下的大三度音。用之前提到的音階和位置試試看。

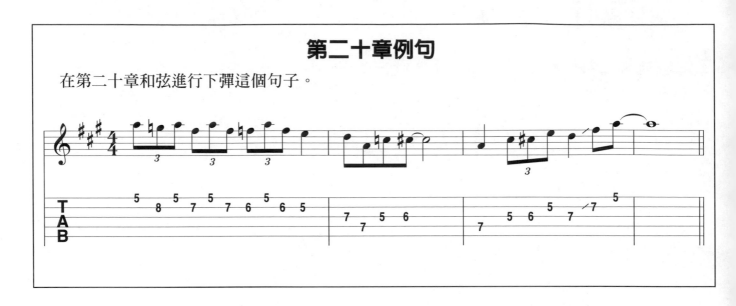

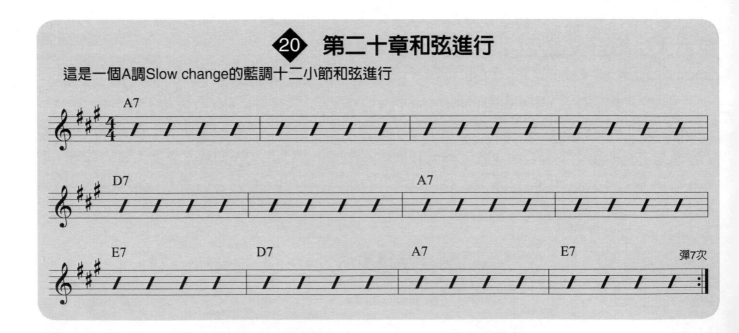

Minor Blues
21 小調藍調

目標 Objectives

- 認識小調五聲音階的變化型
- 認識小調藍調進行，並在進行下即興
- 認識大三度與小三度推弦

練習一：伸展練習（一分鐘）

本章的伸展練習要在做過任一其他的基礎暖身後才能開始做（參考之前的章節）。你在吉他上按著和弦的指型，放鬆並且呼吸的時候，常常會是最好的慢速伸展練習。這時候氧氣會送到你的肌肉裡，讓你壓弦的手指有完全、有力的伸展。重要的是不要做的太過頭。千萬不要一直僵著或是把肌肉拉到痛！

現在讓我們開始：

- 壓住這個和弦（Cmaj add9）十秒鐘。壓的時候自在的刷這個和弦。
 記住你的目的是要放鬆肌肉，不是要彈節奏吉他。

- 換到下一個和弦（Fmaj add9）。壓住十秒鐘。

下移一個全音到第六格，同時不要忘記持續增加強度。現在你壓的和弦還是之前那兩個，但是手指之間的距離變的更大了。移到第三格，重複之前壓和弦的動作。移到第二格再重複一次。最後，如果你想要試試看最大的伸展幅度，在第一把位（第一格）上彈這兩個和弦。

小調五聲音階變化型 Minor Pentatonic Scale Variation

小調五聲音階的變化型最簡單了：只要把小調音階的九度音（或是二度）加在小調五聲音階的每一個八度裡就可以了。C小調下音階的結構是：

$$C \quad D \quad E\flat \quad F \quad G \quad B \quad C$$
$$1 \quad 2 \quad (\flat)3 \quad 4 \quad 5 \quad (\flat)7 \quad 1(8)$$

按照下面的指型和指法來彈小調五聲音階變化型的指型二及指型四。盡量不要把它看做一個新的音階，把它當成是在你已經熟悉的音階上加了一個音就好了。（事實上它也是如此！）

圖一 藍調音階變化型指型四 藍調音階變化型指型二

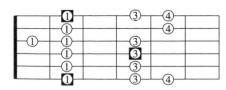
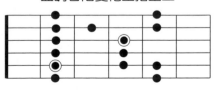
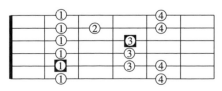

小調藍調進行 Minor Blues Progression

目前為止我們看到的藍調進行用的都是大和弦或是屬和弦。現在讓我們來看看A小調的藍調十二小節進行：

圖二

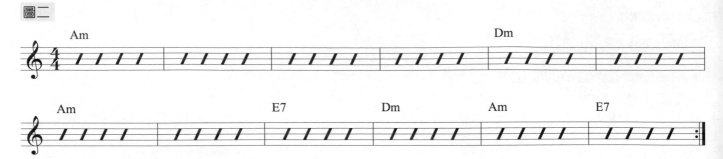

這個進行應該看起來很眼熟。唯一的差別是一級和弦與四級和弦不是大和弦或是屬和弦，而以小和弦取代。也有一些小調藍調的進行在五級的地方用小和弦，或是混和使用小和弦及屬和弦。下面一個小調藍調進行在五級的地方用了屬和弦，同時也第一次加進了小調音階的六級和弦。

圖三

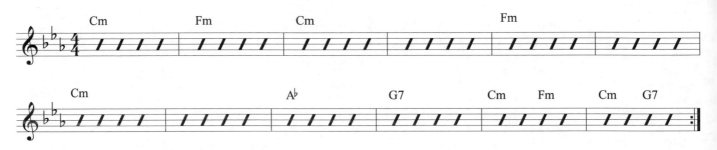

注意六級和弦帶來的感覺。它讓五級和弦出現的時間晚了一點，使五級和弦直接回到（解決到）一級上。像我們之前所說的，天底下有無數種小調藍調進行的變化型。注意去聽，彈的時候接受不同的變化。等你在下一節裡面學到其他工具以後，在之前提過的不同進行下面即興。

在小調藍調進行下即興 Imporovising over Minor Blues Progressions

在小調藍調進行下即興和在大調藍調進行下即興並沒有很大的不同，雖然還是有一些地方需要注意。很明顯的，之前的和弦進行在一級和弦的時候用到了調性中心的大三度音。在小調藍調進行下面我們必須避免這個音。藍調音階、小調五聲音階，還有小調音階的使用在這裡會更重要。用小調五聲音階的變化型在此也同樣會帶來一些不同的感覺。練習下面的藍調十二小節獨奏，分析裡面所選用的音。這段獨奏用了第二種和弦進行。

圖四

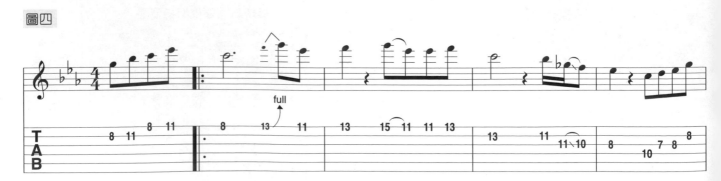

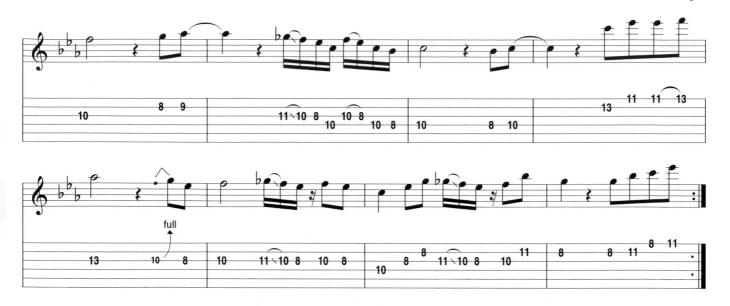

在下面空白的譜上寫出你自己創作的句子。先只用八分音符，搭配之前所講過的音階還有分散和弦。彈幾次以後，加上你自己的東西：滑音、搥弦、勾弦、省略一些音、顫音、推弦，還有節奏變化！讓它更有音樂性！

大三度和小三度推弦 Major and Minor Third Bends

在藍調的即興裡推弦是一種很重要的技巧。大三度還有小三度推弦是能抓住聽眾的一種特殊彈法。

圖五

試試看在A小調裡面把A音上推一個小三度

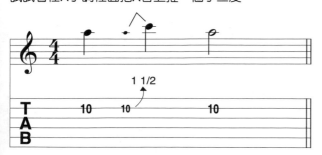

再試著把C音上推一個大三度

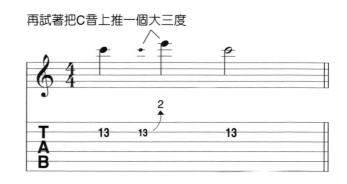

（注意：你應該要把拇指反扣在指板上，讓你推弦的手指有一個提供反作用力的支點！）

在A小調裡面這表示你把主音(A)上推了一個小三度，把三度音（C）上推了一個大三度。找找看還有其他哪些音在上推一個大三度或是小三度的時候可以落在A小調或是A調藍調的調性音上。練習下面這些用了這個技巧的句子：

圖六

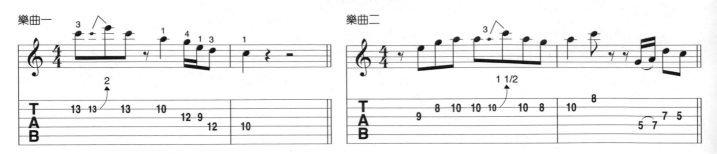

在不同把位以及不同弦上練習。先用無名指做推弦，再試用其他的手指來做。這些句子都可以在Am和弦下彈。

第二十一章例句

這個句子可以在圖三下面彈，也可以在像第二十一章那種不是藍調的進行下面彈。

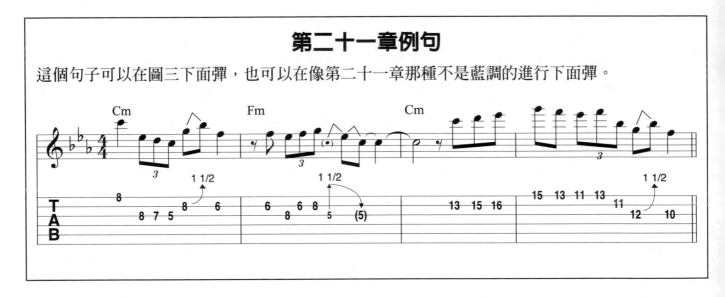

21 第二十一章和弦進行

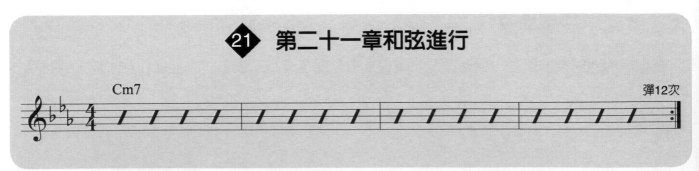

第21章	總結

1.能在任何一個調下面彈兩種小調五聲音階變化型的指型
2.能彈出藍調進行與指定的小調藍調獨奏
3.能用適當的音階在小調藍調進行下即興
4.能在小調藍調和大調藍調進行下用大三度與小三度推弦

The Dorian Scale
22 Dorian調式音階

目標 Objectives

● 認識Dorian（多利安調式音階）音階的結構，並了解如何在和弦進行下運用
● 認識Dorian音階的指型
● 認識Dorian音階的模進與動機
● 在和弦進行下結合Dorian音階與前述其他技巧

練習一：技巧練習

這也是一個調性音程跳躍的練習。在E弦和G弦上，用下上交替撥弦來回彈奏G大調調性六度音程，再加上一點變化。

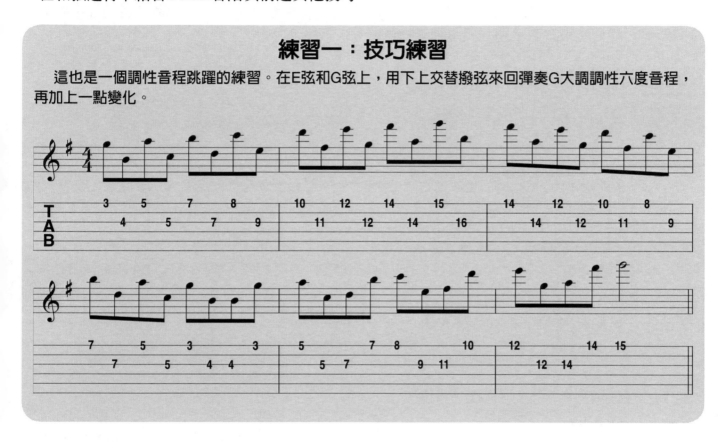

Dorian音階 The Dorian Scale

Dorian音階使用的非常普遍。基本上，將自然小音階的第六音還原便是多利安的組成結構：

C	D	E♭	F	G	A	B♭	C
1	2	(♭)3	4	5	還原6	(♭)7	1(8)

Dorian音階的聲音比自然小音階要「亮」一點，有很多種用法。我們可以在運用調式的Jazz、流行樂、拉丁樂，還有藍調裡看到它。Dorian音階也是大調音階調式裡的一種。它是大調音階的第二調式，也就是說，同樣的C大調音階，只是從D音開始並且結束在D音上。某個方面來說這是認識調式音階一種比較簡單的方法。我們把每一個音階看做一個獨立的個體，有它們各自的和弦與音色。這可以讓樂手更熟悉大調調式音階的音色及聲音傾向。對大調、小調，和藍調色彩的了解與分類也可以幫助樂手把這些音階或是調式用在合適的和聲下。（Dorian音階是一個小調色彩的音階）

Dorian音階可以從小調和弦的根音開始彈。小調色彩的和弦進行裡面,四級和弦換成大和弦或是屬和弦的時候也可以用這個音階,像下面這樣:

圖一

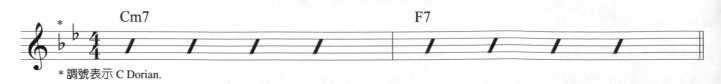

* 調號表示 C Dorian.

以原調的主音爲基準來彈Dorian音階。Dorian音階和自然小音階不同的音(還原六)會讓Dorian音階的調性四級和弦變成大三和弦或是屬七和弦。其他的調性和弦也一樣會有所改變。總之,調性四級和弦是大三和弦或是屬七和弦的情況相當常見,同時也需要Dorian音階(從調性中心的主音開始算)的搭配來讓聽衆感覺到這裡的特色。

Dorian音階指型 Patterns of the Dorian Scale

下圖呈現了Dorian音階的指型還有指法(指型二與指型四):

圖二

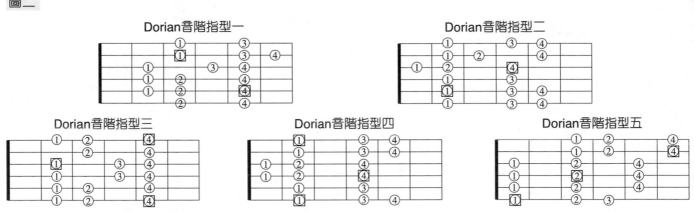

要能夠在任何調裡上行下行彈奏這些指型。

Dorian音階模進與動機 Dorian Scale Sequences and Motifs

像我們之前所學過的音階一樣,模進可以讓我們練習指法,並且帶給我們創作旋律的靈感。下面的例子示範了上行下行的三種模進方式。要能夠在整個Dorian音階指型上來回的彈奏這些模進。先從下上交替撥弦開始,然後加上搥弦、勾弦,還有其他各種能彈出音的方式:

圖三:Dorian音階模進

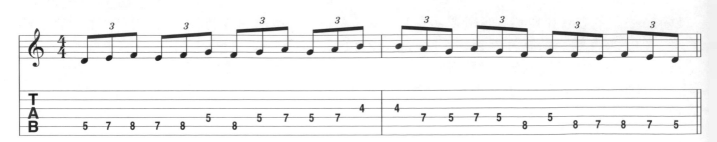

圖四

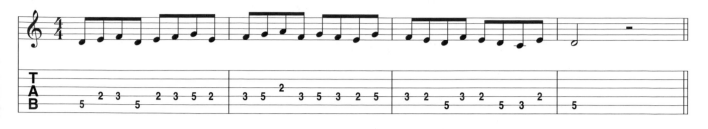

圖五

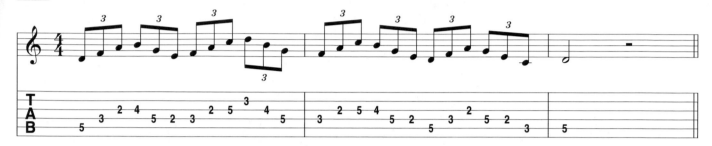

在和弦進行下結合Dorian音階與其他音階
Combining the Dorian with Other Scales over Chord Progressions

在下面的音階裡，我們可以發現它和藍調音階還有小調五聲音階非常的相似，就像是小調五聲音階的變化型一樣。在藍調進行下面你可以像使用其他音階一樣使用Dorian音階。重要的是要聽得見這個音階的特殊味道。對於一些沒有用過這個音階的人來說，「還原六」這個音聽起來會有一點奇怪。彈下面的十二小節進行，其中使用了一些Dorian音階還有其他音階的音：

圖六

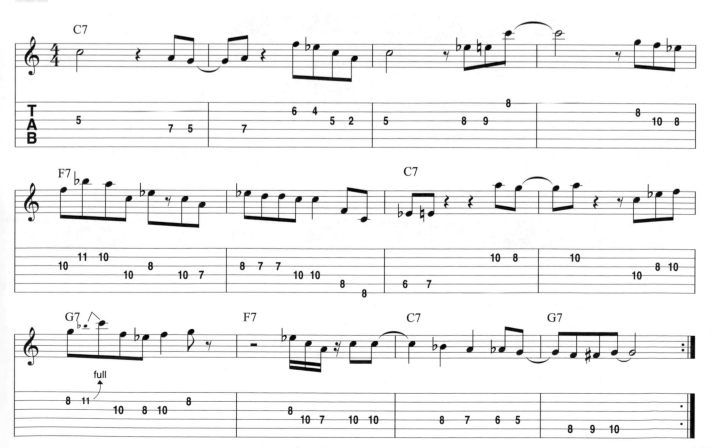

下面的範例在一個「重複的和弦段落」（vamp，不斷重複同樣一或兩個和弦的和弦進行）裡面用上了Dorian音階還有一些其他小調色彩的音階。這個段落用了一級小和弦到四級屬和弦的進行：

圖七

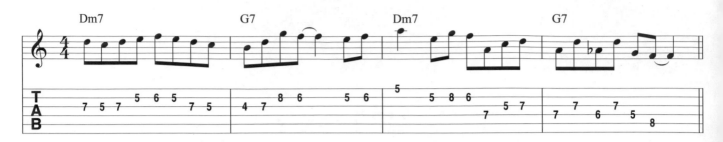

第二十二章例句

這是一個開始並且結束在D調Dorian音階第六音的樂句。在第二十二章和弦進行下面彈這個句子。

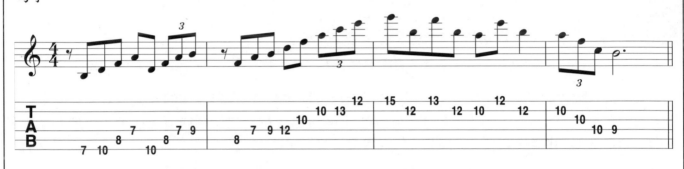

22 第二十二章和弦進行

在下面的進行裡運用所有可能的技巧來彈，同時不要忘了你必須在指板上彈出所有音階所有指型的長期目標。

*調號表示 D Dorian.

第22章	總結

1. 能在任何調上面發展Dorian音階。
2. 能了解何時何處可以使用Dorian音階。
3. 能在任何調上用兩種不同的指型彈Dorian音階。
4. 能在Dorian音階完整的兩種指型上來回彈奏模進。
5. 能在兩種不同的調及指型上彈出指定的動機。
6. 能在指定的和弦進行下使用Dorian音階還有其他小調色彩的音階。

The Dorian Scale and Variations
23 Dorian音階與變化型

目標 Objectives

● 認識Dorian音階變化型

● 認識Dorian音階樂句

● 結合Dorian音階、藍調音階，還有小調五聲音階

● 在結合Dorian音階和聲還有小調音階和聲的和弦進行下即興

練習一：技巧練習

練習一裡面，我們繼續用下上交替撥弦來在G大調音階指型四上面做調性四度音程的跳躍：

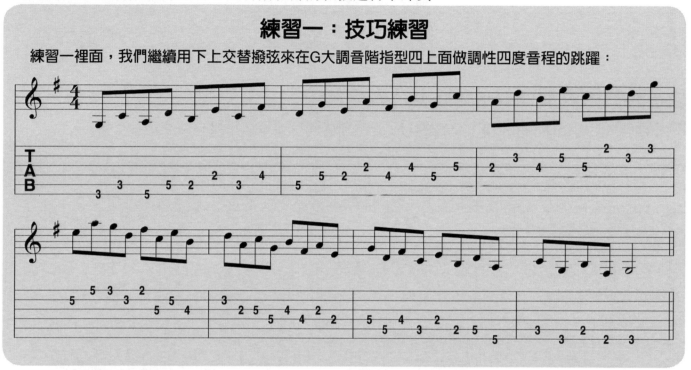

Dorian音階變化型 Dorian Scale Variation

這個音階的變化型是由在Dorian音階裡加上一些音而來。在這個Dorian音階的變化型裡我們只加上了降五音，來讓Dorian音階多一點「藍調」的味道。在任何能用Dorian音階的地方你都可以用這個音階。下面是這個音階的結構，包含這個變化型裡面多出來的音：

C	D	E♭	F	G♭	G	A	B♭	C
1	2	(♭)3	4	(♭)5	5	還原6	(♭)7	1(8)

這裡是指型二與指型四的變化型：

圖一

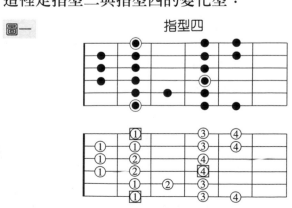

指型四

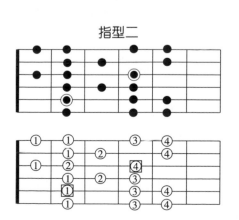

指型二

下面這些兩個小節的樂句示範了這個音階應有的味道：

圖二

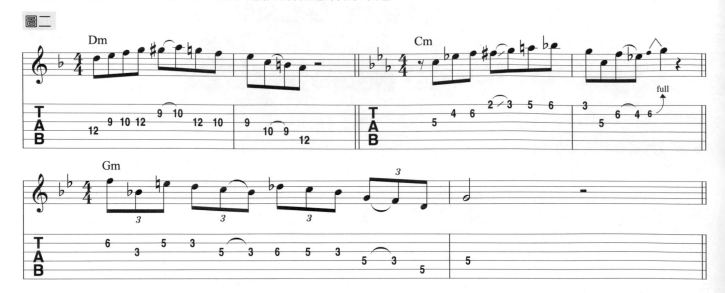

Dorian音階樂句 Dorian Scale Variation

下面的樂句使用了Dorian音階。這裡的句子比之前的句子要長（每段有四小節）。

圖三

試試看寫出兩個小節和四個小節的句子。可以培養你寫作長句與彈奏歌曲不同段落的能力。

練習二

用C調Dorian音階的變化型做素材，寫下你自己的句子。用各種不同的元素來發展你的句子，比方說反覆的應用、動機（motif，短樂句或是節奏段落）。

* 譜號表示為 C Dorian.

結合Dorian音階、藍調音階，以及小調五聲音階
Combining Dorian, Blues, and Minor Pentatonic Scales

結合Dorian音階、藍調音階，以及小調五聲音階下面讓我們結合這些音階來做一些兩小節及四小節的句子：

圖四

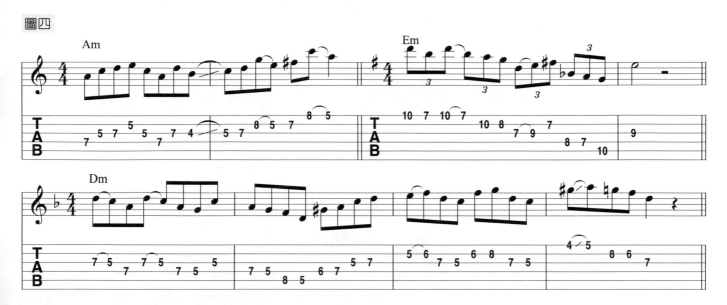

結合Dorian音階與小調音階和聲的和弦進行
Progressions that Combine Dorian and Minor Scale Harmony

如同我們在之前的章節提過的，Dorian音階的調性和聲中四級和弦是大三和弦或是屬七和弦。我們經常會碰到混合了這兩種音階色彩的和弦進行。我們來試試一個有使用這種觀念的和弦進行，彈彈看下面的進行：

圖五

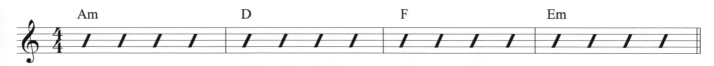

在這個進行下有許多種即興的彈法。下面的範例裡只用了藍調和小調五聲音階：

圖六

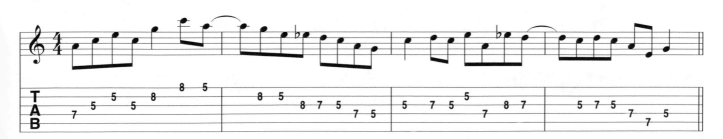

下面的例子裡前兩個小節用了Dorian音階（四級和弦為屬和弦），然後用了一個小節的小調音階（F是小調音階的第六級和弦），又在最後一個小節回到Dorian音階：

圖七

你可以聽出兩個例子的不同嗎？樂手該選擇兩種方法裡的哪一種呢？這些選擇會因為樂手個人的風格還有喜好而有所改變，最終取決於樂手想帶給聽眾什麼樣的「口味」。

第二十三章例句

這是在Cm7上彈的句子（第二十三章和弦進行）。用了C Dorian音階變化型，還有一些做為經過音的半音。

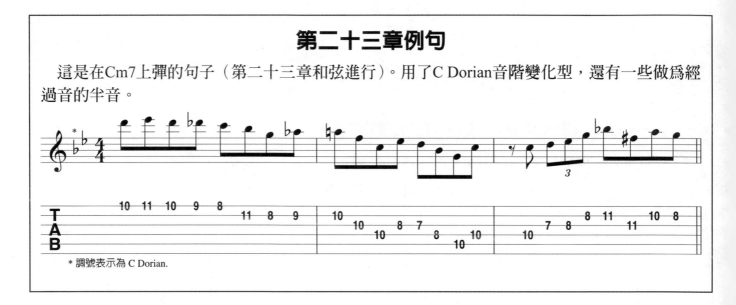

* 調號表示為 C Dorian.

23 第二十三章和弦進行

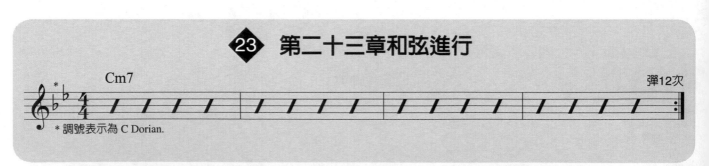

* 調號表示為 C Dorian.

第23章	總結

1. 能在任何一個調上發展Dorian音階變化型的兩個指型。

2. 能用Dorian音階彈奏四小節長的樂句。

3. 能綜合Dorian音階、藍調音階，和小調五聲音階。

4. 能在綜合Dorian音階及小調音階和聲的進行下彈奏。

The Mixolydian Scale
24 Mixolydian音階

目標 Objectives

- 認識Mixolydian音階的結構還有使用方式
- 認識Mixolydian音階的兩種指型
- 用Mixolydian音階彈奏模進還有樂句
- 在藍調或是大調的和弦進行下用Mixolydian音階即興

練習一：創意練習

為了要擴展你的音樂性，訓練你的聽力，增強你在吉他上抓到音的能力（找到你所聽到的音），當你彈奏樂句、音階、分散和弦，還有模進的時候，跟著你彈的東西一起唱。你的目地不是要變成一個很棒的歌手，而是要讓你把你的手、你的耳朵、你的想法，還有你的創作能力結合在一起，讓你彈出你夢寐以求的音符！

Mixolydian音階結構 The Construction of the Mixolydian Scale

Mixolydian音階（米索利地安音階）是把第七音降半音的大調音階。因為根音和第三音為大三度音的關係，可以被當作具大調色彩的音階，也算是藍調色彩的音階。從C開始的Mixolydian音階結構如下：

C	D	E	F	G	A	B♭	C
1	2	3	4	5	6	(♭)7	1(8)

Mixolydian音階也是大調音階的調式之一──它是第五調式。換句話說，D調Mixolydian音階和G大調音階共用相同的音（D是G大調音階的第五音）。你必須能夠在任何一個調上面發展這個音階。

練習二

請用鉛筆做下面這個練習！

把C大調音階指型一到五寫在下面的吉他指板上，這樣C大調指型就會在指板上層層交疊。不要用你的吉他來做這件事，發揮你的想像力。如果沒有樂器做起來很困難的話，你可以先在吉他指板上找到指型，然後再把它們寫到紙上。

現在，把所有的B音（音階的七級音）都擦掉，然後畫上B♭的音。現在你就有Mixolydian音階在整個指板上的指型了。這個練習對你的想像力很有幫助，同時也能幫助你把Mixolydian音階看做是有降七音的大調音階。你也可以把它看做大調音階的第五調式。

Mixolydian音階應用 Applications of the Mixolydian scale

Mixolydian音階有非常不一樣的聲音。它可以用在藍調進行，也可以用在大調進行裡。在藍調的進行下，它僅僅能夠在一級還有五級和弦下面使用，在四級和弦下面它的大三度音會和和弦相衝突：

C調藍調下的四級和弦F7的和弦內音：**F A C E♭**

C調Mixolydian音階：**C D E F G A B♭ C**

下面的範例可以更清楚的說明這一點：

圖一

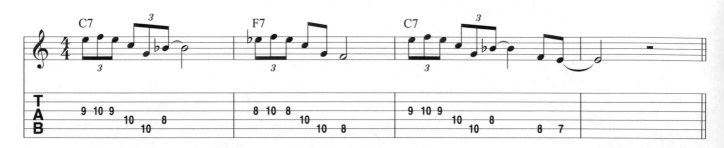

你可以聽見這些音如何反映了和弦的移動嗎？在藍調進行下，演奏者在四級和弦的時候用相對於音階主音的小三度音（如本例之E♭音）是很重要的。再重複一次，我們可以在藍調進行的第一級還有第五級和弦下面用Mixolydian音階。Mixolydian音階還可以用在許多其他大調色彩的和弦進行下。我們會在後面的章節裡討論這些大調色彩進行的變化型。這章裡面我們將會介紹使用Mixolydian音階的進行。

Mixolydian音階指型 Patterns for the Mixolydian Scale

下面是Mixolydian音階的指型二和指型四：

圖二

指型四

指型二

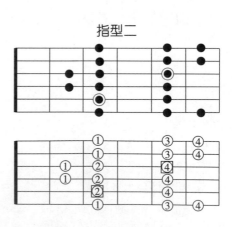

從這些指型的主音開始用下上交替撥弦來回彈奏。同樣加上搥弦與勾弦。

Mixolydian音階模進與樂句
Sequences and Phrases in the Mixolydian Scaie

在Mixolydian音階指型裡，把每一個模進在完整的範圍裡彈出來：

圖三：Mixolydian音階模進

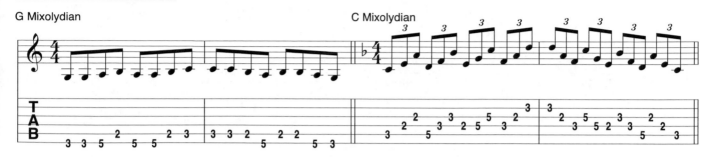

彈下面的樂句，然後移動到不同的把位（不同的調）還有其他的指型（同樣的調）上：

圖四：Mixolydian音階樂句

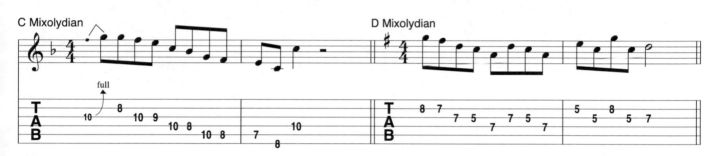

用Mixolydian音階即興　Improvising with the Mixolydian Scale

我們會在後面的章節討論在藍調進行下使用Mixolydian音階。現在我們先試試看一些重複的和弦段落。除了伴奏CD裡的和弦段落以外，Mixolydian音階也可以在下面的段落裡使用：

圖五

使用D Mixolydian音階　　　　　　　　　　使用G Mixolydian音階

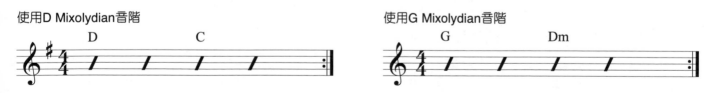

這些和弦進行是大調色彩和聲的變化型，我們在後面會討論這個部分。在這裡提出來是為了幫助你應用音階以及指型。試著去「聽見」音階。這樣的意思是，試著去掌握這個音階所做出之旋律的整體感。像用前面的進行一樣使用伴奏CD裡的進行。

第二十四章例句

在第二十四章和弦進行下彈這個句子。使用了D Mixolydian音階還有D藍調音階。

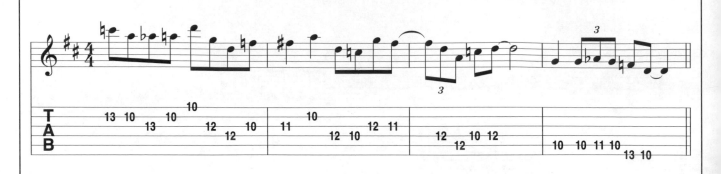

24 第二十四章和弦進行

第24章	總結

1. 能在任何一個調上發展Mixolydian音階。

2. 能了解如何在藍調色彩的進行下面使用Mixolydian音階。

3. 能在任何一個調上面彈出Mixolydian音階的兩個指型。

4. 能在Mixolydian音階的整個指型裡彈出給定的模進。

5. 能彈出Mixolydian音階樂句。

6. 能在本章伴奏CD的進行下即興。

Mixolydian Phrases
25 Mixolydian音階樂句

目標 Objectives

● 列出其他的Mixolydian音階指型
● 示範較長的Mixolydian音階樂句
● 在藍調色彩的進行下綜合Mixolydian音階與其他所有可用的音階

練習一

這個練習在G大調指型四上用下上交替撥弦做調性七度音程的跳躍：

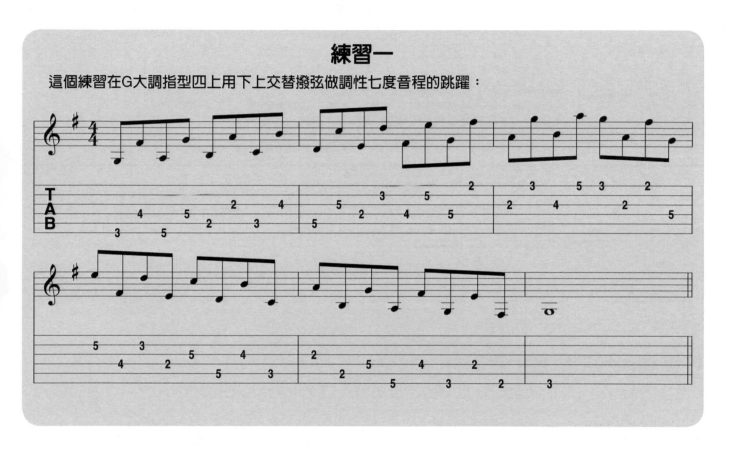

Mixolydian音階指型 Patterns of the Mixolydian Scale

這裡是其他的Mixolydian音階指型。再重申一次，要在能夠把指型二和指型四在任何一個調上反射性的彈出來以後，才能練習這些剩下的指型。

圖一

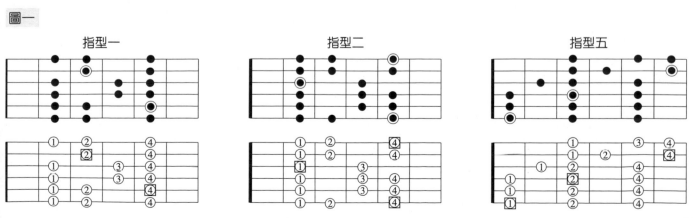

Mixolydian音階樂句 Mixolydian Scale Phrases

下面的樂句長兩個小節或四個小節。用這些句子來培養彈兩個小節或四個小節句子的能力：

圖二：Mixolydian音階樂句

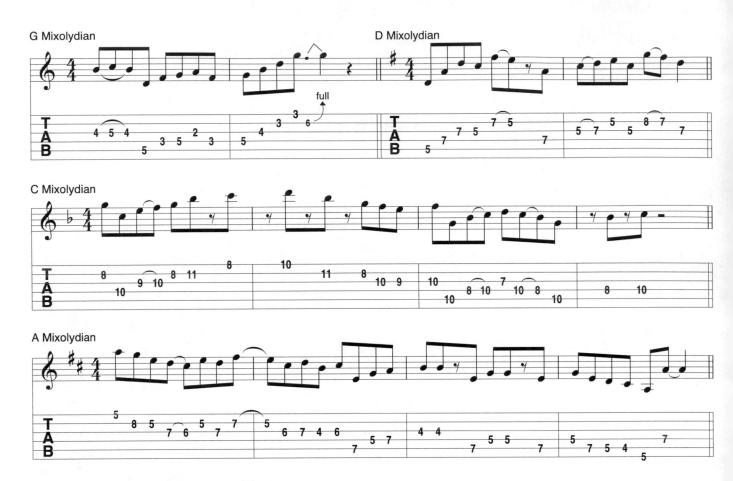

在藍調進行下綜合所有素材

Combining All Materials over a Blues Progression

下面的練習在十二小節進行下綜合運用了所有的素材（音階、分散和弦、唱與和等等）。這上面沒有推弦、搥弦、勾弦、顫音、滑音，或是其他演奏技巧的記號，連把位也沒有標示。現在是你用自己的方式運用這些素材的好機會。

練習二

在我們研究過許多指型以及把位之後，把你使用這些素材的位置寫下來吧。要確定你用了我們提到過的每一個素材。

A調十二小節藍調

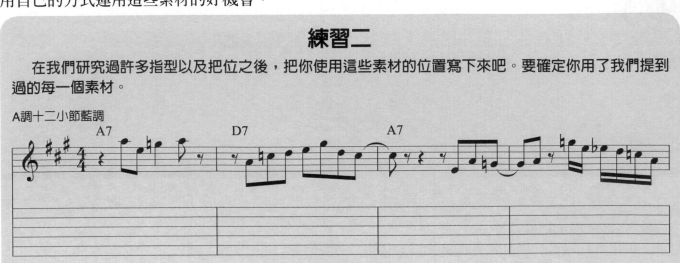

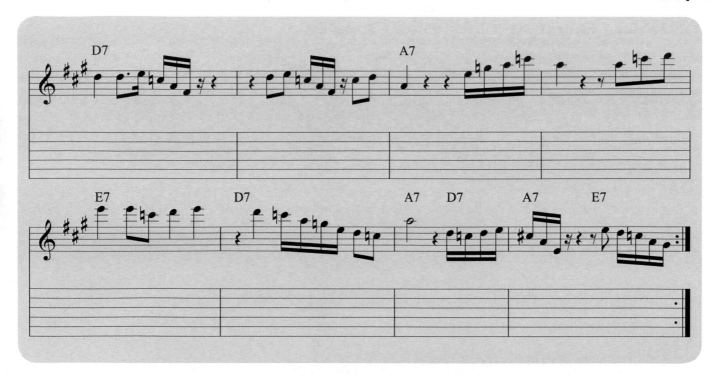

現在看看你是不是可以在每一次彈這個練習的時候把這些素材用在不同的地方。很快的這些技巧在每當你想聽到它們的時候就會變成下意識的動作，不只是在藍調裡面而已。

第二十五章例句

在第二十五章和弦進行下面彈這個句子。把句子對應到你的獨奏裡是很重要的一個要素。太多重複的節奏、吉他技巧、音階、分散和弦，甚至是同樣的把位，都會讓你的獨奏變的單調無趣。有一個裝了很多點子、句子、節奏的「百寶袋」是很重要的。你也許會想把這個必要的概念用到你的獨奏裡，來製造節奏的張力—暴衝的速度感。把這個概念和第二十五章裡面我們提過的D調Mixolydian音階用法結合在一起。

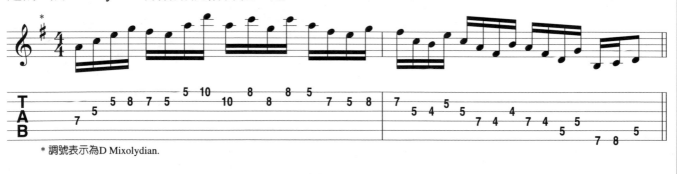

* 調號表示為D Mixolydian.

25 第二十五章和弦進行

這是一個D調Mixolydian音階，標準八分音符的節奏。

彈24次

D7

* 調號表示為D Mixolydian.

藍調總結　Summary of the Blues Tonality

　　就像你在最後六章裡面可以看到的，藍調是一種很特別的**聲響**。它包含了大調與小調色彩的音階及和弦進行。在這個主題下面我們所談過的所有項目，都會在後面的章節討論到它們的其他用途。對你來說，去聽不同藝人演奏的音樂來認識它們的特色，並且發展出歌曲或是樂句裡面的詞彙是很重要的。我們可以在很多不同的音樂裡面聽見藍調的影響，同時它們還不斷的在變化。盡可能多聽不同藝人的演奏，把任何一個你喜歡的元素加到你的風格裡面。

第25章	總結

1. 準備好以後，把剩下的Mixolydian音階指型用到任何一個調上。
2. 能彈出指定的Mixolydian音階樂句，並且寫出你自己的兩小節及四小節樂句。
3. 能把所有演奏素材用在指定的藍調獨奏裡。
4. 能在藍調色彩的進行下綜合使用所有可用的素材。

Major Seventh Arpeggios
26 大七和弦分散和弦

目標 Objectives

- 認識大調和小調音階下四種大七和弦分散和弦
- 了解並能夠組合出大七和弦分散和弦
- 在指型二與指型四的兩個八度裡彈出大七和弦分散和弦
- 在大七和弦分散和弦上彈奏模進
- 在大調色彩的和弦進行下綜合應用分散和弦與折線動作

練習一：伸展練習（一分鐘）

　　這個熱身練習的目標位置在手腕的內側，如果沒有做適當的熱身運動，這個位置很容易因為過度使用而拉傷。這個動作很簡單。把右手拇指像要量脈搏一樣的放在左手手腕上。然後輕輕的移動，按摩手腕內側肌腱的位置。你可以接著向上按摩到手肘的位置。換手並重複剛剛的動作。

四種七和弦 The Four Seventh Chord Types

　　在大調音階及小調音階上加入和聲使之構成調性七和弦的時候（在三和弦上堆疊該和弦第五音的調性三度音）會出現四種和弦形式：大七和弦、小七和弦、屬七和弦、小七減五和弦（也稱做半減和弦）。演奏者如果具備彈出這些和弦的能力，就可以讓聽眾聽見一整首歌當中的和聲。分散和弦也可以帶給旋律線更有趣的感覺。我們將從大七和弦開始分散和弦的練習。

大七和弦分散和弦結構 Construction of the Major Seventh Arpeggio

　　在大調和小調音階上發展七和弦的調性和聲的時候，會形成兩個大七和弦。在大調裡這是一級和四級和弦，而在小調裡則是三級和六級和弦。能夠在不利用音階級數的情況下彈出這些和弦的分散和弦也是很重要的。取任一個音當作根音，堆疊在上面的音程（上行）分別是大三度、小三度、大三度。從C開始的話會發展出下面的音：

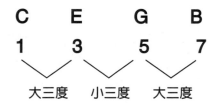

我們必須能夠在任何一個音上面發展出這樣的分散和弦。

大七和弦分散和弦指型 Patterns of the Major Seventh Arpeggio

這些分散和弦的指型根源於大調音階的五種指型。下面是五種大七和弦分散和弦指型：

圖一

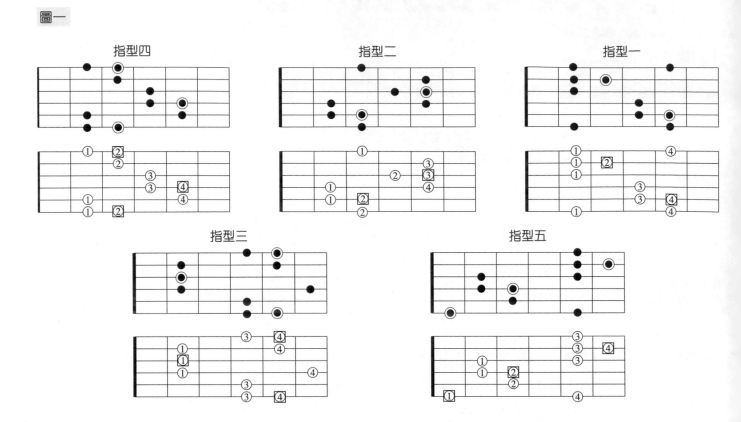

像音階一樣，先從指型二以及指型四開始練習，等到能夠完全整握這兩個指型以後再開始練習剩下的指型。一開始的時候先用下上交替撥弦，然後再加入搥弦、勾弦還有掃弦。

大七和弦分散和弦模進 Sequencing the Major Seventh Arpeggio

在反覆練習這些分散和弦上行及下行的指型之後，我們可以加上一些變化。就像是音階一樣，這些分散和弦也可以用模進來彈。先在完整的指型二還有指型四裡面彈下面的模進。

圖二：大七和弦分散和弦模進

分散和弦在跨弦的時候有時候會有一點困難，所以一開始讓我們慢慢的彈，現階段先使用下上交替撥弦。

在大調調性和弦進行下結合分散和弦與折線動作　Combining Arpeggio and Scalar Movement over a Major Tonality Chord Progression

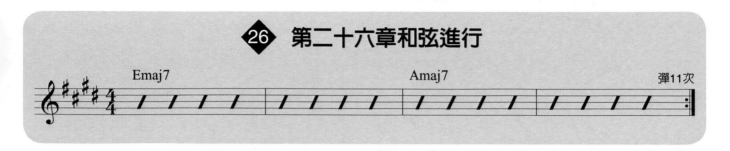

第二十六章和弦進行是一個E大調的I—IV和弦進行。先用Emaj7分散和弦的指型二和Amaj7的指型四來彈這些大七和弦分散和弦。交替使用兩種指型：

圖三

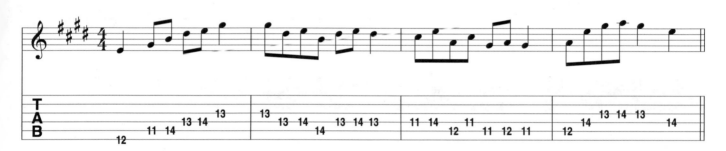

現在用E大調音階的指型四結合分散和弦：

圖四

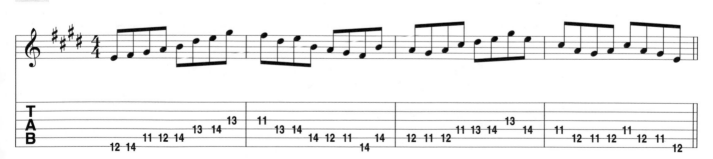

要注意的是，雖然我們用的是IV級和弦的分散和弦指型二，這個指型實際上包含在大調音階的指型四裡。分別看一下這些指型，也注意一下它們在整個音階或是調裡面的位置。

第二十六章例句

在第二十六章和弦進行下彈這個句子。這裡包含了大七和弦分散和弦還有其他的音階音。

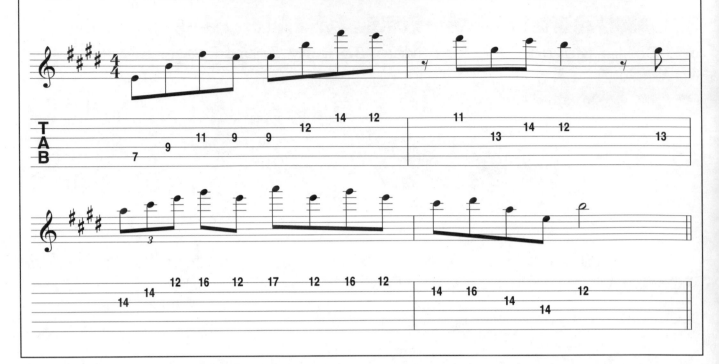

總結

第26章

1. 認識分散和弦的用法。

2. 能在任何一個音上發展出大七和弦分散和弦。

3. 能在大七和弦分散和弦指型二和指型四上彈出指定的模進。

4. 能在大調色彩的和弦進行下結合分散和弦以及音階。

Minor Seventh Arpeggios
27 小七和弦分散和弦

目標 Objectives

- 在任何一個音上發展小七和弦分散和弦
- 認識兩個八度的小七和弦分散和弦指型
- 認識小七和弦分散和弦上的模進與樂句
- 在和弦進行下結合分散和弦與音階,同時創作你自己的獨奏

練習一

這是我們最後一個音程跳躍的練習。用下上交替撥弦在A弦和B弦上做C大調調性十度的音程跳躍。

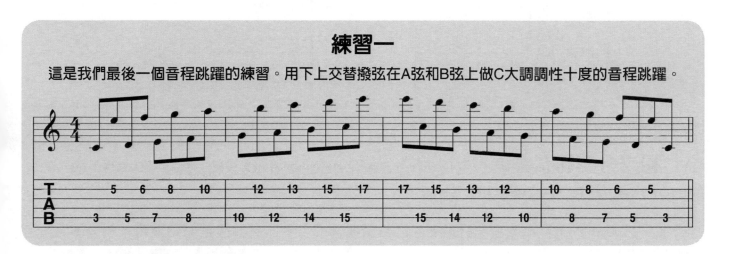

小七和弦分散和弦結構　Construction of the Minor Seventh Arpeggio

小七和弦出現在小調調性和聲的一級、四級和五級,在大調調性和聲裡則是在二級、三級還有六級和弦上。

以任何一個音當根音,堆疊在上面的音程(上行)分別是小三度、大三度、小三度。從C開始的話會發展出下面的音:

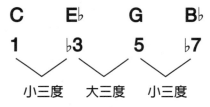

我們必須能夠在任何一個音上面發展出這樣的分散和弦。

小七和弦分散和弦指型　Patterns of the Minor Seventh Arpeggio

這些分散和弦的指型根源於小調音階的指型。把這些指型看做是小調裡的一級和聲或是其他和聲的一部份(大調調性和聲的二級和弦或是小調調性和聲的四級和弦,諸如此類)。下面是五種小七和弦分散和弦指型。

還是一樣,先從指型二以及指型四開始練習,等到能夠完全掌握這兩個指型以後再開始練習剩下的指型,把所有的彈奏方式應用上去。在任何一個音上面彈出兩個八度的分散和弦。

圖一

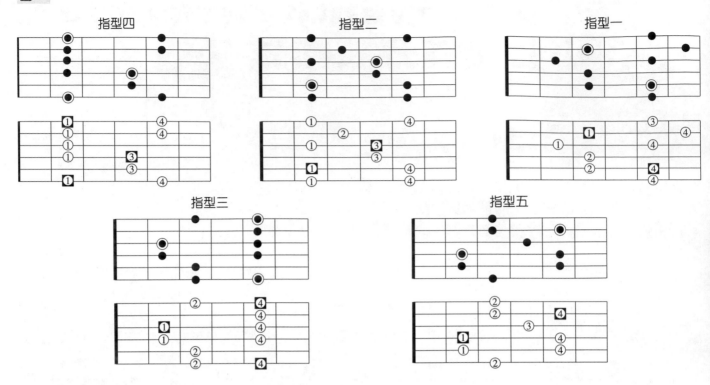

指型四　　　　　　　指型二　　　　　　　指型一

指型三　　　　　　　指型五

小七和弦分散和弦模進　Playing Sequences and Phrases Based on the Minor Seventh Arpeggio Shapes

　　下面是一些可以用在小七和弦分散和弦的常用模進。用下上交替撥弦開始練習。然後加上所有可能的演奏技巧。

圖二

Cm7分散和弦　　　　　　　　　　　Gm7分散和弦

下面是一些小七和弦分散和弦的樂句：

圖三

Cm7分散和弦　　　　　　　　　　　Em7分散和弦

在和弦進行下面彈這些練習，試試看加上或是省去一些音。

跟著CD練習即興　Improvising over the Play-a-Long Progression

　　第二十七章和弦進行是E小調的i—iv和弦進行。下面的八小節練習在和弦進行下綜合了分散和弦以及音階。

練習二

　　在你用你自己選擇的指型來彈下面的練習之後，把所有的演奏技巧加進來（滑音、顫音、搥弦，諸如此類）。決定好哪裡要用這些技巧之後，在六線譜上做記號。花點時間來仔細想想這些技巧加在什麼地方對你來說是最好聽的。

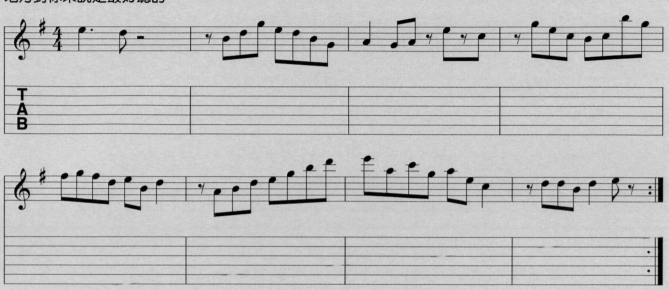

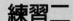 第二十七章和弦進行

　　這是一個四四拍的標準八分音符進行，使用E小調一級與四級和弦。

練習三

　　在下面的空白處，用小七和弦分散和弦還有其他的旋律素材填上你自己創作的樂句。註明使用的演奏技巧。

第二十七章例句

在第二十七章和弦進行下彈奏這個句子。這個句子綜合了小七和弦分散和弦的不同指型：

第一小節：
Em7分散和弦加上音階第四音（借自小調五聲音階）。

第二小節：
Bm7分散和弦加上音階第四音（借自小調五聲音階）。

第三小節：
下行Am7分散和弦，下行E小七和弦分散和弦。

第四小節：
Am7分散和弦加上第九度音（也可視作E小調五聲音階）。

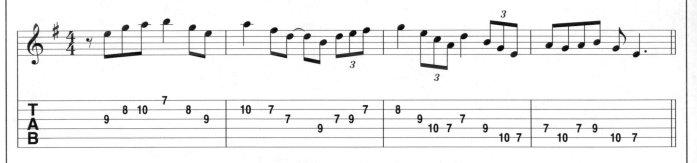

第27章	總結

1. 能在任何音上面發展小七和弦分散和弦。
2. 能上行與下行彈奏兩個八度的小七和弦分散和弦指型。
3. 能彈出指定的小七和弦分散和弦樂句，應用兩個八度的小七和弦分散和弦模進。
4. 能用自己安排的演奏技巧彈出給定的獨奏。
5. 能彈出自己創作的獨奏，並在空白處寫下來。

Dominant Seventh Arpeggios
28 屬七和弦分散和弦

目標 Objectives

- 在任何一個音上發展屬七和弦分散和弦
- 認識兩個八度的屬七和弦分散和弦
- 認識屬七和弦分散和弦模進與樂句
- 在和弦進行下綜合分散和弦與音階

練習一：想像練習

在開始獨奏之前花一分鐘想一下你獨奏的輪廓（結構）。這是你獨奏的編曲階段。舉例來說：你要彈一段比較平淡並且用長音組成的獨奏，然後想要在最後一個小節帶出它的高潮。這是一個非常常見的結構。

其他的可能包括：

在中段帶出高潮。

有幾個不同的段落都有高潮的特質。

整段都是高潮。

整段都用很少的音來彈。

如何製造張力：

1. 從低音域彈到高音域。
2. 從比較慢的速度彈到比較快的速度。
3. 從調性音裡面比較重要的音彈到比較次要的，再到非調性音。
4. 重覆相同的主題或是節奏來製造特殊趣味。
5. 改變音量（從小聲到大聲，從大聲到小聲）。
6. 改變拍號（通常歌曲裡以註明）。
7. 多使用切分。
8. 大幅度的音程跳躍。

屬七和弦分散和弦結構 Construction of the Dominant Seventh Arpeggio

屬七和弦出現在大調調性和聲的五級上，在小調裡是七級，在藍調裡則是一級，四級還有五級。對任何一個音來說，堆疊在上面的音程（上行）分別是大三度、小三度、小三度。從C開始的話會發展出下面的音：

我們必須能夠在任何一個音上面發展出這樣的分散和弦。

屬七和弦分散和弦指型　Patterns of the Dominant Seventh Arpeggio

　　如同我們之前討論過的分散和弦指型，把它當作調性和聲裡的一部份（大調調性和聲的五級，小調調性和聲七級），或者是藍調裡的一級，四級還有五級。下面是屬七和弦分散和弦的五種指型。先從指型二以及指型四開始練習。

圖一

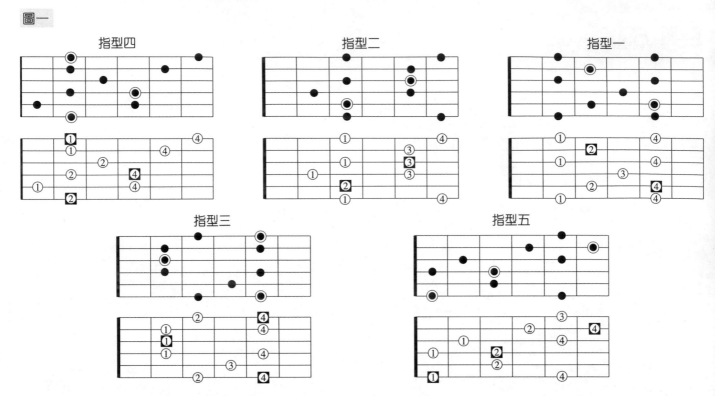

　　把這些指型看做第七音降半音的大和弦分散和弦。它們不是截然不同的兩種指型，只是在我們熟悉的指型上做了一點點變化而已。

在屬七和弦分散和弦上的模進與樂句　Playing Sequences and Phrases bases on the Dominant Seventh Arpeggio

下面的範例使用了分散和弦模進：

圖二

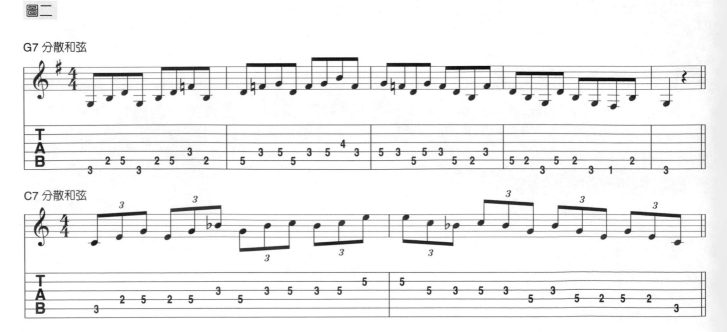

下面這些例子用了分散和弦，再加上同一個主音的Mixolydian音階。

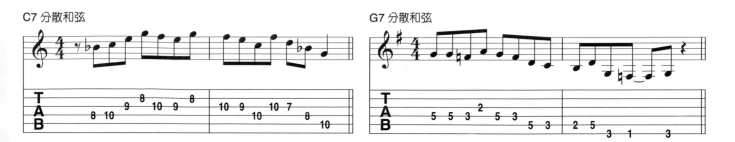

用各種可能的撥弦方式來彈！

用屬七和弦分散和弦即興
Improvising with the Dominant Seventh Arpeggio

屬七和弦分散和弦的感覺非常具有「張力」，這是來自於第三音和第七音之間距離三個全音的特性。在你用這個分散和弦的時候要注意這一點。下面的範例在第二十八章和弦進行下使用了分散和弦和Mixolydian音階。

圖三

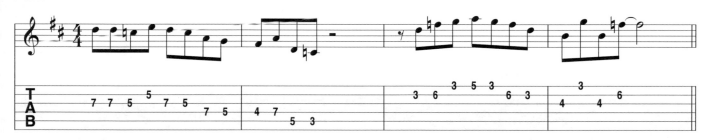

熟悉上面的句子以後加上你自己安排的演奏技巧。在每一次彈之前先想好，然後流暢的把句子彈出來。

28 第二十八章和弦進行

這是一個一級屬七和弦到四級屬七和弦的進行。

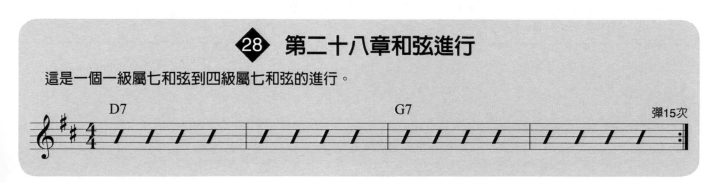

第二十八章例句

在第二十八章和弦進行下彈這個例句。因為CD裡面的速度比較快，你需要慢慢的加快到裡面所要求的速度。我們建議你可以用搥弦以及勾弦，這可以讓你更輕易的把句子彈出來。第一小節和第二小節裡用了D7分散和弦加上從D Mixolydian裡借來的B、E還有G。第三第四小節用了G7分散和弦加上G Mixolydian裡借來的C、E還有A。

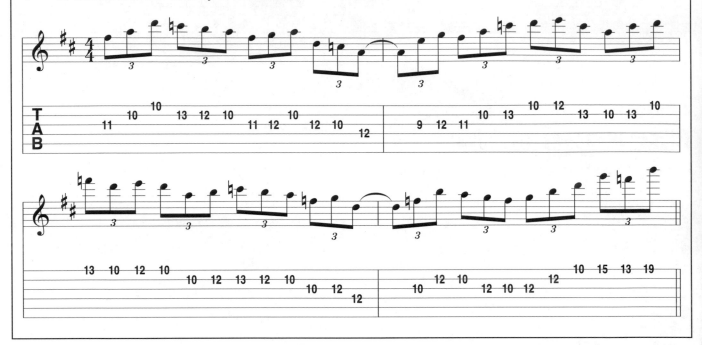

第28章	總結

1. 能在任何音上面發展屬七和弦分散和弦。

2. 能上行與下行彈奏兩個八度的屬七和弦分散和弦指型。

3. 能彈出合併分散和弦與折線動作的指定練習，加上你自己的演奏技巧。

Minor Seven Flat-Five Arpeggios
29 小七減五和弦分散和弦

目標 Objectives

● 在任何音上面發展小七減五分散和弦
● 認識兩個八度的小七減五分散和弦指型
● 認識小七減五分散和弦模進與樂句
● 從大調音階指型四和指型二裡面彈出大調與小調音階的調性七和弦分散和弦
● 在指定的和弦進行下使用小七減五分散和弦

練習一：技巧練習

　　下面的練習提供了另外一種彈奏掃弦的方法。先選擇一個對襯的和弦指型（大七和弦），然後翻轉變成另外一種顛倒的和弦指型（屬七13#9，沒有主音），再向上移動一個半音。這樣的指型在一條弦上只有一個音，因此適合掃弦。記得每一個音都要彈的紮實、乾淨，並且平均。記得用節拍器！不要越彈越快或是把這個練習彈的像節奏吉他一樣！把這個練習一直彈到指板的後端，再彈回到最初Gmaj7的位置。

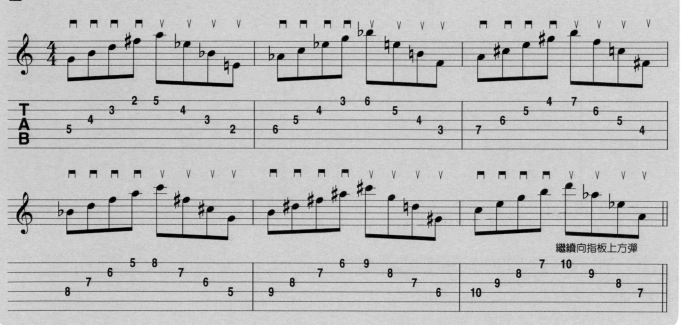

繼續向指板上方彈

小七減五和弦結構 Construction of the Minor Seven-Flat Five Arpeggio

　　小七減五和弦（也稱做半減和弦）是大調音階的第七級調性七和弦，也是小調音階的第二級調性七和弦。它跟我們之前所提過的分散和弦不大一樣，這個分散和弦非常少在一級的位置出現。這是因為它的降五音和主音產生了一個三全音，帶來一種不穩定的感覺。它比較常出現在小調調性二級的時候（ii—V—i進行的一部份），或是做為五級和弦的代替和弦，在Jazz及Fusion裡面很常見。對任何一個音來說，堆疊在上面的音程（上行）分別是小三度、小三度（形成一個減三和弦）、大三度。從C開始的話會發展出下面的音：

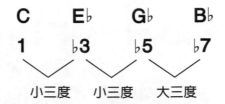

我們必須能夠在任何一個音上面發展出這樣的分散和弦。

半減和弦分散和弦 Patterns of the Half Diminished Arpeggio

這個分散和弦的指型來自小七和弦分散和弦指型。再重複一次，我們只是改變了一個音，第五音。想像這個分散和弦是小調調性和聲的的二級和弦，或者是屬和弦的代替和弦。先從指型二和指型四開始。一開始先用下上交替撥弦，然後加進所有可能的撥弦方式。

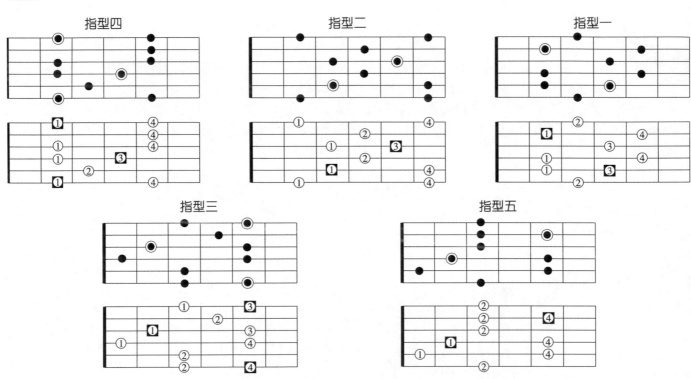

在小七減五分散和弦上彈模進與樂句 Playing Sequences and Phrases based on the Minor Seventh Flat-Five Arpeggio

在整個分散和弦的指型上彈下面這些模進：

圖二

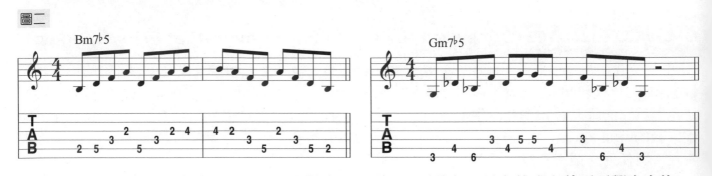

下面的樂句在分散和弦之外加上了一些音階音。注意一下這些句子是在什麼和弦下面彈出來的。

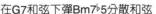

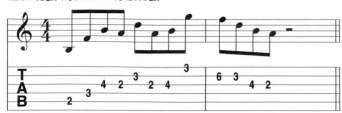 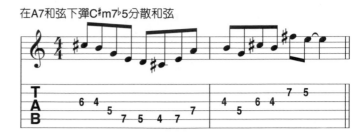

彈奏大調和小調上調性七和弦分散和弦
Playing the Harmonized Major and Minor Scales in Seventh Arpeggios

在認識了半減和弦以後，我們已經學會了四種在大調與小調調性和聲下面會出現的七和弦。下面的練習在C大調音階指型四的一個八度範圍裡面，綜合了這幾種分散和弦：

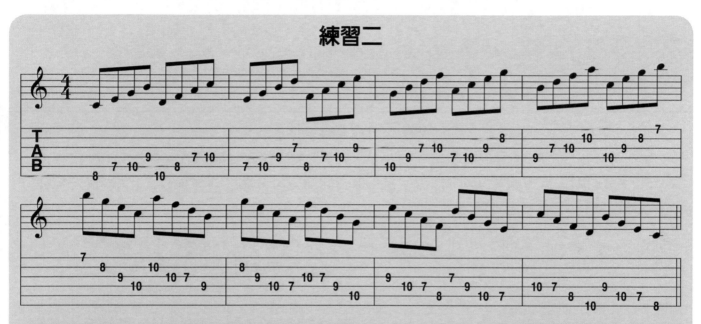

這些指型的每一個部分你應該都很熟悉了，雖然其中有一些根音不在第五弦或是第六弦上。這樣我們就可以彈出調性和弦進行的每一個分散和弦了。下面的範例在C小調音階指型二上面做同樣的練習。注意一下不同的「結構」，還有這些分散和弦是怎麼彈出來的：

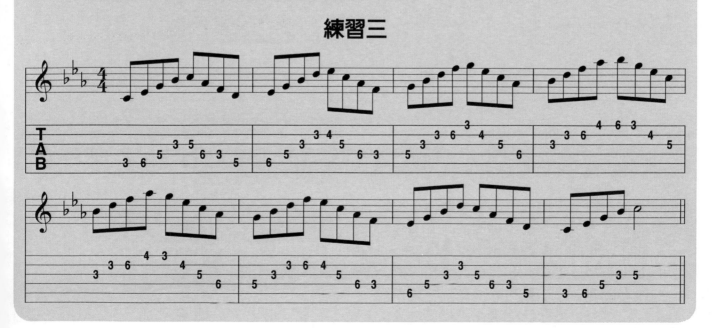

應用半減分散和弦 Using the Minor Seven Flat-Five Arpeggio

在後面的章節裡我們會繼續討論在小調ii—V—i的進行下，要如何應用半減和弦分散和弦。現在讓我們把它當作屬和弦的代替和弦來用。下面的例子要在第二十九章和弦進行下面彈，綜合了F#m7♭5分散和弦和D Mixolydian音階：

圖四

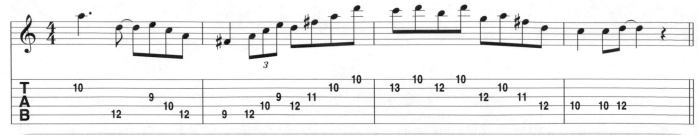

29 第二十九章和弦進行

第二十九章例句

在第二十九章和弦進行下面彈這兩個句子。注意一下這兩個例子裡F#m7♭5的和弦音（F#，A，C，E）。用你自己選擇的演奏技巧，在三連音的地方用一點「迷你掃弦」，然後找一些地方用推弦還有釋弦的彈法。

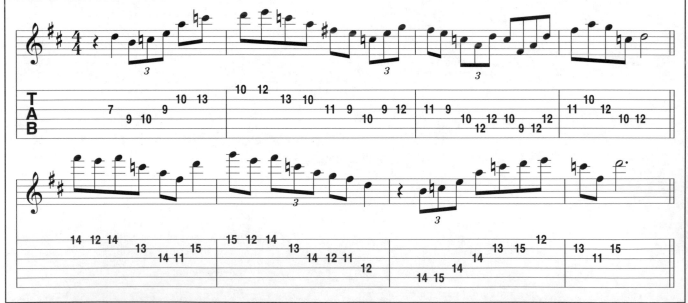

第29章	總結

1. 能在任何音上面發展小七減五分散和弦。
2. 能上行和下行彈出兩種兩個八度的分散和弦指型。
3. 能在完整的分散和弦指型裡彈出指定的模進。
4. 能用一個八度的七和弦分散和弦彈出大調和小調的調性和聲。
5. 能在屬和弦下面使用半減和弦分散和弦。

Mixing Major Scales and Arpeggios
30 結合大調音階與分散和弦

目標 Objectives

● 在大調音階下，綜合所有一個八度和兩個八度的分散和弦指型
● 在大調音階調性和聲下，練習ii—V—I的分散和弦
● 在大調色彩的和弦進行下綜合分散和弦以及折線動作

練習一：技巧練習

這個技巧練習用上了大幅度的音程跳躍，小心手指打結！

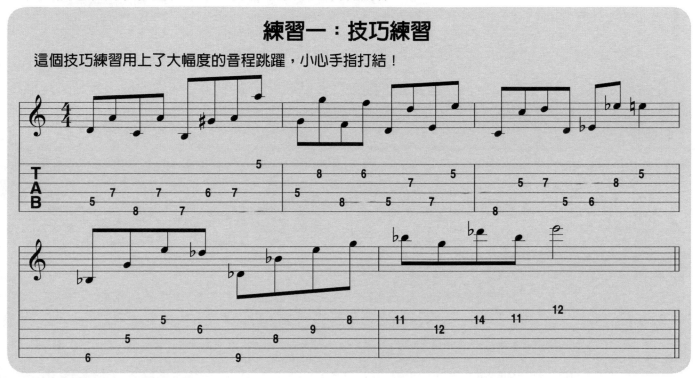

綜合並變化分散和弦 Combining and Changing Arpeggios

如我們之前說過的，分散和弦有兩種用法：改變旋律線的結構（模式），或是把和弦內音彈給聽眾聽。在單一和弦上彈的時候，即興的人可以把其他的分散和弦用進來。要用哪一個呢？先從調性和聲的代替和弦開始。下面的練習要在Dmaj7上面彈。使用了Dmaj7、Bm7還有F#m7的分散和弦。

 圖一

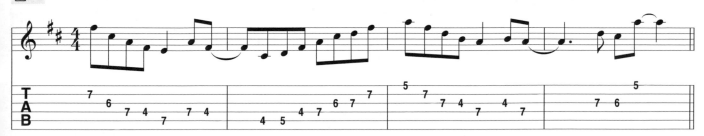

你會發現這樣的做法產生了一些有趣的聲響。

不是只有從根音開始彈的分散和弦才可以拿來在和弦下面彈，代替和弦一樣可以這樣使用。等到你的和聲和樂理能力越來越進步以後，你會發現在一個固定的和弦下，還有很多其他的分散和弦都可以拿來使用。

大調 ii—V—I 進行 The Major ii-V-I Progression

　　大調的ii—V—I進行是非常廣泛使用的和弦進行。在許多流行歌曲和Jazz裡面都有不同的表現方式。在這樣的進行裡面，分散和弦是很實用的。下面在C大調四個小節的ii—V—I進行裡，使用了一個八度的分散和弦：

圖二

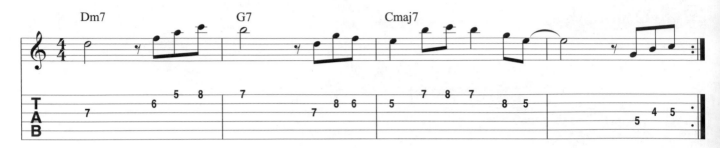

　　注意從一個分散和弦到另一個分散和弦間連接得非常順暢，而不像之前從一個根音到另一個根音間有跳過一段很大的距離。下一個練習裡用了兩個八度的分散和弦，並且把這些和弦內音連結了起來：

圖三

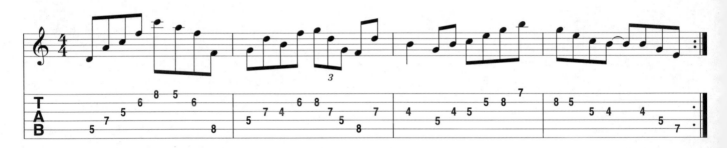

現在我們來用一些調性代理和弦：

圖四

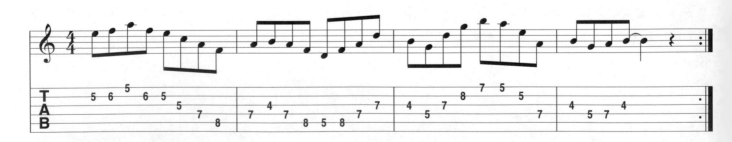

　　這需要花一點時間來仔細的聽。繼續彈，然後創作出你自己的句子，一直到你能夠在腦海中聽見這樣的聲音並且把它彈出來為止。許多樂手都可以創作出在ii—V—I進行下的句子。

在大調色彩的和弦進行下綜合分散和弦以及折線動作 Mixing Scalar and Arpeggiated Movement over Major Tonality Progressions

下面的例子在C大調的ii—V—I和弦進行下綜合應用了分散和弦（包含調性代替和弦）和大調音階（和大調五聲音階一起）：

圖五

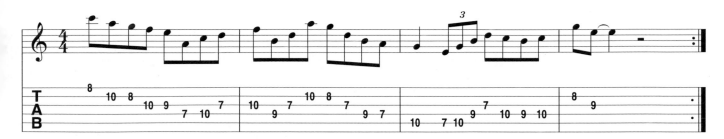

練習二

在下面的空格裡，綜合運用所有技巧，填上你自己創作的ii—V—I樂句：

現在看看第三十章和弦進行（D大調I—IV級進行）及例句。第三十章例句在這個和弦進行下綜合了之前提到過的素材。

第三十章例句

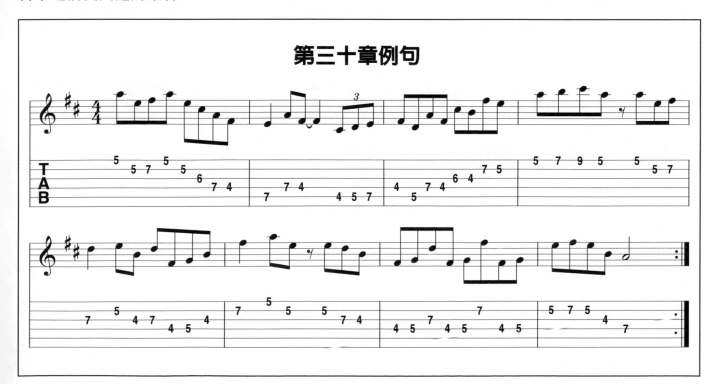

30 第三十章和弦進行

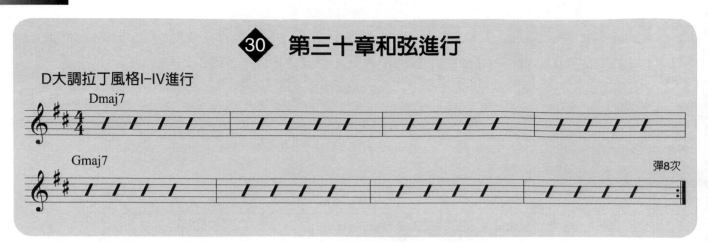

D大調拉丁風格I-IV進行

Dmaj7

Gmaj7

彈8次

練習三

在下面的空白裡，寫上你自己創作的句子，在裡面加上你自己的演奏技巧：

第30章	總結

1. 能在大調色彩的和弦進行下結合不同的分散和弦（用調性代替和弦分散和弦）。

2. 能用一個或兩個八度的分散和弦指型在ii—V—I進行下彈奏。

3. 能在大調色彩的和弦進行下運用分散和弦和折線動作。

4. 能彈出自己創作的練習。

Mixing Minor Scales and Arpeggios
31 綜合小調音階與分散和弦

目標 Objectives

● 在小調音階下，綜合所有一個八度或兩個八度的分散和弦指型
● 在小調音階調性和聲下，練習ii，V，I的分散和弦
● 在小調色彩的和弦進行下綜合分散和弦和折線動作

練習一：伸展練習（一分鐘）

注意一下你彈吉他時的坐姿（或站姿）。雖然嚴格說起來這並不算是一種「伸展」，但是用一種放鬆並且正確的姿勢來拿你的樂器，可以有效避免你的肌肉和關節，在你演奏音樂的這些年裡面承受不必要的壓力。檢查一下你的姿勢，你是不是攤著還是靠在那裡？手腕、手掌、脖子還有肩膀是不是不夠放鬆？你可以深呼吸，然後感覺血液流到你的手臂上嗎？在這些小細節上注意可以讓你達到你的最佳狀態。

綜合並變化分散和弦 Combining and Changing Arpeggios

下面我們繼續討論如何把分散和弦綜合起來，但是換成在小調上。在一個小和弦下有不只一個的分散和弦可以彈。下面的範例是在Em7和弦下，並且用了Em7和Gmaj7的分散和弦：

圖一

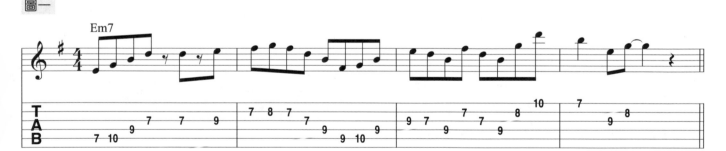

下面的例子是E小調的i—iv進行，並且在四級和弦（Am7）下用了Cmaj7的分散和弦：

圖二

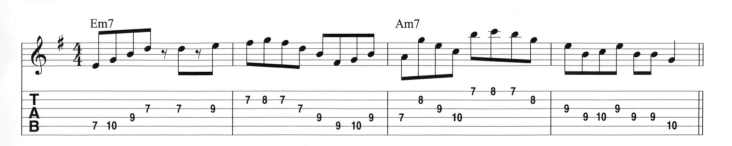

這些例子用了很簡單的代替和弦（在小調下用三級代替一級，六級代替一級）。隨著你和聲理論知識的增長和聽力的進步，你會有越來越多的選擇，現在這只是其中之一而已。在兩個不同的指型上彈這些練習。

小調II—V—I進行 The Minor II-V-I Progression

ii—V—i在小調色彩的進行裡也是一種非常常見的和聲進行。在自然小調的調性和聲裡，五級和弦本來應該是小和弦，但在大部分的時候，小調ii—V—i的五級和弦卻是屬和弦。在後面我們會提到，這樣一個和弦上的改變會如何造成一個新的音階。所有的ii—V—i裡面都會用到屬和弦。

圖三

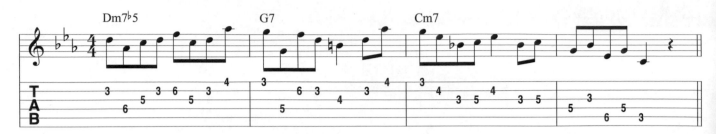

讓我們再注意一下，不同的分散和弦之間要如何順暢的連接。在Cm7下面彈E♭maj7的分散和弦。

圖四

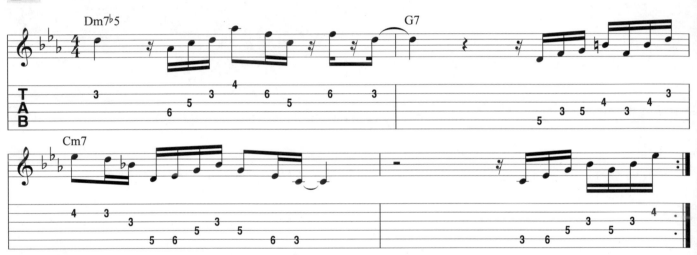

在不同的把位和不同調上面試試看這些練習。小調ii—V—i的討論不是到這裡就結束了，這只是一個開始而已。這個進行有一些獨特的傾向，可以在許多現代的音樂風格裡面找到。要能用兩個以上的指型來彈這些練習，把演奏技巧應用進來。

在小調色彩進行下結合分散和弦與折線動作 Mixing Scalar and Arpeggioated Movement over Minor Tonality Progressions

現在讓我們回到E小調i—iv的進行，把音階音加到分散和弦裡：

圖五

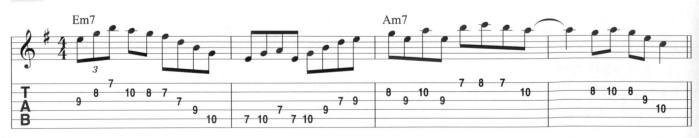

練習二

用圖五裡面的素材寫下你自己的練習。

下面這個C小調的ii—V—i結合了音階和分散和弦。

圖六

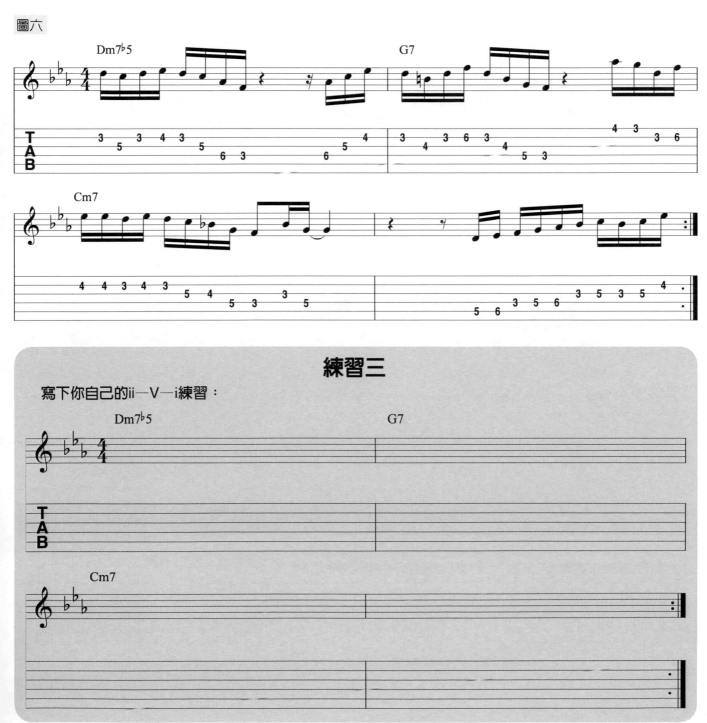

練習三

寫下你自己的ii—V—i練習：

在做完這些練習以後，別忘了加上你自己的演奏技巧：搥弦、勾弦、滑音、推弦、clean tone或破音、不同張力的輕重音、跳音（斷奏）或圓滑奏等方式。這些技巧會給你的音樂帶來更多的情緒以及感染力，這在每一種音樂裡都是最重要的！

第三十一章例句

在第三十一章和弦進行下彈這個句子。

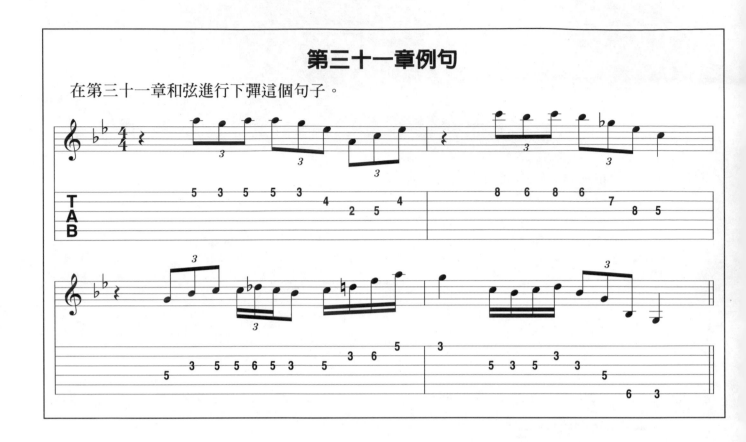

31 第三十一章和弦進行

G小調ii—V—i進行。

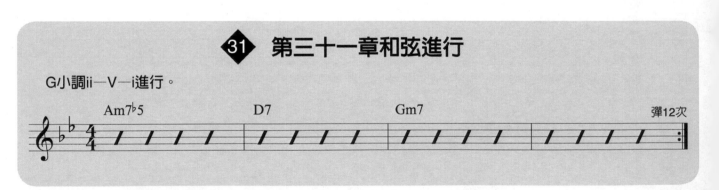

第31章	總結

1. 能在小調調性和弦進行下彈指定的分散和弦練習。

2. 能在任何調的四小節ii—V—i進行下彈分散和弦。

3. 能在指定的小調和弦進行下，彈出結合分散和弦還有音階的例句，以及自己創作之樂句。

The Harmonic Minor Scale
32 和聲小音階

目標 Objectives

- 認識並應用和聲小音階
- 認識和聲小音階指型
- 認識和聲小音階的模進與樂句
- 在含有五級屬和弦的小調和弦進行下應用和聲小音階

練習一：技巧練習

　　這個練習裡面我們將介紹六連音，簡單來說就是一個四分音符被平均的切割成六等分。六連音一個明顯的好處是，你在用一弦三音指型的時候可以用撥弦很快的就把它們彈出來。對樂手來講，六連音難的地方在如何讓拍值準確（讓每一個音的長度都一樣）並且去「感覺」一拍裡面的六個音。練習G大調的時候，用腳跟著節拍器的四分音符數拍。慢慢的加快你的速度。

　　只要用撥弦來彈奏！彈的時候要準確並且平均，特別是在把位移動的時候。

和聲小音階的結構與應用

Construction and Application of the Harmonic Minor Scale

　　和聲小音階的結構源自於自然小音階，把自然小音階的第七音升半音就可以得到和聲小音階。以C做為主音，音階結構如下：

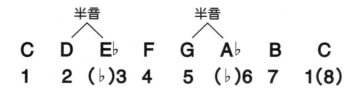

　　這個音（還原B）的改變讓這個音階的五級和弦變成了屬和弦。在小調的和弦進行下，五級的屬和弦會產生強烈的張力帶回到一級（解決到一級）。因此，當五級屬和弦出現在小調和弦進行裡的時候（當音階主音和該和弦進行的調性中心相同的時候），就可以用和聲小音階了。和聲小音階還有其他特殊的用法。

和聲小音階指型 Patterns of the Harmonic Minor Scale

下面是和聲小音階的五種基本指型。先從指型二和指型四開始，用下上交替撥弦：

圖一

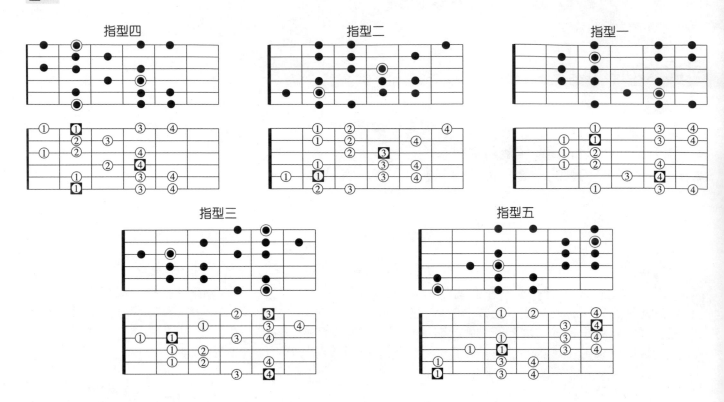

等你熟悉這些指型以後，用上所有可能的彈法（搥弦、勾弦、經濟撥弦）。

和聲小音階模進與樂句

Sequences and Phrases Based on the Harmonic Minor Scale

在這個音階的完整指型上彈奏下面的模進：

圖二：和聲小音階模進

下面是使用了和聲小音階的樂句。先在下面的位置上練習，然後在不同的指型上試試看。

圖三

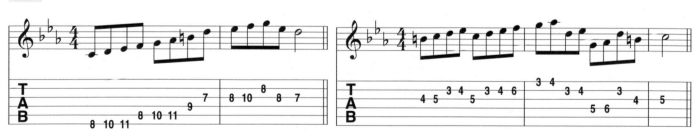

在小調色彩的和弦進行裡用和聲小音階
Applying the Harmoinor Scale to Minor Tonality Chord Progressions

如同我們之前強調過的，把和聲小音階加上和聲成爲調性和弦後，很明顯的可以看到V級是屬和弦。這表示當五級屬和弦在一個小調進行裡面出現的時候，我們可以用主音和該進行調性中心相同的和聲小音階來彈奏。下面的例子裡，在最後一個小節裡用A調和聲小音階。其他和弦用自然小音階：

圖四

下面的例子示範了這些音階的用法。用各種可能的演奏技巧來彈：

圖五

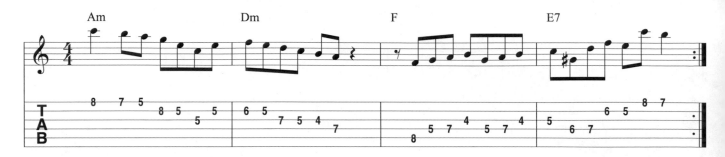

　你會聽到，和聲小音階確實表現了五級屬和弦的聲音特色。導音（在這個例子裡是G#）的確產生了回到主音A的效果。

練習二

在下面的空白裡，寫上你在和弦進行下所編寫的練習：

第三十二章例句

在第三十二章和弦進行下彈這個練習。

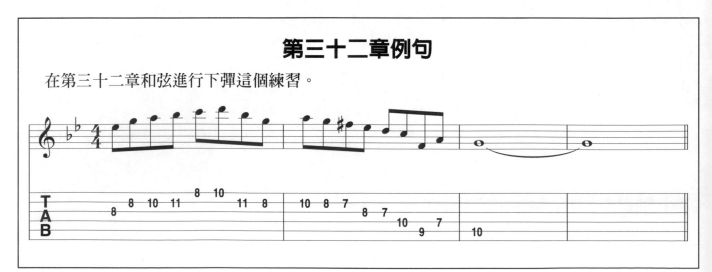

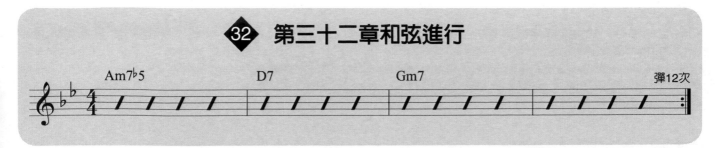

32 第三十二章和弦進行

第32章	總結

1. 能在任何一個調上發展出和聲小音階。

2. 能用下上交替撥弦來回彈奏這個音階的兩種指型（兩個八度）。

3. 能在這個音階上兩個完整的指型裡彈出指定的模進。

4. 能彈出這個音階指定的範例樂句。

5. 能在小調色彩的和弦進行下彈出指定的和聲小音階樂句。

6. 能在指定的小調進行下彈出你自己寫的練習。

Minor Key Center Playing
33 小調調性中心彈奏

目標 Objectives

●在小調色彩的和弦進行下練習調性中心彈奏，使用自然小音階、Dorian，以及和聲小音階。

練習一：想像練習

在相鄰的兩條弦上彈，讓你對吉他的了解更進一步。你一定常常看到，某些吉他手總是在最高的E弦還有B弦上面彈他們的獨奏！你可以試試只在D弦G弦或是G弦B弦上面彈你的獨奏。試試看各種其他的可能，你會發現這可以讓你的想法還有「手指」更開闊！

在小調色彩的七和弦和弦進行下做調性中心彈奏 Key Center Playing in Minor Tonality Chord Progessions that Use Seventh Chords

小調色彩的和弦進行和大調色彩的和弦進行不同之處在於，小調和弦進行下面會用到幾種不同的小調音階。（要記得調性中心演奏是把相近的幾個和弦視為一組，再找出一個相對應的音階，最後把它應用到整個進行裡寫出新的旋律）我們接下來會綜合自然小調、Dorian、和聲小音階的調性和聲。讓我們先從下面的和弦進行開始：

這些和弦都來自自然小音階。這是一個A小調i—iv—VI—V的進行。當四級和弦是屬和弦或是大三和弦的時候，應該使用Dorian音階。Dorian音階的還原第六音生成了屬七和弦或是大三和弦。四級和弦的屬性是一個關鍵因素。在下圖的和弦進行下彈下面練習：

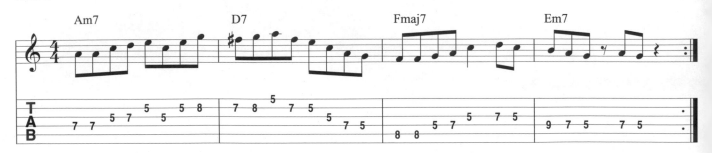

因為後面跟著的和弦（Fmaj7）是從自然小音階來的，Dorian音階只能在四級和弦下使用。下一個我們需要選擇音階的小調調性和聲是五級屬和弦。當這個和弦出現的時候，應該要用和聲小音階（根音落在調性中心上！）。請彈：

圖三

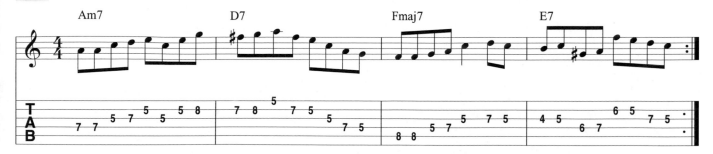

所以上面的練習在和弦轉換時用了三種不同的小調音階。要記得的重點是，四級的屬和弦或是大三和弦要用Dorian音階，五級屬和弦要用和聲小音階。（要記得這些音階的主音都落在調性中心上！）

在小調色彩的三和弦和弦進行下做調性中心彈奏
Key Center Playing in Minor Tonality Chord that Use Triad Harmony

因為音階所對應的和聲都來自大調或是小調，並且不一定要是七和弦，所以調性中心彈奏在三和弦和聲的情況下也是一樣的。注意四級和五級和弦的屬性。試彈下面的練習，在使用了自然小音階、Dorian音階還有和聲小音階的地方做紀錄：

圖四

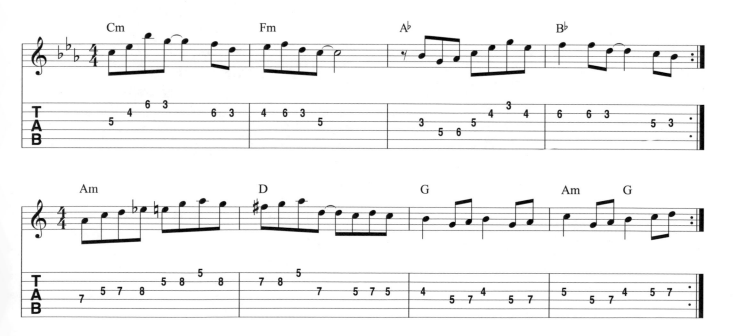

練習二

分析下面的進行，寫上要用的音階。做好以後，把寫好的東西彈出來然後錄下來。

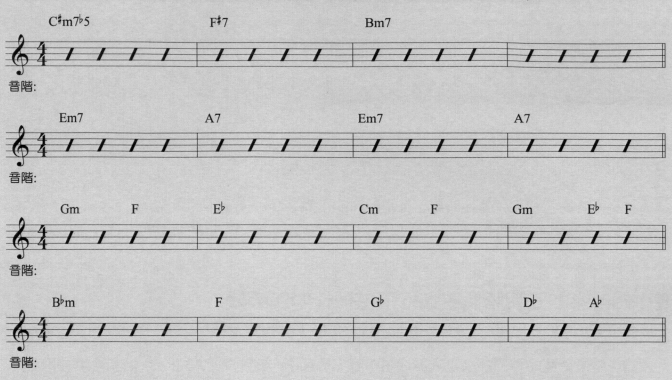

第三十三章例句

在第三十三章和弦進行下彈這個例子，然後分析。哪一種小調音階是正確的選擇呢？

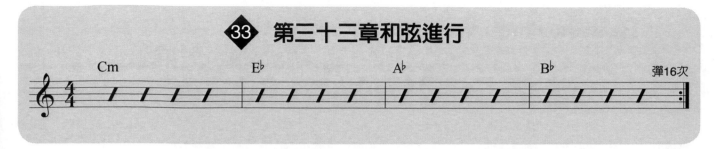

第33章	總結

1. 能分析小調色彩的和弦進行，了解什麼地方用了自然小音階、Dorian音階和和聲小音階。

2. 能在指定的和弦進行下彈奏單音的例句並且即興。

More Minor Key

34 Center Playing
更多小調調性中心彈奏

目標 Objectives

● 繼續在小調色彩的和弦進行下練習調性中心彈奏，使用自然小音階、Dorian與和聲小音階。

練習一：技巧練習

這個技巧練習是以A大調音階為基礎，在半音（♭9）之後用了八度的音程跳躍，造成一個特殊的由半音行進所形成的張力。有趣的是：在聽覺上我們會傾向把這些原本由八分音符所組成的音，分成三個三個一組，由八度音加上半音所組成的段落。等你彈出來以後，聽聽看它產生的迷幻效果！

更多小調色彩的和弦進行　More Minor Tonality Chord Progressions

讓我們從下面的和弦進行開始我們小調調性中心彈奏的練習。下面每一個例子都有它的特點。下面是一個E小調的ii—V—i進行，在第四小節裡用了四級屬和弦：

圖一

在這個進行下面彈奏的其中一種方法是，在第一個小節用自然小音階，第二個小節用和聲小音階（因為五級屬和弦的關係），第三第四個小節用Dorian音階（因為四級屬和弦的關係）。試試看：

圖二

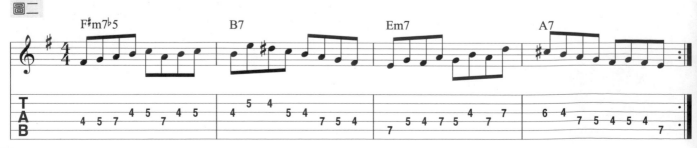

下面讓我們用幾個分散和弦，還是在E小調下面：

圖三

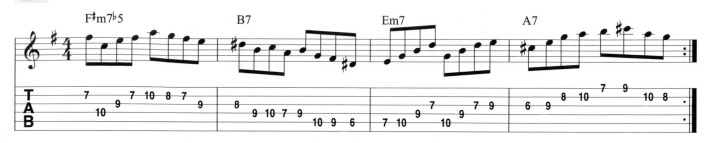

下面再看看這種比較簡單的彈法，只用了小調五聲音階以及藍調音階：

圖四

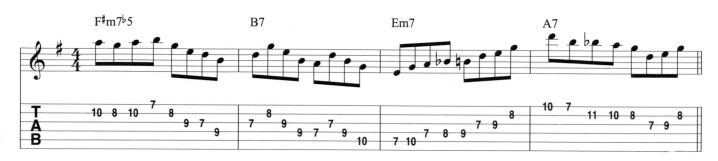

你覺得聽起來好聽嗎？有的人會喜歡，但也有的人會喜歡前一種彈法。這完全取決於你想做出什麼樣的聲音。小調五聲音階和藍調音階聽起來比較有「藍調味」，而前一種彈法聽起來比較有「Jazz味」。這就是不同風格的差異所在。這樣的進行可以在藍調、Jazz還有流行樂裡面出現，而最終樂手會決定他們自己想要的演奏聽起來是什麼「味道」。具備這些素材（音階、分散和弦、諸如此類）讓樂手可以有能力做到這一點。

看看下面的進行：

圖五

這是一個和弦進行嗎？這只是一個單一和弦的反覆而已。在這裡的重點是，你可以用任何一個小調音階去彈，而這也全看你想讓你的彈奏聽起來有什麼樣的「味道」。另外你必須注意的是，有時候其他樂器所使用的音也會影響到你所選擇的音階。如果Bass彈F，就會是自然小音階，如果彈F#，則是Dorian音階。（同樣的，鍵盤或是主唱所選用的音也會影響到你的音階。）在Am下面彈後面這些練習，試試看不同音階的不同味道：

圖六

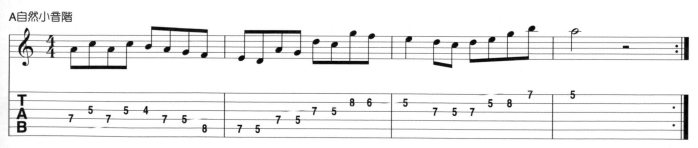

A自然小音階

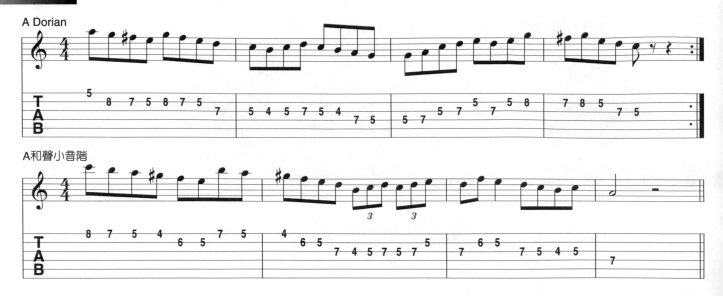

很多樂手（還有老師）在只有一個小和弦的時候都用Dorian音階。這是一個相對明亮的小調音階，同時也包含了最多「被期待聽到」的音。自然小音階有非常「暗」的聲響。和聲小音階有「中東」或是「西班牙」風味。嘗試去找出每一種音階能做出的不同感覺，在碰到小和弦的時候，你就可以彈出你想要表現出來的味道。

把每一個進行都錄下來，然後跟著它們彈。別忘了用上所有可用的技巧來讓你的彈奏更有音樂性！

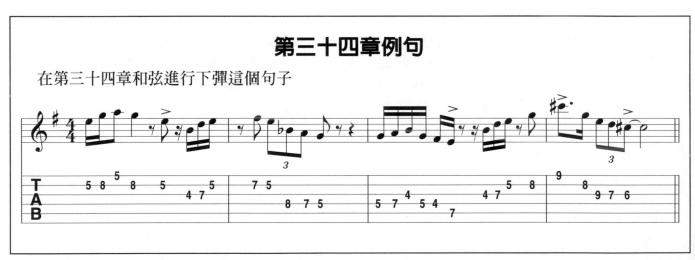

第三十四章例句

在第三十四章和弦進行下彈這個句子

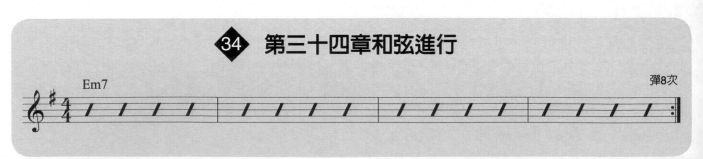

34 第三十四章和弦進行

| 第34章 | 總結 |

1. 能在小調色彩的進行下選擇合適的音階。
2. 能在一個小和弦下依照你所想要表現的「味道」選擇音階。
3. 能在本章所有的和弦進行下即興。

Improvising Over Chord Progressions

35 在和弦進行下即興

目標 Objectives

● 分析三種進行，並且在進行下即興

練習一：技巧練習

這個練習在增強你的速度、準確性及耐力。把下面的句子反覆彈至少一分鐘。把速度增加到一分鐘 120，130，150（！）下。全部都用下上交替撥弦。

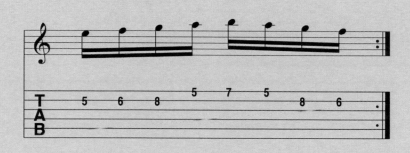

分析和弦進行並且即興

Analyzing and Improvising over Chord Progressions

下面三個進行裡，用到了從不同的大小調裡借來的和弦。現在讓我們看第一個例子：

圖一

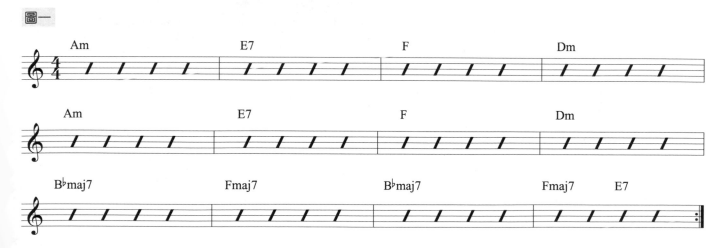

你應該要先找出在前兩行我們可以用什麼音階來彈，然後第三行做了一點改變：一個「小型」的調性中心成形。這不是一個很正式的說法，只是給了這個相對較短的和弦進行一個自己的調性中心。B♭maj7和Fmaj7可以看做F大調的IV—I進行，E7是A小調的五級和弦。這個進行有八小節在A小調上，三又二分之一個小節在F大調上。加上你可以用的各種素材（你已經有很多了！），在和弦下面即興！

練習二

在對上一個和弦進行和其上可以用的音階熟悉以後，在下面的空白寫下你自己的句子。

分析下面的進行，在和弦下面寫上調性中心以及選用的音階：

圖二

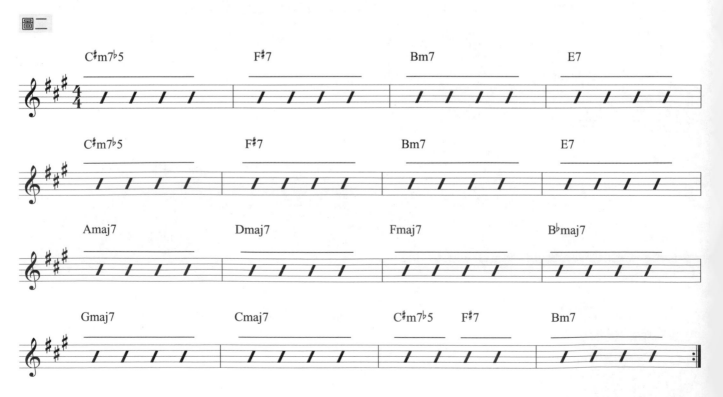

練習三

在前一個和弦進行下即興以後，在下面的空白寫下自己的句子：

下面是另外一個進行。分析下面的進行，在和弦下面寫上調性中心還有選用的音階：

圖三

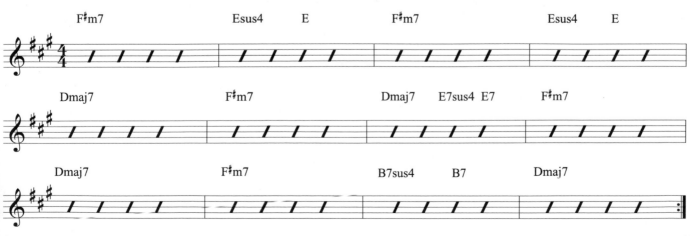

練習四

在下面的空白寫上適合於前一個和弦進行的旋律：

　　用不同的速度還有不同的節奏彈這些和弦進行！這些進行、句子裡面的和聲還有旋律概念，在現在的流行音樂裡面都是很常見的。雖然要學的還有很多，但這些內容裡已經包含了絕大部分你每天會聽到的音樂。試著寫下你自己編的和弦進行，然後跟著彈。自己編寫的獨奏可以讓你更能掌握本書裡面的內容。

🔶35 第三十五章和弦進行

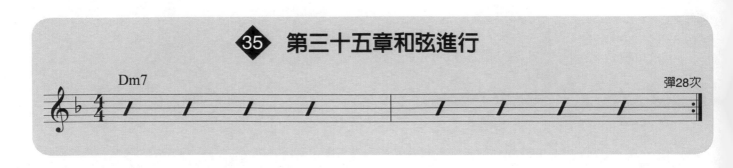

第三十五章例句

在第三十五章和弦進行這種單一和弦的進行下，彈奏下面的例句。

第35章	總結

1. 能分析大調、小調還有藍調的和弦進行。

2. 能在你所選擇的調性中心下選擇音階。

3. 能在指定的和弦進行下即興，並寫下你自己的句子。

目標 Objectives

● 在歌曲裡即興

練習一：技巧練習

下面的練習讓你在連續的音符裡，藉由比較重的撥弦來強調出不同的音。讓我們看看我們第一章技巧練習的「老朋友」。你也許會想要做一些變化還有新的組合，用小調五聲音階，或者是其他的呢？

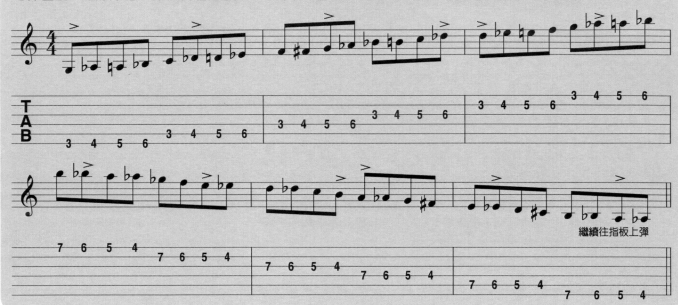

第一步 First Steps

下面這個比較短的範例是一首已經寫好的歌。有一個四小節的前奏，一個A段（主歌）還有一個B段（副歌）。在開始即興之前，第一步是先把歌曲中的和聲及段落彈熟。

「感覺」與速度 The "Feel" and the Tempo

先讓我們來了解這裡節奏的含意。上面註明了「Rock Shuffle」。顯然「Rock」的意思是要你在這邊用破音（應該是吧！），也同時表示了演奏時的爆發力與詮釋的態度。Shuffle是指在三連音裡面把第一個音和第二個音合併在一起。

節拍器的設定是非常重要的。這會影響你彈一個齊奏的樂句時要使用的把位，或是在彈高難度部分的撥弦方式及指法的安排。不同的音色和感覺必須在不同的節拍器設定下面才能表現出來。最好的學習方法就是多聽多嘗試。

前奏 The Intro

一開始的四個小節是和Bass的齊奏。你要找到一個好的彈奏位置。把節拍器設定在指定速度範圍中最慢的速度來彈。先用開放把位，然後第五把位。在不同的地方用搥弦、勾弦（跟Bass一起彈的時候，這些特別技巧的地方要和Bass手一起研究一下，以讓樂句更緊密）。然後用指定速度範圍中最快的速度在你所選的把位上試試看。

A段（或指主歌） The A Section(or Verse)

現在繼續彈A段（主歌）的和弦。試著去聽聽看調性中心在哪裡。和弦進行繞著哪一個音轉？這個時候是靠「耳朵」來作分析。我們也可以用理論從和弦進行上來分析。在E調下面有三個屬和弦組成的V—IV—I進行。這應該是藍調色彩的進行。你可以在這邊用上所有你會的藍調味道音階。（別忘了它們各自的規則！）不要忘了也可以用分散和弦喔（七和弦還有三和弦）！

B段（或指副歌） The B Section(or Chorus)

彈B段（副歌）的和弦。這些和弦繞著什麼音在轉？這個段落具備了小調的色彩，是一段C#小調的進行。看一下這些和弦。可以用哪一個小調音階？看起來自然小音階和所有的和弦都吻合。當然你也可以用藍調音階、小調五聲音階還有分散和弦。

組合在一起 Putting it Together

現在我們有每一個獨立的段落了。我們已經知道，前奏要在哪裡彈，A段B段要選擇什麼音階。把歌錄下來，跟著曲子的結構至少不停的反覆彈四次。（選一個讓你可以這樣做的速度。）倒帶然後開始彈！你會怎麼做？一開始先來回彈音階，把音組合在一起。然後在每一個和弦下彈出它們的分散和弦。接著把音階還有分散和弦組合在一起。之後，把你所能想到在前幾章裡面學過（或是其他的地方）的句子加進來。跟著你彈的句子一起唱。這可以讓你的句型符合你的呼吸，變的更自然。

這首歌只用到了我們目前為止所提過的和聲。雖然還有很多和聲素材可以學習，但目前為止我們提過的已經佔了流行音樂的絕大部分了。繼續複習，把所有演奏技巧跟旋律素材結合在一起。只學習音樂技巧的話是不可能成功把音樂做好的。我們應該要繼續多聽，並且多接觸新的風格、歌曲、藝人，諸如此類。只要專心去聽，你就可以學到很多！

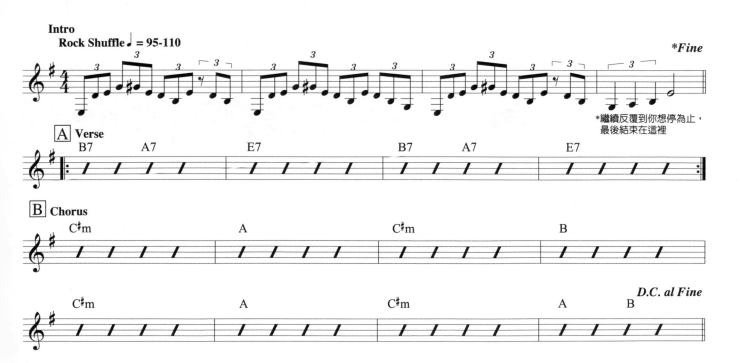

第三十六章例句

在第三十六章和弦進行下彈這個句子。

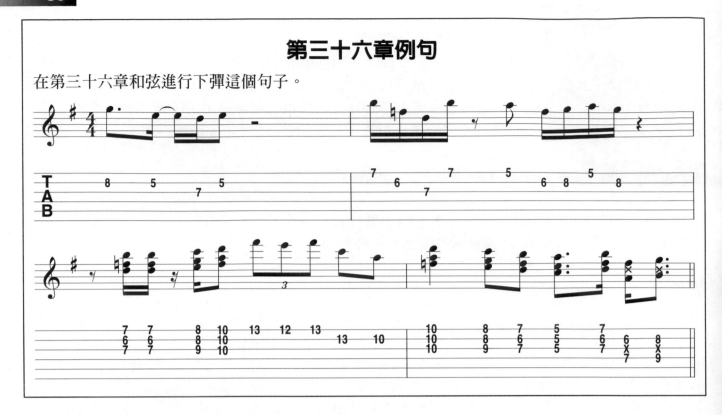

36 第三十六章和弦進行

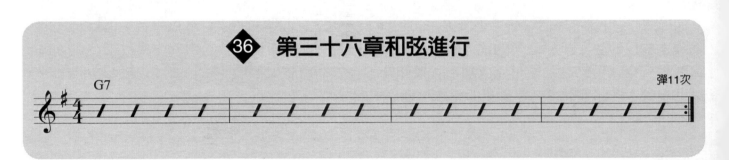

第36章	總結

1. 能彈奏前奏還有A段B段的和弦。

2. 能在A段還有B段下面即興。

跋

　　這本書裡面的材料足夠讓一個有理想有抱負的吉他手，在現今能聽到的大部分「流行」歌曲裡面獨奏。當然，學無止境；如果你還有學習Jazz和Fusion的熱情，依然很多音階及和聲在前面等著你來挑戰。

　　我們確信，仔細研讀這本書，可以讓你成為一個有料的樂手。在這本書上面多花一點時間。永遠別忘了多去嘗試，讓這些聲音成為你的一部份。

金屬主奏吉他聖經
Metal Lead Guitar

從初級到進階的彈奏技巧，
從簡單到複雜的音階運用，
從各式各樣的licks到彈出自己的風格，
認真的吉他手們不能錯過的好書，
讓你成為舞臺上最出色的主奏吉他。

雙CD 定價660元

特洛依 史特提那
電吉他系列教本
The Troy Stetina Series

金屬節奏吉他聖經
Metal Rhythm Guitar

自Troy Stetina系列，
國內長期以來最受歡迎的電吉他教材之一，
基本的彈法、節奏解析，
深入的樂理分析、複雜的和弦變化，
管程度如何，
每一個吉他手都需要的練習書。

CD 定價660元

MI概念系列
獨奏吉他

發行人／簡彙杰

作者／浦田泰宏　　翻譯／吳昀沛、蕭良悌

編校／蕭良悌

編輯部

總編輯 ™簡彙杰

創意指導／劉嬿盈　　美編／何湘琳　音樂企劃／蕭良悌　樂譜編輯／洪一鳴

資料編輯／張秀玫

發行所／典絃音樂文化國際事業有限公司

地址／台北市金門街 1-2 號 1 樓

登記證／北市建商字第 428927 號

聯絡處／251 新北市淡水區民族路 10-3 號 6 樓

電話／+886-2-2624-2316　　傳真／+886-2-2809-1078

印刷工程／七宏印刷有限公司

定價／每本新台幣六百六十元整（NT$660.）

掛號郵資／每本新台幣四十元整（NT$40.）

郵政劃撥／19471814　　戶名／典絃音樂文化國際事業有限公司

出版日期／2006 年1月 初版

7777 W. BLUEMOUND RD. P.O. BOX 13819 MILWAUKEE, WI 53213

亞洲地區中文總代理

典絃音樂文化國際事業有限公司

電話／+886-2-2624-2316　　傳真／+886-2-2809-1078

親愛的音樂愛好者您好：

　　很高興與你們分享吉他的各種訊息，現在，請您主動出擊，告訴我們您的吉他學習經驗，首先，就從 MI概念系列【獨奏吉他】的意見調查開始吧！我們誠懇的希望能更接近您的想法，問題不免俗套，但請鉅細靡遺的盡情發表您對 MI概念系列【獨奏吉他】的心得。也希望舊讀者們能不斷提供意見，與我們密切交流！

● 您由何處得知 MI概念系列【獨奏吉他】？

□老師推薦＿＿＿＿＿＿＿＿＿＿（指導老師大名、電話）　　□同學推薦

□社團團體購買　　□社團推薦　　□樂器行推薦　　□逛書店

□網路＿＿＿＿＿＿＿＿＿＿＿（網站名稱）

● 您由何處購得 MI概念系列【獨奏吉他】？

□書局＿＿＿＿＿＿　　□ 樂器行＿＿＿＿＿＿　　□社團　□劃撥

● MI概念系列【獨奏吉他】書中您最有興趣的部份是？（請簡述）

＿＿＿＿＿＿＿＿＿＿＿＿＿＿＿＿＿＿＿＿＿＿＿＿＿＿＿＿＿＿＿＿

＿＿＿＿＿＿＿＿＿＿＿＿＿＿＿＿＿＿＿＿＿＿＿＿＿＿＿＿＿＿＿＿

● 您學習 吉他 有多長時間？

＿＿＿＿＿＿＿＿＿＿＿＿＿＿＿＿＿＿＿＿＿＿＿＿＿＿＿＿＿＿＿＿

● 在 MI概念系列【獨奏吉他】中的版面編排如何？　□活潑 □清晰 □呆板 □創新 □擁擠

● 您希望 典絃 能出版哪種音樂書籍？（請簡述）

＿＿＿＿＿＿＿＿＿＿＿＿＿＿＿＿＿＿＿＿＿＿＿＿＿＿＿＿＿＿＿＿

＿＿＿＿＿＿＿＿＿＿＿＿＿＿＿＿＿＿＿＿＿＿＿＿＿＿＿＿＿＿＿＿

＿＿＿＿＿＿＿＿＿＿＿＿＿＿＿＿＿＿＿＿＿＿＿＿＿＿＿＿＿＿＿＿

● 您是否購買過 典絃 所出版的其他音樂叢書？（請寫書名）

＿＿＿＿＿＿＿＿＿＿＿＿＿＿＿＿＿＿＿＿＿＿＿＿＿＿＿＿＿＿＿＿

＿＿＿＿＿＿＿＿＿＿＿＿＿＿＿＿＿＿＿＿＿＿＿＿＿＿＿＿＿＿＿＿

＿＿＿＿＿＿＿＿＿＿＿＿＿＿＿＿＿＿＿＿＿＿＿＿＿＿＿＿＿＿＿＿

● 最希望典絃下一本出版的 吉他 教材類型為：

□技巧、速彈類　　□基礎教本類　　□樂理、理論類

● 也許您可以推薦我們出版哪一本書？（請寫書名）

＿＿＿＿＿＿＿＿＿＿＿＿＿＿＿＿＿＿＿＿＿＿＿＿＿＿＿＿＿＿＿＿

＿＿＿＿＿＿＿＿＿＿＿＿＿＿＿＿＿＿＿＿＿＿＿＿＿＿＿＿＿＿＿＿

＿＿＿＿＿＿＿＿＿＿＿＿＿＿＿＿＿＿＿＿＿＿＿＿＿＿＿＿＿＿＿＿

＿＿＿＿＿＿＿＿＿＿＿＿＿＿＿＿＿＿＿＿＿＿＿＿＿＿＿＿＿＿＿＿

請您詳細填寫此份問卷，並剪下 **傳真至** 02-2809-1078，

或 **免貼郵票寄回** 〝典絃音樂文化國際事業有限公司〞。

- -

廣　告　回　函
台灣北區郵政管理局登記證
北 台 字 第 8 9 5 2 號
免　貼　郵　票

TO：251
新北市淡水區民族路10-3號6樓
典絃音樂文化國際事業有限公司

- -

Tapping Guy的 〝X〞檔案　　　　　（請您用正楷詳細填寫以下資料）

您是 □新會員 □舊會員，您是否曾寄過典絃回函 □是 □否

姓名：＿＿＿＿＿＿＿＿　年齡：＿＿＿＿　性別：□男 □女　生日：＿＿＿＿年＿＿＿＿月＿＿＿＿日

教育程度：□國中 □高中職 □五專 □二專 □大學 □研究所

職業：＿＿＿＿＿＿＿＿　學校：＿＿＿＿＿＿＿＿　科系：＿＿＿＿＿＿＿＿

有無參加社團：□有，＿＿＿＿＿＿＿＿＿＿＿社，職稱＿＿＿＿＿＿＿　□無

能維持較久的可連絡的地址：□□□-□□＿＿＿＿＿＿＿＿＿＿＿＿＿＿＿＿＿＿＿＿＿＿＿

最容易找到您的電話：（H）＿＿＿＿＿＿＿＿＿＿＿＿＿＿（行動）＿＿＿＿＿＿＿＿＿＿＿＿＿＿

E-mail：＿＿＿＿＿＿＿＿＿＿＿＿＿＿＿＿＿＿＿＿＿（請務必填寫，典絃往後將以電子郵件方式發佈最新訊息）

身分證字號：＿＿＿＿＿＿＿＿＿＿＿＿＿（會員編號）　　回函日期：＿＿＿＿年＿＿＿＿月＿＿＿＿日

GTS-201210

超值套書優惠方案

吉他地獄訓練

原價1000
套裝價
NT$750元

超絕吉他地獄訓練所 [叛逆入伍篇]
超絕吉他地獄訓練所

歌唱地獄訓練

原價1000
套裝價
NT$750元

超絕歌唱地獄訓練所 [奇蹟入伍篇]
超絕歌唱地獄訓練所

鼓技地獄訓練

原價1060
套裝價
NT$795元

超絕鼓技地獄訓練所 [光榮入伍篇]
超絕鼓技地獄訓練所

貝士地獄訓練

原價1060
套裝價
NT$795元

超絕貝士地獄訓練所 [決死入伍篇]
超絕貝士地獄訓練所

貝士地獄訓練 新訓＋名曲

原價860
套裝價
NT$504元

超絕貝士地獄訓練所 [基礎新訓篇]
超絕貝士地獄訓練所 [破壞與再生的古典名曲篇]

超縱電吉之鑰

原價1040
套裝價
NT$728元

吉他哈農　　　　狂戀瘋琴

窺探主奏秘訣

原價1160
套裝價
NT$870元

狂戀瘋琴　　　365日的
　　　　　　電吉他練習計劃

手舞足蹈 節奏Bass系列

原價840
套裝價
NT$630元

用一週完全學會　　BASS
Walking Bass　　節奏訓練手冊

晉升主奏達人

原價1060
套裝價
NT$795元

金屬主奏　　　金屬吉他
吉他聖經　　　技巧聖經

縱琴揚樂 即興演奏系列

原價960
套裝價
NT$672元

用5聲音階　　以4小節為單位
就能彈奏！　增添爵士樂句
　　　　　　豐富內涵的書

風格單純樂癡

原價1280
套裝價
NT$960元

獨奏吉他　　　通琴達理
　　　　　　　[和聲與樂理]

揮灑貝士之音

原價860
套裝價
NT$600元

貝士哈農　　　放肆狂琴

飆瘋疾馳 速彈吉他系列

原價980
套裝價
NT$735元

吉他速彈入門　　為何速彈
　　　　　　　總是彈不快?

聆聽指觸美韻

原價840
套裝價
NT$630元

初心者的　　　39歲開始彈奏的
指彈木吉他　　正統原聲吉他
爵士入門

舞指如歌 運指吉他系列

原價840
套裝價
NT$630元

吉他·運指革命　　只要猛烈
　　　　　　　　練習一週！

天籟純音 指彈吉他系列

原價960
套裝價
NT$720元

39歲　　　　　南澤大介
開始彈奏的　　為指彈吉他手
正統原聲吉他　所準備的練習曲集

五聲悠揚 五聲音階系列

原價900
套裝價
NT$630元

吉他五聲　　　從五聲音階出發
音階秘笈　　　用藍調來學會
　　　　　　　頂尖的音階工程

共響烏克輕音

原價759
套裝價
NT$570元

牛奶與麗麗　　　烏克經典

典絃音樂文化出版品

· 若上列價格與實際售價不同時，僅以購買當時之實際售價為準

新琴點撥 線上影音
NT$360.

愛樂烏克 線上影音
NT$360.

MI獨奏吉他
〈MI Guitar Soloing〉
NT$660. (1CD)

MI通琴達理—和聲與樂理
〈MI Harmony & Theory〉
NT$620.

寫一首簡單的歌
〈Melody How to write Great Tunes〉
NT$650. (1CD)

吉他哈農〈Guitar Hanon〉
NT$380. (1CD)

憶往琴深〈獨奏吉他有聲教材〉
NT$360. (1CD)

金屬節奏吉他聖經
〈Metal Rhythm Guitar〉
NT$660. (2CD)

金屬吉他技巧聖經
〈Metal Guitar Tricks〉
NT$400. (1CD)

和弦進行—活用與演奏秘笈
〈Chord Progression & Play〉
NT$360. (1CD)

狂戀瘋琴〈電吉他有聲教材〉
NT$660. (2CD)

金屬主奏吉他聖經
〈Metal Lead Guitar〉
NT$660. (2CD)

■ 優遇琴人〈藍調吉他有聲教材〉
NT$420. (1CD)

爵士琴緣〈爵士吉他有聲教材〉
NT$420. (1CD)

鼓惑人心I〈爵士鼓有聲教材〉
NT$420. (1CD)

365日的鼓技練習計劃
NT$500. (1CD)

放肆狂琴〈電貝士有聲教材〉背景音樂
NT$480.

貝士哈農〈Bass Hanon〉
NT$380. (1CD)

超時代樂團訓練所
NT$560. (1CD)

鍵盤1000二部曲
〈1000 Keyboard Tips-II〉
NT$560. (1CD)

超絕吉他地獄訓練所
NT$500. (1CD)

超絕吉他地獄訓練所
—暴走的古典名曲篇
NT$360. (1CD)

超絕吉他地獄訓練所—叛逆入伍篇
NT$500. (2CD)

超絕貝士地獄訓練所
NT$560. (1CD)

超絕貝士地獄訓練所—決死入伍篇
NT$500. (2CD)

超絕鼓技地獄訓練所
NT$560. (1CD)

超絕鼓技地獄訓練所—光榮入伍篇
NT$500. (2CD)

超絕歌唱地獄訓練所
NT$500. (2CD)

■ Kiko Loureiro電吉他影音教學
NT$600. (2DVD)

■ 新古典金屬吉他奏法大解析 線上影音
NT$560.

■ 木箱鼓集中練習
NT$560. (1DVD)

■ 365日的電吉他練習計劃
NT$500. (1CD)

■ 爵士鼓節奏百科〈鼓惑人心II〉
NT$420. (1CD)

■ 遊手好弦 線上影音
NT$360.

■ 39歲彈奏的正統原聲吉他
NT$480 (1CD)

■ 駕馭爵士鼓的36種基本打點與活用 線上影音
NT$500.

■ 南澤大介為指彈吉他手所設計的練習曲集
NT$480. (1CD)

■ 爵士鼓終極教本
NT$480. (1CD)

■ 吉他速彈入門
NT$500. (CD+DVD)

■ 為何速彈總是彈不快？
NT$480. (1CD)

■ 自由自在地彈奏吉他大調音階之書
NT$420. (1CD)

■ 只要猛練習一週！掌握吉他音階的運用法
NT$480. (1CD)

■ 最容易理解的爵士鋼琴課本
NT$480. (1CD)

■ 超絕貝士地獄訓練所-破壞與再生名曲集
NT$360. (1CD)

■ 超絕貝士地獄訓練所-基礎新訓篇
NT$480. (2CD)

■ 超絕吉他地獄訓練所-速彈入門
NT$480. (2CD)

■ 用五聲音階就能彈奏 線上影音
NT$480.

■ 以4小節為單位增添爵士樂句豐富內涵的書
NT$480. (1CD)

■ 用藍調來學會頂尖的音階工程
NT$480. (1CD)

■ 烏克經典—古典&世界民謠的烏克麗麗
NT$360. (1CD & MP3)

■ 宅錄自己來—為宅錄初學者編寫的錄音導覽
NT$560.

■ 初心者的指彈木吉他爵士入門
NT$360. (1CD)

■ 初心者的獨奏吉他入門全知識
NT$560. (1CD)

■ 用獨奏吉他來突飛猛進！
為提升基礎力所撰寫的獨奏練習曲集！
NT$420. (1CD)

■ 用大譜面遊賞爵士吉他！
令人恍然大悟的輕鬆樂句大全
NT$660. (1CD+1DVD)

■ 吉他無窮動「基礎」訓練
NT$480. (1CD)

■ GPS吉他玩家研討會 線上影音
NT$200.

■ 拇指琴聲 線上影音
NT$450.